# 那些年，
# 我開咖啡館知道的事

一個咖啡師的自白
「即使累得精疲力竭，
也要親手為顧客端上一杯熱騰騰的咖啡」

貓叔毛作東 —— 著

**鎖定目標客群** × **建立品牌口碑** × **創新行銷手法**

談創業．要賺錢．更要懂生存

從書面知識到實際操作．作者經驗甘苦談

手把手帶你踏入香氣四溢的咖啡世界

# 目錄

## 目錄

## 第三章　開一家賺錢的咖啡館

## 後記

# 序言

市面上很多教流程的關於咖啡館經營的圖書,我基本上都看過,對於咖啡市場環境和經營想法以及空間布置利用,寫得很飽滿。而我發現一個問題,大多數看書的人,對咖啡館經營的實際操作還是處於初級階段,就算他們再認真看完,他們不是咖啡館的營運者,也無法對咖啡館需要「生存」有很深的體會。他們可能是財務投資人、普通咖啡從業人員,或興趣愛好者。這些教流程的圖書大多會錯誤引導他們僅在表面理解的情況下迅速投入咖啡館老闆這個身分上,這就是為什麼彷彿一夜之間,有很多咖啡館湧現後又消失。

目前市面上的圖書,多數是告訴我們怎麼開一家咖啡館 ── 對,還是教程 ── 也有少量個人開咖啡館的故事,但是他們的店鋪經營並不算成功(這裡指文化層面或者經營流水層面),沒辦法實際生存下去。在這裡,貓叔先感謝以往已經出版過咖啡類圖書的作者們,向你們致敬和學習。

現在這個年頭,會講故事的人大多數都去融資了,有了一定的市場占有率。而我想以講故事的形式,讓大家從另一個視角來了解咖啡館經營。

我從 2012 年起,在咖啡行業摸爬滾打,營運雕刻時光加盟和部分直營門市,從虧損到盈利,從選址到開店、行銷,在最短的時間

內做到收支平衡，在此想用講故事的方式切入，講述經營一家咖啡館的過程。

# 第一章
## 潛伏在一家咖啡館，找出你喜歡的感覺

# 第一章　潛伏在一家咖啡館，找出你喜歡的感覺

　　作者貓叔進入雕刻時光咖啡館門市實習、工作，以講故事的形式闡述咖啡館內各職位的運作、銜接，帶領那些有咖啡館夢想的人，進入咖啡館實際操作，讓他們不僅僅是站在一個顧客的身分來看咖啡館，還讓他們走進咖啡館的每一道工序。如果你想從事咖啡館工作，貓叔建議你去找一家咖啡館「潛伏」，找到你喜歡咖啡館的感覺後，再行動。

# 自述

任何遇見都是一種機緣。貓叔跟咖啡館的遇見，跟書本有關。

曾生活在南方十萬大山的某個小角落裡的我，總是希望能有一股力量帶我找到走出去的路。然而從滿是欣喜走出門卻失望而歸的一些村裡人的臉上，我看到的是：這條路，不好找！

反而，他們從外面世界帶回來的新奇，總是會吸引人。他們經常會聚集在農村的集市上，講一些外面世界的「引子」，收到風聲的時候，我就會偷偷跑去集市上等著。

農村的集市，我都是去得很早，這也是我喜歡的。湖南人賣書的書攤是我常去的地方，我會去看看想看的書有沒有拆封，如果拆封了，我會蹲在書攤旁，把一本不論薄厚的書全部翻完。

至今記憶猶新的是 1997 年 9 月 25 日，我看的第一本書是村上春樹的《挪威的森林》，當時看這本愛情小說的時候，可以說一口氣看完，腦袋裡得出結論 —— 原來小說可以這麼寫，潛臺詞 —— 我

也能寫。後來，我也洋洋灑灑寫了 12 萬字，關於戀愛的一些故事。

從看第一本書開始，我成了這個小書攤不買書的小常客。為了看書，我跟老闆混熟了，甚至達到這種程度 —— 他去吃飯時，直接讓我幫忙看一下攤位，回來時他會給我帶一份桂林米粉或者米豆腐。當然，我也沒有放肆起來，秉持著不拆封不看的原則，還有一點原因是怕要賠錢。那時候的我藏在身上的幾塊錢零錢，真是買不起書！

因為書攤不大，不算雜誌和《故事會》，純圖書加起來不到 50 本，被我在整個國二時期全部翻完了。書攤更新書的速度有點慢，我問過老闆，他的意思是書店處理書不多，品質也不高。我沒有多餘的錢去書店，他的小書攤便成了我發現書的視窗。

快過年之前，我父親打回來電話，經過三五個人轉給我，說要回家過年了，這讓我也有了想去外面看看的想法。我把這個想法告訴了書攤老闆，他聽完之後，我以為他要替我上上課。我很失望，他什麼也沒說。他從屁股下面的箱子裡摸出來一套 7 本薄薄的書給我，說便宜賣給我。這套書售價是 35 塊錢，我的口袋裡只有 5 塊錢。於是，這成為我買的第一套書。後來我發現這是盜版的三毛散文集。

三毛的散文，讀起來不僅有意思，而且讓人有所嚮往，而唯一影響了我的是，讓我有一直想閱讀下去的欲望。

小時候的集市，集市上的書攤，三毛的《撒哈拉的故事》，這些都一步一步影響了我。

後來，在雕刻時光咖啡館工作的六年時間裡，閱讀的氛圍濃

厚，我的閱讀習慣和在自媒體「毛作東和一場白日夢」上寫作的計畫一直沒有停下來。

其實，我父親講得很對，雖然我常常在電話裡跟他爭辯。他說：「走出門了，腳下有很多路，眼前看得見的東西很多，需要什麼、自己能拿住什麼，只有自己心裡想明白、眼睛專注，手才會不偏不倚地拿住。畢竟，外面的世界很大，你要守住自己的世界，記得回家。」

對於很多從別的行業轉行過來的人，我會跟他講講我跟咖啡的遇見方式。也許他在別的行業已經很優秀了，但在咖啡行業還需要重新出發。我跟咖啡的相遇，書做了橋梁。每個人都要找好自己跟咖啡遇見的方式，你與咖啡遇見的方式決定了你在這個行業裡能走多遠。

對很多初次涉足咖啡行業的人，我會請他在咖啡館裡喝一杯咖啡，讓他體會一下咖啡館帶給他的感受，如周圍人說話的聲音、吃東西的狀態、看書的樣子，然後我會請他再看看眼前這杯咖啡，詢問他的心裡是否有一份對咖啡的憧憬。

進入 2018 年，我在雕刻時光咖啡館工作已有六年了，謝謝雕刻時光團隊的信任，他們像家人一樣待我，讓我從普通員工，一直走到華北大區 A 級區域經理，獲得了「貓叔」這個身分。

　　在雕刻時光咖啡館，我從只會在洗碗間洗碗，到學會怎麼管理一家咖啡館，再到學會新建並運作一家咖啡館，協調各部門各方面的事務，以及使咖啡館開業後最短時間達到盈虧平衡點。因為工作，我從北京到大連、太原、鄭州等城市的咖啡館探店，進行學習和交流；帶著團隊走進音樂節現場，走進騰訊大樓內做了第一家專屬

企業咖啡館；與脈脈跨界做了「職場奇遇咖啡館」；引入孟菲斯設計風格，攜手 SOWDEN 在北苑店盛大開張；在鄭州聯合十所以上大學舉辦以連結為目的的「詩歌空間展覽」。我一直在咖啡館經營的路上做新的嘗試，意在讓單店盈利，為打破連鎖餐飲經營中多數單店不盈利的怪現象而累積經驗。

我一直認為，單店盈利，才是連鎖餐飲獲得長遠發展的基石。

雕刻時光咖啡館從 1997 年創建開始，在本土咖啡館這條路上慢慢前行，它成為很多咖啡行業的人的「前輩」、「標竿」。雕刻時光咖啡館提前摸索了咖啡館的發展，並且取得了很不錯的社會反響。貓叔是「雕光人」，貓叔也會一直力挺它！

寫在這本書之前，我要再次感謝雕刻時光咖啡館及其營運團隊。

這是一個緣分的開端，也是貓叔跟很多喜歡咖啡和想從事咖啡行業的人認識的開端。這是由一杯咖啡搭建的橋梁。

貓叔給從事咖啡行業的人一些建議，請記住：

熱情

再熱情一點

試著玩一下

有效的營運更好玩

你還有熱情嗎

 **第一章　潛伏在一家咖啡館，找出你喜歡的感覺**

---

　　如果你真的想從事咖啡行業，想經營一家自己的咖啡館，讓自己的公司有咖啡文化氛圍，不如來咖啡館實地「玩」一下。對了，別太認真，從咖啡館店員洗碗、刷廁所開始，潛伏在一家咖啡館，找出你喜歡它的感覺，找到你不喜歡它的解決方式。

# 1
# 過一種咖啡館式的生活

　　貓叔的咖啡館生活，開始於從一位店長手裡接管咖啡館的日常經營。

　　咖啡館位於北京航空航天大學內，附近有網球場、籃球場、游泳館。

　　沒有正式的手續，一切從簡，最後開了一次小會，也可以說不是會議，我被店長介紹給了內場阿姨、吧檯小帥哥、外場妹妹，還有一些老顧客，我們就算交接了。

　　雖然交接之後，我就是這間店的最高管理者了，可以隨我任意管理，可是我沒有這麼做。我在沒有來之前，其實已經聽到了一些關於這間店經營上的一些窘境，比如銷售上不去，這是老闆們關心的事情，又如人員年資長，意味著不好管理等等。

我該怎麼辦？

當我跟店長交接完之後，我坦然把問題丟給了她。她是可以信任的，我向她提出來，她沒有拒絕，只是笑笑。對，我只是想很快介入進來，這樣她就能快點去做自己的事情。

但是，最後她沒有回答我。即使她回答了，我應該也接收不了那麼多資訊，到時候我經營起來可能只會紙上談兵。

我的經驗與她的不匹配，我想要推進的事情，最終可能會大打折扣，我的熱情和夥伴們的工作熱情也會出現不同程度的打折，最後可能會形成對抗，讓我和夥伴們不知不覺間站在對立面，這是我們都不想看到的。

我還是希望店長能夠給我一個過渡時期，我想我應該深入內部，了解這項工作的解決方式，之後再開展工作。

若從工作經驗的角度考慮店長職位的話，我是沒有資格的。能夠這麼快被公司看中並委派來管理，我是很意外的，這要感謝那段在實習的店鋪裡洗碗和刷廁所的經歷。

一般人如果有了這樣的經歷，想必早已逃離一直心存嚮往的咖啡館行業，畢竟作為一位顧客，看到咖啡師製作一杯咖啡時的帥氣，看到服務員可以跟客人保持親切的微笑，偶爾向熟悉的客人推薦書架上的書，收到顧客帶來的禮物，這些事情與洗碗刷廁所實在無法聯想到一起 —— 但我是感謝的。

一開始進入咖啡館實習時，大家需要選擇先從哪裡做起，是外場服務員，是吧檯學徒，還是西餐學徒？我選擇了聽師傅安排。

師傅，這個在傳統行業裡面才有的頭銜，在新新的咖啡館的世

界裡居然也有，就聽她的吧！我憧憬的美好的咖啡館生活，從洗碗和刷廁所開始了。

我帶著可能被考驗的猜測和矛盾心理開始工作，不過第一天真是難熬。

早上 8 點，我準時上班。

從進廁所打掃到出來，花了 10 分鐘，我宣布清潔完了，高興地找師傅來檢查，當時心裡別提多得意了，心想：應該會被表揚吧。師傅還在廚房做開早準備，聽到我匯報清潔的進度，就匆匆過來了。

結果，師傅看了一眼，什麼都沒說。我不知道她什麼意思，不表揚也不批評。幾分鐘後，一位顧客來了，我們出去了。不一會兒，顧客出來了，帶著諮詢的意思問：裡面是不是還沒有整理？我支支吾吾，也不知道說了什麼，只記得我的臉唰地又紅又熱。師傅已經走開了，她要忙開早的事情，大概知道了我會繼續打掃。

顧客走了之後，我又進去廁所繼續打掃，剛才師傅沒有提出來乾淨還是不乾淨的意見，她大概是想告訴我：客人意見，才是最快檢驗勞動成果的手段。

這一回，從牆面、馬桶，到窗臺、地面，我都是用抹布擦洗，花了一個多小時。再次站在門口等顧客出來時，我還特意問了一下顧客的意見。

「很乾淨。」顧客回答得很乾脆。

這一句「很乾淨」，讓我心裡樂開了花。此時此刻，真心感謝師傅，讓我成為工作站上最快得到顧客回饋意見的人。

師傅在內場忙著。我就被安排到了洗碗間，滿水槽的杯碗碟盤

叉匙，讓我有點崩潰。我不是怕累，只是不知道從哪裡下手。於是我從洗碗間出來了，先去了一趟廁所，地上有掉落的衛生紙，廁所又被弄髒了。我有點抓狂。我趕緊去找抹布，快速打掃，害怕師傅突然過來查看我的工作成果。不過，還沒整理好，顧客又進來了。廁所果然是咖啡館最繁忙的地方。

這時，師傅叫我了，她在洗碗間整理餐盤。她見到我，一開口就先表揚我，說我把廁所整理得很乾淨，顧客都稱讚了。我的心又一下子樂開了花。

師傅緊接著跟我說，廚房和外場需要用餐具、杯子，需要我快速清洗出來，再放到消毒櫃裡，這樣廚房和吧檯需要的時候就可以馬上用。我站在那裡不知道該怎麼下手。師傅看出來了，她脫下一次性手套，戴上膠皮手套，直接上手了。

她一邊說一邊做，先整理，沖刷，再洗淨，放入消毒櫃，一整套流程簡單明瞭。明白流程後，我挽起袖子，戴上手套，開始整理餐具。

於是她去內場忙了。整理餐具的過程需要很清晰的思路和小心翼翼的手法，否則很容易打破東西。我剛開始整理的時候忽略了這一點，把盤子疊得老高。當放最後一個盤子的時候，它們開始傾斜。我眼明手快一把按住，心道：天哪！差點把幾十個盤子打破。

在整理的過程中，還會有其他的餐具被端進來，有種即將被餐具圍堵起來的感覺，我承認，這讓我有點急躁，於是才出現了問題。早上開會的時候，我已經知道了今天一起工作的夥伴人數不夠，店長也需要自己站在吧檯製作咖啡，所以我知道不會有人來幫

一把，除了師傅，她是對我全權負責的培訓師。

我只好放平心態，求穩不求快，自己先按照師傅教的方法進行下去。

當你全心投入的時候，你就忘記了時間，這句話是很對的。我只會在心裡默默數著，還有多少餐盤、碟子沒有清理，還有多少杯子沒有消毒，不會記得其他的事情，連喝水也會忘記。第一波餐盤、碟子、杯子清洗完，被放進消毒櫃之後，我感覺腰痠背痛，這個我至今仍記得。

我給自己放了一會兒假，說直白點，就是去偷懶了。

師傅說過，今天有一杯獎勵我的咖啡，讓我找店長領取就行。

我走出洗碗間，習慣性先去整理了一下廁所，出來經過外場時，碰上顧客叫服務員，我就衝了上去。顧客需要一杯開水，我告訴了外場的夥伴，他只是應了一聲，沒有顧得過來。顧客一直望著我，最後我倒了一杯開水給顧客送過去。我想我還是要先守好自己的崗位，於是我沒有去領取自己的咖啡，逃回了自己的位子上——洗碗間和廁所。直到下午，師傅宣布我第一天的工作站學習結束。

師傅讓我做一個自我評價。我對自己第一天的表現，說真的，很滿意——不過總覺得還沒有結束。跟下一個班次的夥伴交接後，我又跟她整理了一下廁所。師傅叫我的時候，我看到了她獎勵我的那杯咖啡。我忽然覺得這個師傅很好，說話算數，雖然我一口咖啡都沒喝。

我們坐在角落裡，簡單聊聊今天一天的感受。

學習是要在工作之外的時間內完成的。

這一點，我後來才明白。「自學」和「他學」的重要性，在日常工作中、在日常生活裡，都是通用不變的真理。

「自學」就是自己想辦法花時間根據自己的需求學習，自學的人多數會選擇自己感興趣的事情。「自學」需要自覺性，選擇自己感興趣的，讓自己樂此不疲，才能持續下去，才能使收穫最大化。

「他學」是有點被規劃、不主動的意思，得到的效果可想而知。但是日常生活和工作中，「他學」和「自學」都存在。如果接觸一個新東西，比如學製作咖啡，「他學」是一定不會少的，但「自學」也不能少。

經過跟師傅聊天後，我得知：想在正常排班時間裡，進廚房跟著師傅學習的可能性很小，小到幾乎被認定為不可能了。因為暑假期間，工作的人手不足，正常排班是無法辦法安排我進廚房的。這能怎麼辦？我也只好先認同，畢竟這是自己選擇的。接下來幾天，都是如此，我每天都很緊湊地在工作站學習，適應快速的節奏，熟悉這間店的流程。

當然，私下我也有嘆氣和抱怨的時候。每天收回來的盤子裡，義大利麵剩餘越來越多，三明治又剩下了，沒吃完的麵包直接被放在水槽裡，很難整理……我都一一拍照，留下證據，也想私下問問師傅：這些現象是不是很正常？

如果你是一位顧客，花了錢，去一家咖啡館吃東西，沒有吃完的原因：一是沒有胃口；二是點完餐，看到實物與圖片相差太大，表示懷疑，於是影響了食慾；三是咖啡館的餐點不好吃，實在很難吞下去。我還沒來得及問師傅，自己先總結出來了。

這個結論，我與公司派到門市做實習溝通的主管交流了，得到了公司的重視。公司第一時間召集研發的專業人員，前往門市親自試吃，找到了真正的原因，解決了這個問題。

我得到了公司主管的表揚，在一個看似不起眼的職位上被公司主管表揚。師傅也對我豎起了大拇指。

有了首例，才有了後面被提拔，公司讓我管理這家位於北京航空航天大學裡面的咖啡館。

前面我對店長提到的，我需要一個過渡時期，店長同意了。過渡時期，我主要的想法是從頭開始學習 —— 從洗碗、刷廁所開始，去做一名「假員工」，「潛伏」在問題當中。

只有深入地「潛伏」，才能發現根本的問題，然後再花時間慢慢用流程化澈底解決問題，而不是單純解決表面問題。如果只是站在旁邊觀看，跟大家看到的問題是一樣的，就沒有辦法去實際解決，也就不能引領後來的夥伴。

當你真的想從事咖啡這個行業的時候，不妨來做一名普通員工，做一名帶著發現的眼光的「假員工」，你會看到：原來這麼累，還可以這麼有趣。

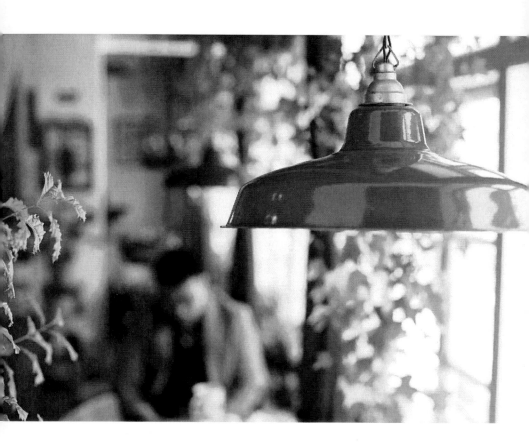

# 2
# 微笑的師傅是一位「美學家」

　　每個人都有自己的臉譜。臉譜取決於個人經歷和對一些事情的看法的隨機表現，有些人把笑當作臉譜，有些人把哭當作臉譜。微笑的師傅是貓叔在外場職位上的第一位師傅。

　　貓叔以為師傅應該是從包裹餐匙、刀叉開始，什麼都手把手教一遍的咖啡館服務領路人。但是，這位師傅什麼實際操作都不教，師傅僅僅是她的代名詞。微笑的帥傅是一位只教怎麼微笑的老師。

　　微笑是一切交流的開始，是很小的一項技巧，微笑的師傅卻要人從頭學起。她採用教學生的思維套路，真是讓我感到意外萬分，不過也挺驚喜的，在咖啡館的工作，微笑還要單獨教，比任何實際操作培訓都靠前。

　　一週之後，我把自己安排到了外場職位上。

咖啡館外場的工作主要是面向客人，提供從客人進門開始，到引導坐下、點餐、送餐、餐中服務、引導結帳、送客提醒等看得見的服務。微笑服務像一條線，貫穿在這些服務當中。

其實還沒有去北航店之前，我已經知道了這些看得見的服務，應該說幾乎每個去過咖啡館的人都知道，只是知道的專業術語可能沒有這麼多。這種看似輕車熟路的事情，還需要學習？我不禁在心裡打了個超級大的問號。

一想到這個煩瑣的流程，我就半點學習的耐心都沒有了。這種不滿的情緒，我甩給了店長。

這麼簡單都不會做嗎？在她還沒有問出口的時候，我就開始問她：我什麼時候能到下一個職位 —— 吧檯，製作咖啡？

我坦誠說道：我很想帥氣地做一杯咖啡。

她問我：「你認為，外場的工作中哪個環節最重要？」

這是一道送分題。

「結帳。」我不假思索地回她了。

其實是一道送命題。

我給出的理由是，無論外場做了什麼，至少最終目的是要引導客人結帳的，如果沒有結帳的行為，那麼一切就白服務了。咖啡館是以營利為目的的組織，所有經營都需要開銷，不能最終只有付出沒有收入，這是不行的。

她沒有反駁我。她只是說，你說得對。

然而，她還是讓我去迎接每一位客人。她說的迎接客人，需要每天在咖啡館開門之前就站到門口，等自己的夥伴和客人到來。

## 2  微笑的師傅是一位「美學家」

剛開始在咖啡館工作的時候，我住在北京很偏遠的地方，她也住得比較遠，所以當她說出這個「迎接客人」的意思的時候，我是想反駁的，不過最後我沒有反駁。我想了想，她都能來，作為以後的店長，我不能輸給她。

第二天，她真的早早到了，比夥伴來得早，卻比客人來得晚。

來得早的一些老客人，住在咖啡館附近，早早就在門口等著了。店長一見到他們，就趕緊小跑步過去，微笑著向他們打招呼。

咖啡館開了門，我們先替客人倒上幾杯熱水，然後我和她站在門口開始迎接每一位夥伴。這是我第一次做這件事，雖然覺得很做作，但是仍然站在她旁邊。我見她面帶微笑對每一位夥伴和顧客說「早安」。

這種打招呼的方式，對我來說有點尷尬。我只是微笑，當感覺到很不自在的時候，已經無法理解是不是微笑了，也許只是僵硬地笑，以及點點頭。

所有早班夥伴都到來後，我和她籌備晨會。大家看我們的時候，臉上的微笑多了一點，就像她見到早上的老客人那樣，這讓我感覺到這個團隊的相處很舒服。

我忽然明白了。

微笑，才使我感到舒服；微笑面對顧客，也會使顧客感到舒服。微笑是一天的開始。微笑是開端，微笑是一把讓人願意走進咖啡館、開啟愉悅的鑰匙。

當我領悟到這一點的時候，我從原本被動站在門口迎客，變成每天早早來到咖啡館，主動站在門口等客人和夥伴到來。

　　然而，當一切似乎都很順利的時候，某一天店長忽然問我：「怎麼微笑呢？」

　　這難不倒我。我轉過頭去，再轉過來馬上給她一個微笑。誰知道，她喀嚓喀嚓用手機做了連拍。這一舉動把我弄糊塗了。

　　她給我看了看她手機裡的幾連拍照片，我看到了自己很做作的笑，的確是不那麼自在。但我的好奇心一上來就管不了這麼多了，只想快點知道該怎麼微笑。

　　她還是不會給我最直接的答案。這個不是電腦規定的操作流程，沒有那麼死板的教程。我不依不饒，她卻說今天這個話題到此結束了。

　　她轉移了話題，問我：「認識每天早早來的客人了嗎？」

　　我說：「認識。」

　　我以為的「認識」，是打個照面說聲「你好」的意思；她說的認識是「客人叫什麼，從什麼地方來，每天喝什麼，坐什麼位置，什麼時候走」這些資訊，我是不知道的。當回答完她的問題之後，我突然意識到自己有點不知所措了。

　　第二天，我早早來到店裡，等著客人到來，向他們問好，有意跟他們聊一些話題。之前我以為和他們沒有什麼可聊的，原來只是因為沒有找到交流的話題。

　　把客人當成朋友來對待後，我才明白，「微笑」這件事情是這麼自然。初學微笑時，我在家跟著影片裡的老師教的方法學習，咬筷子，對著鏡子練習。到最後我發現，發自內心地面對朋友微笑時，那些刻意的舉動都不需要了。

## 2 微笑的師傅是一位「美學家」

我試著替一些新來的夥伴培訓時，也這麼說，但是他們一開始卻很難找到微笑的要領。

究其原因，不僅僅有一個領悟力的問題，還取決於是否能夠跟客人順利交流。只有「融入交流」這把鑰匙才能打開「微笑」這把鎖，顯然，他們還不太會。

微笑，沒有辦法快速學會，只好回到書本式的培訓，我讓他們繼續使用笨辦法訓練，讓他們先微笑起來。他們倒沒有說這個辦法不好，也沒有說好，只是先按照要求執行了。

我了解到，他們是剛從學校裡出來，沒有一點工作經驗，對於咖啡這個行業或者服務業基本陌生，只是覺得可以工作就很好，完全是一張白紙的狀態。

開展工作的過程中，我發現了團隊夥伴的差異，不是每個人都想過咖啡館式的生活才來到咖啡館工作，有些只是因為需要工作，恰好求職時在咖啡館裡找到了一份收入，這個也沒有問題。我告訴他們：微笑面對顧客的目標，是一致的。

我開始要求他們早早到來，一起迎接自己的夥伴，迎接每一位客人，跟客人簡單聊聊天。

微笑只是一個開始。我以前也不懂微笑這麼有效，直到跟每一個人開始微笑，他們才會跟我微笑打招呼，以至於所有的合作交流，均是從微笑開始的。

怎麼微笑？發自內心的、不做作的。就像每天跟老客人打招呼，跟夥伴們打招呼，順其自然的、很舒服的微笑，才是真正的微笑。

這些只是微笑帶來的很粗淺的好處，但微笑帶來的不僅僅如此。有一天，在處理一位客人投訴的過程中，才讓我感覺到：微笑是多麼有用！

事情的經過是這樣的：有一位客人來店裡用餐，他和同桌的人幾乎同時點餐，結果同桌的人都吃完了，他的還沒有上。新來的夥伴查了一下單子，發現是自己漏寫了，就想問問這位客人是否還需要，如果需要就添加上去，不過需要等。新來的夥伴因為緊張，處理問題時的語氣有點生硬，這位客人聽了不是很舒服，也不樂意等，當場就開口罵人了。客人一開口罵人，新來的夥伴就更不知所措了。其他夥伴告知我，我趕到現場的時候，客人正站起來，擺出一副要動手的樣子。我知道經過後，第一時間先讓店長安排廚房製作漏點的餐，一邊再笑臉相迎。我表明身分，客人坐下了，開始抱怨這個夥伴的失誤。我認真聽著，微笑點頭，確認收到了他的投訴資訊。幾分鐘後，我重複著他說的，告訴他我大致了解的情況，還詢問了一下他午餐的時間安排區間，於是話題一下子聊開了，把投訴的話題弱化了。這時，他點的餐上來了，我建議他先吃，以免耽誤上班。他吃完後，沒有再找夥伴的麻煩，也沒有要求處理投訴的事情，反而每天都來。

這位客人原本的需求很簡單，只是想快點拿到他的餐，只要這個需求被滿足了，就不會有其他的事情發生。

在工作中，即使發生了投訴，我們也要微笑面對，用心處理好這個小小的失誤，會得到意想不到的收穫。店長傳遞給貓叔的微笑，就像給予任何進店的人、在任何時候都真誠的微笑一樣，這才

是最基本的微笑。

　　所以，你會微笑嗎？

# 3

# 勤勞的書童將來會是一位花農

　　17 歲，我剛出來工作，碰上休息，會花一些時間在書城看書。而坐在咖啡館裡面看書，是我沒有想過的事情。最初我以為來咖啡館的人比較複雜，各自目的不一樣，不像去書局，都是為了買書看書。後來，到咖啡館工作，我才慢慢改變這種看法，才發覺在咖啡館看書是一件很稀鬆平常的事情。

　　我以為，經過微笑師傅的考核後，就可以去外場工作了，就可以與每天喝一杯咖啡看一本書的人主動交流了，結果還不能。

　　不過，我成了咖啡館裡的圖書管理員，這也是一個新鮮的職位。簡單說，我的工作是負責把電影、球類評論、言情小說、漫畫、藝術設計、文學、生活、兒童等圖書分類記錄，擺放在合適的位置。

　　另外，他們開始教我種植物，教之前，先扣了一頂高帽子，叫「咖啡館花農」 —— 一個充滿幸福感的名字。

　　不過，從之前洗碗、刷廁所的工作中我領悟到，咖啡館裡名字好聽的職位，都不是那麼簡單的，所謂的「幸福感的名字」只是安慰自己而已。

　　而我之前透過學習和訓練掌握的「微笑服務」，在面對來咖啡館的每一個人的時候，成為跟他們交流的最佳「名片」。

　　我以為只要做好這一點就可以了。店長在我閒下來的時候，臨時分配給我一個今日計畫，這個計畫與其他計畫並行。這意味著我既要做好微笑面對客人服務的工作，又要兼做另外一個計畫 —— 整理咖啡館裡每一個書架上的書。

　　店長微笑著說，整理書架的步驟，很簡單，分三步。

　　第一步，把書搬下來；

　　第二步，把書架擦乾淨；

　　第三步，把書分類放回去。

　　看似很簡單的工作，我花了一個小時才搞定。我去找店長檢查，結果她沒有時間去看。

　　她在例行檢查，並且教今天的吧檯咖啡師怎麼做好隨手清潔。她讓我拿一本書給她，關於咖啡器清潔的書。我記住了書的名字，卻發現根本不知道這本書在哪個書架上，我很尷尬。

　　一個小時之後，我找到了她說的關於咖啡器清潔的書，準備送過去給她。不過，我馬上改變了主意，把書轉交給了另一位夥伴，讓她轉交給店長。我要著手把所有的書重新整理，按照剛才的三步

驟，把書分類清楚、做好標記，讓人一目了然。

第一步，把書搬下來。

第二步，把書架規劃一下，按照類別分區擺放：文學，電影，旅行，英文，球類評論，漫畫，美食，兒童……。

第三步，搬動整理各區域的書時，做一個簡單的目錄。

還是三個步驟，我發現時間卻過得很快。因為需要同時兼顧招呼客人，我開始斷斷續續地整理，臨近下班時，才算整理好。

店長下班後換了衣服，坐在角落裡，看著我在書架上張貼每一種標籤。我一邊貼一邊想，沒有注意到她。也是因為這個操作，我頭一回對這家咖啡館的書的類別有了初步的了解。現在如果還有人問什麼書在哪個區域的書架上，可就難不倒我了。

我拿著整理好的書單，向交接班的夥伴們講解時，店長一起參與了。原本我以為把這項龐大的工程攻下了，她會當著大家的面講幾句佩服的話，結果她只是一起聽聽而已。

幾天後，我讓夥伴跟店裡的顧客交流時，特意針對圖書的整理進行調查研究，顧客基本上是認可的，他們回饋說，整理後便於找到不同類型的書了。

關於整理書籍，其中有一個小插曲。

某一天，外面要下雨的樣子，咖啡館裡很悶熱。後來，咖啡館裡進來一群孩子，一開始他們還很規矩地坐在那裡，陪同的父母也許是教訓了他們，要像木頭人一樣安靜聽話。他們安靜地坐著，才一小會兒，就坐不住了，說不舒服。於是他們就到座位附近，媽媽們看得見的地方玩了。不一會兒，兩個男孩看到了書架上的漫畫

書，他們搆不到，只好叫正在聊天的媽媽們來幫忙。

　　我站在一旁，伸手幫忙孩子取書，才發現書籍整理的過程中，忽略了很重要的一點：孩子的書，要放在跟孩子身高相符的地方，否則就形同虛設。

　　週日的上午，我接到了一個新的任務 —— 澆花，給花鬆土。

　　平時的這項工作，我留意過，都是專人負責。這是一項被店長稱為咖啡館裡最難的工作。

　　最難的意思是，其他工作都可以交流，比如萃取了一杯咖啡，咖啡太酸太苦，其原因可以透過粉的粗細度、水溫的高低、萃取時間和液體流速來判斷，有專門的老師教給咖啡師這些基礎知識。

　　而澆花、鬆土，其實本質是讓花開得更好，讓葉更茂盛。這項工作，沒有花的「食譜」，沒有教程，僅靠簡單傳授是達不到最佳效果的。很多時候，夥伴們往往是把植物養死了。

　　澆水的時候，我沒有注意到，水稍微多一點，花盆下面就會溢出。我從一個區域到另一個區域，蹲下鬆土、澆水，一直到最後一個區域。整間店的植物都被打理一遍，兩個小時過去了。我正準備收拾工具，回頭卻發現滿地的水和泥土被來來往往的客人一腳一腳地帶到咖啡館的每一個角落。

　　就在這一瞬間，我覺得自己對這項工作沒有半點把握了。

　　澆水，簡單的工作，水是澆完了，結果花了更多時間去做後續清理工作。我想，要專心做好這件事情，需要花很久的時間。

　　當天，我回住處的路上，用手機在網路上搜尋了關於植物種植的一些資訊，包括植物的生長環境、澆水時間、澆水量，同時認識

了一些植物的名字。秉承好東西要分享的原則，我一一分享給了其他夥伴。

　　一週之後，我發現有幾盆植物出現了枯黃掉葉子的現象。我把資訊發到網路上諮詢，留言的熱心人的意見，大多數是讓我重新買一盆植物再養養試試。最終，我就近找了咖啡館附近的花店，厚著臉皮把剛拍下的照片拿給老闆娘幫忙看看。

　　老闆娘看我一個大男生來請教養花，笑著指導。我聽得很認真，無論她說什麼，都一一記在手機備忘錄裡，基本上可以歸納為以下法則：

　　「土面要溼，傍晚澆根，早晨噴葉，需要適當的陽光。」

　　最後一項，有點難掌握，其他的都還可以理解。

　　老闆娘特別叮囑了，最後一項光合作用超級重要。但對於咖啡館的條件來說，室內燈光偏暗，陽光能照進來的時間基本快接近黃昏，根本沒有辦法實現。

　　借助深入學習的植物知識，我總結了一下，從咖啡館的環境條件來看，不太適合花花草草的生長。這個問題我們在與花店老闆娘探討之後，沒有找到一個長效的解決方式的情況下，花店老闆娘建議採取最笨的方式：晚上下班之後，把花擺在戶外露臺的牆角裡，讓花透透氣，早上上班再拿回店裡。持續這樣做了幾天後，果然收到了出乎意料的效果 —— 植物葉子明顯轉綠了（你也可以試試，晚上把家裡的植物放在陽臺上，早上再拿到屋裡）。

　　植物、書籍是咖啡館的元素，如果是一家有點調性的咖啡館，這些元素就必不可少，這也能反映營運者對咖啡館是否真的用心了。

# 4
# 咖啡師不需要耍帥

咖啡師大龍託外地朋友，從雲南寄來 500 克咖啡生豆，我幸運分到了一百克。

之前我從有關咖啡的書上了解到烘焙咖啡豆的過程，所以拿到咖啡豆的時候有點興奮，手癢癢的，總有股自己動手烘炒豆子的衝動。碰上一個老朋友過來看我，我們之前在網路上聊天時，我吹牛吹破天了，說自己已經學習了咖啡的製作，改天可以請她喝我親手製作的咖啡。

有了咖啡生豆，我硬著頭皮自己炒豆，最後發現廚房的電炒鍋、紗布等等，都成了我開始做第一杯烘炒的咖啡那尷尬、痛苦而有趣的過程中的設備。後來，跟大龍交流時我才發現，大家第一次製作咖啡也是這麼玩，需要一個把生豆炒熟的過程。

在咖啡館裡工作的人，不約而同地都被咖啡豆迷得不行。

每個在咖啡館工作的人，動不動就站在吧檯正前方面朝吧檯裡看，看咖啡師們怎麼製作一杯咖啡。如果被發現了，就主動往吧檯側面挪動一下，這是吧檯最邊緣的位置，不過也是在吧檯附近。

我也喜歡站在吧檯外，看吧檯裡的咖啡師們製作咖啡。他們總是喜歡在製作咖啡的時候耍一下帥。

我在做澆花工作的時候，稍微憧憬了一下去吧檯工作時的樣子。某天開晨會時，我終於被安排到吧檯區學習了。我終於 —— 要學習做第一杯咖啡、拉第一朵花了 —— 這是歷史性的一天哪！

結果，很多事情只是想起來很美好，實際接觸之後，差別就大了很多。

進入吧檯的時候，師傅給了我一塊咖啡色毛巾，告訴我，這就是我以後的夥伴了。我問，為什麼？他說，既然你有這麼多問題，那就自己找答案吧。

我發現這是一個很一致的團隊，誰都不會主動說什麼，都要自己去發現、去領悟、去找。也好！

師傅拿出一個鬧鐘，設定了一下時間。他說，從現在開始我什麼都不用幫忙，只要做好吧檯清潔工作就行。

其實剛開始進到吧檯裡，我不知道有什麼清潔需要做。我看到師傅設定的時間是 30 分鐘。30 分鐘能做什麼？擺放咖啡杯的位置擦一擦，咖啡杯重新擺一擺，吧檯檯面擦一下，很快就過去了。師傅去補貨還沒回來，我就打算自己做一杯咖啡。我先比畫了一下，最終還是沒有勇氣動手。

師傅回來看到我閒著，問我是否都打掃乾淨了。我回答，是。

他笑了，我以為這是誇獎我的意思，沒想到他說，你可以出去了。我終於懂他的意思了 —— 是說我打掃得不負責任。按照他的熟練度，他整理起來需要足足一個小時，我居然花半小時就搞定了，這也太隨便了。

師傅把貨補齊之後，開始自己整理。不過才剛開始整理，師傅就舉起一塊毛巾（對，那是我剛才用的毛巾），把我罵了一頓。他有點生氣，我明白自己遇到了一個嚴厲的師傅。想到我即將擁有這樣的夥伴，就一點脾氣也沒有了。

不過，我確實被罵得好慘哪！師傅讓我在一旁看著，我就站在他身後，有點手足無措。師傅罵的不是沒有道理，上戰場把槍丟了，確實不是一個好戰士。師傅用毛巾把所有的咖啡壺、量杯、電子秤等全部擦拭了一遍。我從一些細節上了解到，師傅要求的「擦乾淨」是幾乎沒有水漬和手印，這才是標準的「擦乾淨」。

這期間，師傅還兼顧著製作咖啡和飲品，一個小時後，才完成了基本的整理工作。

接下來一連三天，我都主動承擔營業前和下班交接時的吧檯整理工作，最後由師傅檢查之後，才可以離開吧檯。我原本以為的咖啡師製作咖啡只負責耍帥的工作，從擦乾淨一個杯子開始了。

連續幾天，我都取得師傅打出的 8 分的成績。這是我最好的成績了。每次打分出來的時候，我的內心都是滿滿的能量。我問過師傅，最高得分是多少，師傅說目前只有我得分最高。於是，我又開始期待自己能做出第一杯咖啡來了。

師傅會根據店面的生意，讓我參與一些簡單的輔助工作，比如準備杯子、溫咖啡杯、準備糖水之類的繞開直接製作咖啡的工作。當然，我告訴自己不能心急，不能著急上手，急於求成所學到的技術總是不扎實的。

安慰自己的話，很管用，這樣就會收到一些不一樣的驚喜。師傅在某天下班之後，問我下班了有什麼打算。我說聽師傅的，儘管我答應了店長每天下班之後，要離開咖啡館區域，給自己一些空間做工作總結。

下班之後，師傅找了一個角落，對我介紹吧檯裡面各種設備器具的名稱和用處。他準備了圖片和自己的一些筆記，內容詳實。可能是因為缺少實際操作，有些東西我聽得不太明白，於是他就反覆講解。我做了很多學習筆記。

這一天，我和師傅很晚才離開店面。離開之前他說，明天開始，連續三天，你要去咖啡學院參加咖啡師基礎培訓。當時，我興奮不已。我知道，只要參加完培訓回來，我就可以製作咖啡了。

咖啡學院開設了公司所有咖啡師必須接受培訓的咖啡基礎課程，主要針對一些沒有咖啡基礎，經過了門市的基礎考核後，達到了清潔標準的預備咖啡師，由門市現在的咖啡師推薦過去。當師傅說完之後，我慶幸自己擦杯子時沒有玩手機浪費時間，沒有偷懶。

咖啡學院的確是一個「古董」最多的地方。

去咖啡學院之前，店裡的其他夥伴希望我每天多拍一些照片分享給他們，他們有些去過，有些沒有去過，去過的人都會自豪地說自己也參加過培訓。

　　有時候，他們會提前跟我講某某老師比較嚴格，某某老師會讓學員喝多少杯咖啡，某某老師會做盲測。有些名詞，讓我對去咖啡學院培訓這件事，產生了濃厚的興趣。

　　第二天，我早早就到了咖啡學院報到。剛走進去的時候，我發現一臺烘焙機器擺在那裡，幾張大桌子上擺放了各種咖啡器具。後來我才記住製作手沖咖啡的器具的名字。

　　我和一批由各店推薦過來的人相互做了自我介紹，在學院老師的帶領下，每個人領了一條印有咖啡學院 logo 的圍裙。穿上的一瞬間，我連腰桿都情不自禁地挺了挺，哈哈。

　　連續三天的課程，學院老師圍繞咖啡知識來講解，先是吧檯衛生和清潔，接下來是器具的認識，這些內容老師只是簡單地一帶而過。看來這些基礎知識，如果沒在門市學過，來這裡肯定傻眼了。我打從心裡感激門市的咖啡師傅。

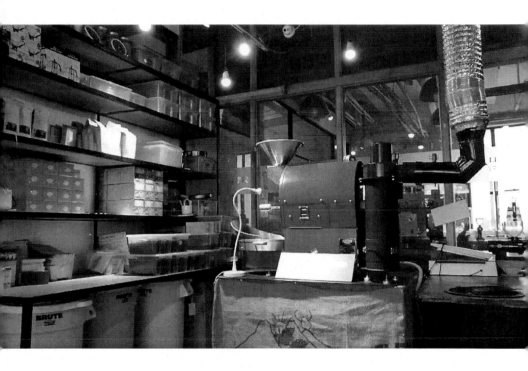

幾天的課程之後，就是學院常規的週末培訓課，大致內容如下：

· Espresso（濃縮咖啡）的標準製作；

· 電動磨豆機的調節；

· 咖啡機的清潔保養；

· Espresso 的狀態分析；

· Espresso 的操作強化；

· 奶泡的製作；

· 傳統卡布奇諾的製作；

· 傳統卡布奇諾的練習；

· 心形拉花的製作；

· 熱花式咖啡的製作；

· 心形拉花的練習；

· 冰花式咖啡的製作；

實際操作吧檯衛生整理比賽。

三天之後，我們做了一次小小的比賽，自由分組，完成兩杯咖啡從準備、清潔、製作到端到老師面前的流程，由老師們評分。這是一個配合賽，也是各個環節的專業賽。

三個人一個小組，一個人負責前期準備工作，一個人負責清潔，一個人負責製作。負責前期準備工作的負責端咖啡給老師，負責清潔的負責檢查出品是否乾淨整潔，負責製作的負責試喝咖啡。

課堂上，老師也會安排做這樣的小配合，各人管好自己負責的範圍，同時配合別的環節，很順利就能完成一杯 Espresso 和一杯卡

布奇諾的製作。然而第一次，我們組的得分卻不高，平均分 6.5 分。我們組決定申請重新做一遍時，老師們允許了。再次開始製作，我和小組成員互相打氣，很流暢地配合，不過重在得到認可，而不是得分。

幾天的課程和一場小比賽下來，我和他們成了很好的咖啡夥伴。

回到店裡，我迫不及待要在店長和師傅面前，表現一下自己的技術。我很專注地為他們製作咖啡、擺盤、端給他們，盯著他們看咖啡油脂、聞咖啡香、品咖啡口感，最終他們對我豎起大拇指。

我沒想到，居然這麼快得到了他們的認可。正如師傅說的，沒有接觸過咖啡，根本不知道咖啡是這樣的。沒有進入吧檯，根本不知道咖啡是這樣製作的。

「咖啡師」，一個聽上去很帥氣的職稱，其實和飲品製作員的區別不大，也需要洗杯子、擦檯面、洗杯具、擦水漬，更多的在於自我要求。

在我還沒有正式接觸咖啡的時候，跟很多人一樣，認為做一名咖啡師很簡單，只要開動機器就可以。只有當自己真正去操作這臺帥氣的機器時，才會明白其中許多製作過程跟你想像的完全不一樣，一點也不容易。當然，不專注，稱不上一名職業的咖啡師，只能叫製作員。

店長和咖啡師傅對我豎起的大拇指，其實不是因為我當時製作的咖啡有多麼標準，而是因為我專注於製作咖啡的過程。

雕刻時光宣傳片《你是一杯勇敢的咖啡》講到，一杯好的咖啡取決於咖啡萃取的時間與壓力。而咖啡萃取的時間與壓力多少，恰恰

又取決於咖啡師本身。要真正掌握好咖啡萃取時間與壓力，扎實的基本功是必不可少的。

　　杯子洗乾淨，水漬擦乾淨，調試磨粉，觀察萃取流速，自己測試口感，把咖啡端到客人面前進行交流，每一步都是基本功的表現。

　　咖啡師要努力保持練習，不然對不起因為練習而不斷試喝咖啡以致失眠的自己。

　　一杯好咖啡代表了一家咖啡館的品質。不管一家咖啡館以什麼方式吸引了顧客，最終是要讓顧客坐下來喝一杯咖啡，感受店面的環境，等顧客喝完了，也就有了最終的評判：下一次是否再來喝一杯，是否嘗試一份簡餐或一杯精釀啤酒。

# 5
# 做了七年三明治的大姐，猶如一本老食譜

　　貓叔早就聽說，北航大學咖啡館內場有一位大姐，做了七年。這是一件可敬又可怕的事情。貓叔才來不到一個月。

　　廚房是最後一個學習的工作站。店長說，廚房學習結束之後，就要跟我做工作交接，意味著我要開始管理這家咖啡館。營運一家最起碼投資了 200 萬元（約新臺幣 875 萬元）的咖啡館，我不僅僅要發薪水給教過我吧檯工作的師傅們，還要努力讓它盈利，替老闆創造利潤，這麼一想，我還是有點緊張。

　　廚房不大，多放一個人也可以。進入廚房的時候，廚房大姐做了自我介紹，她已經知道我是以後的店長。不過很意外，她沒有對我特別關照的意思。

　　我進入廚房的時候，他們正在備料，為了迎接中午用餐的尖

峰，這是每天都要做的，就像在吧檯工作一樣，只是這裡面對的是一些蔬菜、麵包、義大利麵……。

廚房大姐首先安排給我的工作是剝蒜。僅僅一個剝蒜工作，就持續了一上午。出單機不斷出小票的時候，我又被分配了準備碗盤的任務，簡單說就是用開水把這些碗盤溫熱一下，拿到出品臺前預備，這樣師傅們做完餐了，馬上就可以用上，端到客人餐桌前時，餐具和餐品都是熱乎乎的，口感都盡量保持住。

可是你們不會知道，廚房有三個師傅，我是負責配合的，相當於要配合三個師傅，用餐尖峰期在廚房的現場工作，就像在槍林彈雨中送子彈一樣，一不留心，就會出事故。果然是這樣的，忙亂之中，我不小心被撞上，手沒拿穩，摔碎了一個沙拉碗。

我以為會被當場罵一頓，結果在現場是沒有的。後來，我問師傅為什麼沒有罵我？

「如果當時追究問題，那麼就會影響外面的顧客用餐，顧客體驗就會變差。我們不能在外場的微笑引導和吧檯的咖啡標準出品做了那麼多努力的情況下，因為出餐速度慢而打了折扣。」

廚房的工作，的確不是那麼簡單的，一切要以不影響顧客用餐時間和保證餐品品質為前提來考慮。店長對這一點宣導得很好，讓大家都有這個意識了。

中午用餐尖峰過後，廚房的夥伴開了一個小小的總結會。師傅問我：「今天感覺怎麼樣？」

「很忙。」

師傅又問我：「為什麼感覺到忙而不是緊張？」

我有種不好回答的感覺，於是只好說：「不知道。」

這個「不知道」，就是接下來我在廚房工作第一個需要解決的問題了。如何確保有序地出品？從備料開始抓。店長也認可這樣做。

內場師傅是工作了七年的大姐。我在廚房工作時稍微觀察了一下她，年紀相對而言有點大，但從精力方面來講，她還算「年輕人」。

那位師傅還是一個閒不下來的人。每天除了八小時工作之外，她經常做的事情是在店裡逗顧客的孩子玩。休息日時，她會跑到宿舍外坐坐，晒晒午後的太陽，或者晒晒蘿蔔、醃製酸菜，或者做蛋捲、菜糰子（一種中國傳統名點），或者騎腳踏車出去轉轉菜市場。

在吧檯學習的時候，我就發現她還有嘮叨的一面。現在她是我的師傅了，我想學會廚房出餐的技巧和流程，還是得按照她教的方法來做。第一步，從配合開始。

我開始在廚房職位工作的第一天下班之後，她拿給我一本食譜，收走了我的手機，讓我手抄食譜。我照做了，手抄完，開始背，什麼時候背完了就什麼時候開始實際操作，會做了才讓我走。第一天，我做得很煎熬。

一開始，我否定了自己，我覺得自己肯定完成不了。接下來，我就逼自己一定要完成，抄寫的時候分了心，很容易看錯行，然後就得重抄，邊抄寫邊背，等實際操作結束時，店面已經在準備當日打烊的工作了。

出了咖啡館回頭看的時候，我忽然發現這是一份有趣的工作，大家都在努力付出。雖然是不同的職位，但直到這個時候我才體會

到，為什麼要進入各個職位去學習？因為這樣有利於發現不同職位的特點和問題，在以後的管理中，才能做好協調工作，達到營運順暢的目的。

按照師傅的進度，我在廚房學習的時間加快了。不到一週的時間，我背下了所有的食譜，所有產品都操作了一遍，熟練度會差一點，但是了解了所有產品的製作過程，當然，還跟廚房的師傅學會了一點。

師傅對我說，任何情況下，都不能忽視產品出品的標準度，還有顧客的特殊要求。出品的標準度，顧客會幫忙做驗證。不過，等到顧客驗證的時候，就已經有點晚了。

有一次，快要打烊的時候，一個日本客人來店裡用餐。他經常來，基本上是點一瓶啤酒、一杯標準拿鐵咖啡、一份三明治，三明治有一個特殊要求，不放肉，不放洋蔥。結果我忘記看出單的備注一欄，按照食譜製作了。餐品被端到顧客桌上的時候，他在忙別的，沒有馬上吃，等他要吃的時候，廚房已經收拾好，準備檢查完電路和設備就做打烊準備了。他向外場回饋時，說明了餐品沒有按照他要求的做，我們才反應過來，檢查了一下單子，他的確是有特殊要求。

因為語言不通，外場借助手機翻譯軟體跟他溝通，最終他還是決定等廚房重新製作一份。

這樣的結果讓我對師傅說的那句「等到顧客驗證的時候，就已經有點晚了」，有了很深的體會。

顧客結帳走了之後，晚班的夥伴坐在一起開了一個小會議，主

要就是針對做錯餐這件事。我以為只是總結就可以結束這個話題，沒想到卻有了新的發展軌跡。

店長說：「你們都認為自己沒有問題？僅僅是做錯了餐？」

收銀夥伴和吧檯夥伴異口同聲地說：「是。」

店長問收銀夥伴：「誰給你的單子？誰輸入機器裡的？」

收銀夥伴說：「客人在吧檯前點餐，沒有其他人接待，單據是我輸入的。」

店長繼續問：「平常客人有特殊要求，吧檯會不會告訴你？」

收銀夥伴回答說：「會呀。」

店長問：「那麼現在沒有吧檯接待，你是不是應該把客人的特殊要求說一下。我們工作的一天當中，特殊要求能有幾個？用手指都可以數得過來，比如濃縮先生喝濃縮咖啡需要一大杯熱水和一個菸灰缸，美式先生只要美式不需要別的，小白姐每次點兩杯小白咖啡……。」

店長在一一說的時候，我沒感覺到她是責備的意思，其他人卻臉紅起來。

店長總結了收銀的職位，最後又馬上把話轉到吧檯的職位：「收銀工作比較複雜，這一次沒做到靈活出單並提醒，下一次要做到。吧檯，你知道自己沒做到什麼嗎？」

吧檯夥伴說：「我知道了，我沒有看單送餐，沒有提出疑問。」

店長笑著說：「你讓我不知道是該表揚你發現問題，還是批評你沒及時發現問題。」

店長又說：「廚房職位看起來比較隱蔽，沒辦法直接跟顧客交

流，只能靠產品抓住顧客的胃，但也是最有效、最直接的滿足顧客需求的職位。」

　　這麼一場小小的總結會，讓我突然意識到，所有職位不能完全獨立。如果完全獨立是會出問題的，最終損害的是顧客的利益和感受。

　　非常感謝店長，教給我開展「每日總結會」的這項小技巧。

# 6
# 「多話先生」和「正確姐」的第一次

　　頭一回開員工大會，我碰上了兩位在員工會上較量的人 ——「多話先生」和「正確姐」。

　　咖啡館交接之後的第一天上班，我計劃正式介紹大家認識一下，早早就安排了早餐水果，等著所有被通知到的夥伴參加店內一月一次的集體大會。雖然這是這個月的第二次了，但他們還是很配合的，上晚班的也來了，大家吃吃喝喝。

　　其實，員工大會的前一天晚上，我想了想這個會應該怎麼開，應該怎麼介紹自己，大家怎麼介紹自己，應該怎麼玩遊戲，還是按照順序講些東西，注意哪些事情，目標要不要說等等。所有提前想到的，我全部記錄下來了。

　　畢竟提前準備好，不是一件壞事。

　　結果，到員工大會這一天，一開場，所有準備的東西都被打亂了。我做了自我介紹，說起在實習的店面打掃廁所的事情。對，還是廁所。原本很規矩地坐著聽講的夥伴，聽到這個關鍵區域，舉手了，意思是要發言。發言需要做一下自我介紹，這就開了頭。

　　這天早班吧檯夥伴叫阿凱。他站起來，說：「昨天晚班之後，廁所沒有打掃，垃圾桶沒有清理，地沒有刷，早上來的時候，衛生紙也沒有了，廁所的窗戶很髒，水箱沒有倒入清潔消毒劑，男廁小便斗裡面有菸頭……。」

　　阿凱一口氣說紅了臉，他被大家稱為「多話先生」。正準備繼續說，卻被晚班吧檯的娟姐打斷了。

　　她說：「昨天晚上，我看到晚班人員在按照要求進行打掃，換了垃圾桶，倒了清潔消毒劑，小便斗裡沒有菸頭，只有除臭球，根本沒有你說的這些問題。」

　　經過這幾天的學習和觀察，我發現吧檯的這個娟姐，算是一個一切按照 SOP 操作的「榜樣員工」，其他夥伴稱她「正確姐」。從她說的來判斷，基本讓人相信阿凱說的不會是事實。

　　「我有照片證據，你們自己看看。」

　　「我們也有打烊時的照片。」

　　兩個人在會議上，眼看要吵起來了。我一看問題來了，就問「正確姐」：「如果妳是阿凱，妳一大早來到店裡看到廁所是他說的這種情形，妳會怎麼做？」

　　「我會在開門的第一時間拍照，發到群組裡。從時間的角度來看，如果昨天晚上打掃了，今天早上呈現這個狀態，可以說，昨天

晚班人員打掃了，可是沒有按照要求進行打掃，或者⋯⋯晚班經理沒有去檢查。」

「如果你是『正確姐』，你怎麼做，才會不被人誤解自己沒有做好廁所的清潔工作？」店長又問阿凱。

「我肯定會⋯⋯」很顯然，「多話先生」的角色沒有轉過來，他一時語塞了。

我試圖引導他一下：「你是不是也可以這樣，打掃完畢之後，自己拍照，先發到溝通群組裡，讓大家可以看到你的工作？」

「這個方法可以啊。反正做了就讓大家都看到，不至於被說沒有做，不然多冤枉啊！」阿凱真是一個可愛的夥伴。

如果沒有這個小插曲，開會的時間應該會很短，我還打算讓每個人都做一下自我介紹，我再給大家鞠個躬，感謝大家在實習期時間給予我的幫助，然後結束會議。

不過，從這個小插曲可以看出來，大家只是在爭論怎麼做得更好，也就是在喜歡和討厭之間，找一種價值的展現。

其實在我的自動分類裡，「正確姐」是個「老油條」類型的夥伴，有技能，不動手，只動嘴。阿凱到職時間不長，廁所的考核還沒有通過，算是個「菜鳥」級別的夥伴。

這麼一來，也許有了菜鳥的對抗，老油條被意外調動起來，能夠重新燃起對這份工作的熱情。這也給新接手店鋪的我，爭取了一筆不錯的財富。

此刻，我改變了一下開會的形式，接下來是一個收集好點子的會議。

　　我給每個人發了一張紙，讓他們換位思考。如果你是檢查職位，或者接班職位的人，分別寫出一個最想讓別人看到的你的努力，以及一個你不想讓別人看到的問題。

　　題目一出，我就猜到答案了，基本上大家都會寫自己想讓別人看到什麼。紙條收上來的時候，我對自己小小佩服了一下，我猜得一點不差。

　　會議圓滿結束，我開始進入新人管理團隊的工作狀態。

## 新人管理團隊小常識

（1）新官上任，不一定先燒三把火，應先認清團隊成員屬於哪種類型：「菜鳥」、「標兵」、「小油條」、「老油條」。

（2）解決「老油條」很關鍵。

（3）你需要有自己的團隊，衝擊現在的團隊，或者與現在的團隊相融合。

# 7
# 如果你喜歡咖啡，
# 碰巧有點小興趣就更好了

　　我召開了一次會議下來，感覺到了這個小團隊的不融洽，如果以後還是這樣下去，是沒辦法讓他們朝著設定的目標往前走的。

　　經過細心觀察，我發現有幾名老員工對待工作還是很有熱情的，只是方法比較傳統。傳統是被動地接受，其實也沒什麼不好。但是我個人的工作方式，不太適合全都採用傳統方法，比如我不會等著客人從外面走進來，不會等著客人來投訴產品的不好，這樣就變得太被動了。

　　目前的夥伴中是沒有主動做好這些的，沒有可以幫助到我的。

　　我需要積極主動的團隊，於是試著跟所有人去做了一次溝通，針對以下三件事：

（1）怎麼讓更多人知道我們？

（2）怎麼才能出品更快速、更符合標準？

（3）我可以微笑服務嗎？

最後，得到的答案是出人意料的：

（1）我們已經忙死了，還怎麼需要別人知道？

（2）我們都是現做的餐，怎麼才能更快？總不能上生的冷的給客人吧！

（3）我們都有微笑呀，沒有客人的時候，不能傻笑吧？

「對啊，說得都沒有錯，很好。」

貓叔我還能說點什麼？

我開始用這三個問題，跟新來的夥伴進行溝通。吸收新的夥伴加入團隊的好處是一開始你可以引導他們，讓他們往你想要的工作方向發展。但是慢慢他們會被工作久了的夥伴同化，所以你要做的是盡量在他們被同化前，找到那個試圖傳播負能量的夥伴，除掉他，或者調整他的職位。

這個動作要快，要跟自己比較。我大概花了快一週的時間，才組建了自己的小團隊，由自己領隊。

在北航大學的宣傳，我們首先採用的是送明信片。這個方式很傳統，一開始就被大家評為「徒勞又違背大環境」的宣傳方式。團隊成員想的都很對 —— 理工學校的學生大多數不文藝，不會對明信片感興趣。

當然，我沒有跟他們解釋，只是帶著他們每天在固定的地方發放明信片。其實一開始變成這樣，他們在工作上很受打擊，每天去

發明信片，但自取明信片的學生也不多，不過他們跟這些學生的交流是百分之百的。

　　在這個過程中，學生不僅會充分了解到咖啡館的位置、營業時間，還會了解到咖啡館除了可以供大家喝咖啡之外，還可以供大家看電影、學習製作咖啡、參與美食試吃活動、兼職工作等。

　　咖啡館透過這種方式，聚集了後來的第一批活動參與者，這是難得的。不過後來隨著時間的推移，每天領取明信片、寫完後投放到咖啡館轉角的大郵筒裡面的學生越來越多。店裡的夥伴，每天都會接待這樣的學生族群，這也刺激了守在店裡的夥伴也想嘗試加入我帶領的小團隊中。

　　這是一個好的開始。

　　當發明信片這件事做了剛好一個月的時候，我又給大家開了一次小會，讓每個職位的夥伴進行總結。咖啡師方面的總結，讓我比較感興趣。他很仔細地對這段時間接待的學生團體做了分析，他以前沒有做過這樣的統計，這次特意做了統計，還是覺得很有意思。統計結果顯示，有小部分的學生經常到店裡來跟他交流咖啡。

　　會議快結束的時候，我說，其實很多時候，活動的目的不是單純做活動，而是帶動大家去關注新東西。新東西能調動大家的注意力，這樣大家就會有一個共同的目標，這是最終目的，現在的團隊需要這樣，以後的團隊也需要這樣。

　　大家覺得我很大膽。接下來，我把招募新夥伴這件事，交給了一個實習的學生。她很有才華，我希望她能夠給寫出一份有趣一點的招募文案。我在會上也表示過，相信她做得到。

　　當然，我的決定還是遭到了大家的一致反對。所有事情都是這樣，做不好的人，或者不想做的人，往往會有很多的藉口去阻撓別人。雖然我沒有想過他們為什麼要這樣，但是我倒是非常了解自己想要什麼 —— 嘗試了不同的新方法之後，我希望現有的團隊有新的夥伴進來。

　　發放明信片就是一個很好的創口。在一直持續發放明信片的同時，還需要用一些更刺激的事情，把這個創口放大。招募啟事，就是這樣的用途。

　　她問我，需要招募什麼樣的人。

　　我想了想，其實從吧檯服務生、咖啡師，到廚師、收銀員，基本上都需要招募，然而我不能這麼說。如果我要求這麼明確，可能面臨的是，大家都直接來問我，就算表面不問，私底下也會議論紛紛，到時候更加不好開展現在的工作。

　　大家還是安於現狀，這個我是沒有辦法改變的。他們活在昨天，我活在今天。我們要往更遠的明天努力，才能改變一些現狀。最真實的今天，是由我造成的，如果可以選擇，他們肯定會選擇昨天。然而，我就站在他們當中了。

　　對我來說，這是一個挑戰，也是我要一個新人夥伴寫招募啟事的最初原因。大家認為這是胡鬧的事情，在我的把關下，當然，最終結果不會太差。

　　她的確很用心，其間問了好幾個問題，我能感覺到這是一種對工作負責的態度。我每次都告訴她，盡量把寫招募啟事當作一件好玩的事情來完成，別給自己太大的壓力。如果能夠用玩來處理一些

事情，想必也是一件很有趣的事情。

　　當然，我有很大的壓力，如果招募不到人，怎麼辦？

　　沒有新鮮血液注入的時候，創口會隨著時間而凝固，一切想改變的就要花更大的力氣。其實還好，當我想做這件事的時候，我是做了最壞的心理準備的。

　　我的小團隊還一直在一個地方發放明信片。小團隊的夥伴也沒有再抱怨，他們知道怎麼堅持做好一件事。每天拿走明信片的學生不少，這也給了團隊一點信心。看來學生不是不要，而是以前沒有這麼嘗試過。

　　直到有一天早上，我從北航大學的小南門進入校園的時候，發現地上有一張明信片，我撿了起來。

　　「滿則溢」，當向一只碗裡注入水的時候，一開始不會漏水，只會蓄水，慢慢滿了，就會溢出來。

　　發明信片也是這個道理。每天經過的學生不計其數，面孔都讓人記不住，如果我們每天發出去的明信片，大家都感興趣，他們是不會丟掉的，如果是他們之前領取過的，他們肯定是拿到手看一眼，走幾步，丟掉。

　　這是我得出的結論，後來得到了驗證。店裡新來的學生客人回饋，是從我們每天在門口發明信片知道這家店的。發明信片持續了那麼久，而且都在一個固定的時間發，這本身就是一種極好的「廣告」。

　　透過新人夥伴寫的招募啟事，這段時間店面的夥伴團隊也壯大起來。一些覺得咖啡館工作很有趣的學生，願意來兼職。

## 第一章　潛伏在一家咖啡館，找出你喜歡的感覺

　　在新夥伴到來的時候，我替大家開了一個公開的小會議。以前的夥伴們也非常希望新夥伴能夠留下來，為他們分擔一些工作。於是我破例一次，把集體面試改成了大家最期待的部分 —— 交給他們每個人親手做一杯咖啡的任務。

　　這也是我最初進入咖啡館時，最想做的一件事情啊！幾乎每個人都一樣，進入咖啡館工作，就想自己做一杯咖啡。

　　他們缺少像我當初那樣系統地接觸咖啡館的所有職位，和被師傅有效引導的經歷。他們需要從感興趣的角度入手，了解咖啡館所有職位的工作細節。除了操作咖啡機器之外，還是有很多事情值得他們去學習的，只要他們願意花時間。

　　我試著回到最初的問題，針對想解決的三件事探索解決它們的方法。我把問題交給了他們，讓他們一起想辦法解決。

　　「怎麼讓更多人知道我們？」「怎麼才能出品更快速、更符合標準？」「我可以微笑服務嗎？」這三個問題，在他們面前好像不能成為問題，他們分工解答了。

　　學市場行銷的碩一學生比較主動，靜靜聽我講完，他第一個舉手：「貓叔，我想選第一個問題回答。」

　　「你是唸什麼系的？」

　　「市場行銷。」

　　「專業人員，你來，希望你能給我滿意的答案。」我就坐在他的斜對面，看得出來他有點緊張。不過他一直看著我回答。

　　「貓叔，我在回答問題之前，能先問您一個問題嗎？」

　　「可以啊！」

「您是怎麼知道雕刻時光的？」

「我來雕刻時光公司之後，你是第二個問我這個問題的人。第一個問這個問題的人，是我在實習期做洗碗工時的夥伴。他來跟我交流……交流之後，我就變成了店長，預示著你……。」

我試著讓氛圍輕鬆一點，輕鬆的交流氛圍下，大家才會放鬆下來。大家聽出了我的意思，紛紛起鬨。我看大家都笑了，就繼續說下去：

「苟富貴，莫相忘。說真的，我來雕刻時光工作，很偶然。我剛來北京找工作的時候，偌大的北京城，讓人總想到處去看看去走走。於是我抱著一邊找工作一邊玩的心態，找了一圈也玩了一圈，沒有找到合適的工作，人倒是玩累了。最主要是口袋裡沒有太多錢了。我就給自己定了一個目標，爬完香山之後就離開北京，去別的城市找工作，沒那麼大壓力。」

「第二天一大早，我就一個人去爬香山了，履行爬完香山之後離開北京的行程。下山的時候，很累，我走得慢，在下坡的買賣街上，發現了一家特別的店 —— 木臺階往上走，是拱形的玻璃窗，再往前走是一扇玻璃門，玻璃門上方的遮雨棚也是拱形的，玻璃門旁邊的牆壁上，豎排印著墨綠色的四個字『雕刻時光』。」

「說真的，我一下子就被這樣的店鋪吸引了，雖然不知道它是做什麼的，但是就想進去看看。我走上臺階，透過玻璃往裡看，發現玻璃上貼了公告，公告的標題是『時光小啟』，大意是裡面在拍攝，客人點任何飲品或食物都可以外帶。雖然裡面站滿了人，貓叔還是看到了裡面的大致環境 —— 大大的吧檯，木桌子，木地板，往裡走

還有一個院子。坐在回住處的公車上，貓叔用手機搜尋了一下雕刻時光公司官網，了解到莊崧冽莊總與小貓（李若帆，莊崧冽的妻子）創立咖啡館的故事，還有咖啡館與電影的結合，再回想剛才看到的場景，我納悶怎麼沒進去點一杯咖啡外帶，看一眼裡面呀，或者等他們拍攝結束，反正我也沒有太重要的事情 —— 不過我還是帶著遺憾一路從香山上下來了。就在當晚，我投遞了履歷。」

　　後面的事情，大家都知道了，經過面試，我順利進入了雕刻時光公司門市實習，從洗碗、刷廁所做起，到後來升為店長。

　　我對大家講了怎麼進入雕刻時光的故事，大家聽得很認真。碩一的學生沿著我的思路講他自己是怎麼來雕刻時光的。我趁機一一詢問了大家，得到的答案卻出乎我的意料，其中經過朋友介紹知道的居多，其次是像貓叔一樣看到某間店很感興趣就去體驗了一次，之後就想在這間店裡工作的，還有網路上看了招募廣告就近面試的……經過碩一的學生這麼引導，參加這次溝通會議的其他人大致都知道了。

　　「招募」也是一種讓大家知道「我們是做什麼的」最好的方式。

　　一個讀空乘（空服）系的女孩，總是微笑，我注意到了她。我想請她來跟大家分享：是什麼樣的心情，才能讓她一直保持這麼快樂？我這麼說相當於把第三個問題交給了她。她接到邀請，很鄭重地站了起來。

　　其實，我希望她能夠隨意一點，她偏不，那就只好讓她自己拿捏了。

# 第一章　潛伏在一家咖啡館，找出你喜歡的感覺

「我是一名預備空乘學員，每天早上 6 點起床，每天主要是學習並背誦乘務知識，比如民航概論、民航心理學、乘務英語、客艙安全管理等，還要上文化提升課，如大學國文、大學英語、化妝技巧與形象設計、舞蹈與形體訓練等。實踐環節基本上每週都有一次，如去參加公益拍攝、參加空姐大賽等等，這些占據了我們一整天的時間。所以，我們只有週末有空。」

「其實我很喜歡咖啡館，覺得坐在咖啡館裡喝一杯咖啡，享受一個下午的時間，是我夢寐以求的一件事情。所以我給自己定了一個目標──只要碰上休假，一定要去咖啡館裡做兼職，這裡的氛圍是我喜歡的。因為喜歡，所以就開心。」

當時我能明顯感覺到，這個女孩跟所有喜歡咖啡館的女生一樣，那份喜悅溢於言表。每個人似乎也是這樣的人，遇見了自己喜歡的事情，就算再辛苦，也會把這件事做完，即使在別人看來，這樣做可能不太明智。不過確實是這樣，如果你是一個武俠迷，你在看一本武俠小說的時候，就會自動遮罩外界的一切干擾。也許你剛加完班，也許剛點的咖啡一口都沒喝，你就投入武俠小說的世界了。這是一種純粹的喜歡。

針對第二個問題，我問了一圈剩下的人，他們給出的答案有些比較「官方」，有些沒有回答到重點，我都不是很滿意。

不過總體來說，這次簡單的溝通，為以後開這樣的小會議提供了很好的範本。碩一的男生，他在極力引導大家講故事，講一些會讓自己開心的故事。空乘系的女孩，她是找到了自己的興趣。

那麼，接下來就是怎麼才能引導大家都能找到對咖啡的興趣，

而不是僅僅找到一份機械的工作。

　　大家其實都是衝著自己要學會製作咖啡來的，那麼就從一杯咖啡入手，引導他們先對咖啡感興趣。

　　我不是讓他們連續三天上班來學習製作咖啡，品嘗自己練習的每一杯咖啡，跟我一樣失眠。我只是想透過製作咖啡這個過程，引起他們的興趣。

　　製作咖啡是一個很有趣的過程，18 ～ 20 克的咖啡粉，將咖啡粉輕輕壓平，再用 50 ～ 100 牛頓的力壓緊，在 25 ～ 30 秒內萃取 Espresso 咖啡，就能得到一杯 60 毫升的咖啡。

　　在這之前，我問他們，咖啡是什麼味道的？有的說咖啡是苦的，有的說咖啡是酸的，有的說咖啡是甜的，還有的說從沒有喝過咖啡。

　　我邀請了經驗比較豐富的咖啡師來進行操作，他從第一步開始的每一步，都讓大家看到他的專業操作技能。他先從咖啡機上選了一個已預熱的咖啡杯，磨咖啡粉後將咖啡粉輕輕壓平，再用合適的力道壓緊，上機器，25 ～ 30 秒內做出適量的 Espresso 咖啡，搭配咖啡匙、糖包、餐巾紙和七分滿的純淨水，使用托盤出品，這就是一杯咖啡完美的連貫的製作過程了。

　　可是，我想玩一個新的花樣。

　　就在咖啡師用手觸摸咖啡機上的杯子，準備試試溫度的時候，我召集大家一起，每個人拿一個熱杯子，讓他們看著咖啡師的手，當咖啡師按下放水鍵的時候，第一個人把杯子接上，5 秒鐘之後，第二個人接上，10 秒，15 秒，20 秒，25 秒，直到五個杯子裡都接上

咖啡，結束一杯咖啡的製作，咖啡師按下暫停鍵位。

最後，我讓他們把自己手裡的咖啡放在桌子上，他們既感到新奇，又驚訝於不知道這是在做什麼。我讓咖啡師發給他們每個人一把匙子，讓他們每個人輪流喝一小匙五個杯子裡的咖啡。從他們的表情來看，他們大致推翻了之前他們對「咖啡是什麼味道的」的回答。

咖啡師也感到很新奇，他也用一把匙子，試了試每一杯，這是他沒有接觸過的操作方法，只是把每一杯咖啡分解了，把每一杯咖啡分解成了 5 秒一個過程，讓大家品嘗每一個 5 秒不一樣的咖啡味道：焦糖味、酸澀味、苦澀中帶著酸味、偏淡的苦味、更淡的酸味。

我想讓他們自己去摸索，用一杯咖啡來讓他們打破原有的對咖啡的粗淺認識。每個人都一樣，換一種新的表達方式，換一種新的演繹方式，都能呈現一種強烈的求知欲望。

這也就是用一杯咖啡，把他們的興趣打破又重組，引導他們走到一條探索的路上。後來他們跟我一起在雕刻時光工作，其中有一些，至少工作了四年。

2012 年，是我職業生涯的一個特殊年。這一年，我順利進入了雕刻時光咖啡館工作，得到了雕刻時光團隊的認可，得到了北航店股東卡卡的大力支持，還收穫了很多一起工作的夥伴，比如召燕、程勝，才能使門市的銷售額創下了當年的新高，成長了 40% 以上。此外，我還獲得參加雕刻時光內部管理培訓課程的資格，並且獲得了「雕刻時光連鎖咖啡館 2012 年度第一期高級管理課程」第一名，莊總出席了畢業典禮，親自為我頒發了相框證書，這也預示我接受

完了雕刻時光系統的培訓，結束了「他學」的模式，開啟「自學」的模式。

興趣是什麼？那些看似讓人都感興趣的事情，並不是能吸引住你的事情，你要相信，你跟別人不一樣。

咖啡館是一個很有意思的地方，不僅僅是有咖啡，還有很多有趣的人。跟他們交流，可以學習；跟他們交流，可以讓你更加喜歡咖啡，以及知道咖啡館裡不只有製作咖啡這件事，還有洗杯子，還有找到自己對咖啡館的興趣點。

當你們想要跟我一樣，那麼在進入咖啡館領域之前，我有幾句話送給你們。這些話，我經常跟身邊的夥伴說，但你們有你們獨特的處理方式，我的這些建議也許你們用不上，僅供參考：

熱情

你會遇到很多無趣的事情，磨滅你的興趣。其實你需要把阻礙你興趣的事情挑揀出來，把它們 K.O（擊倒）。

再熱情一點

實際操作開一家店，會把你所有的耐心磨掉，最後你就沒有興趣了。如果是這樣，恭喜你，再堅持熱情一點。有時候，你離成功就差那麼一點熱情。

試著玩一下

咖啡館的空間是免費的，如果你有一家咖啡館，應該把空間玩起來，學學跨界，玩玩混搭，比如把你喜歡的東西（圖書、攝影照片、綠植、鮮花、唱片等）放進去，吸引進店的客人逗留並消費。

有效的營運更好玩，你還有熱情嗎

如何在福利滿天飛的企業或公司內部開咖啡館並且盈利？

這是一個有趣而又很好玩的事情，需要有效的營運，更需要極大的熱情。

那些真正喜歡咖啡行業的人，會潛伏在咖啡館裡面，找到喜歡的地方，找出不喜歡的地方。

想進入咖啡館這個領域，你準備好了嗎？

如果準備好了，明天就找一座咖啡館，潛伏進去「洗碗」、「刷廁所」吧！

# 第二章
## 開一家咖啡館並不難

## 第二章　開一家咖啡館並不難

　　2012 年貓叔進入雕刻時光公司，在雕刻時光工作的幾年，正好碰上雕刻時光快速發展的幾年，有幸參與了一些城市門市的選址和建店工作。貓叔從一個菜鳥，到負責一個個專案執行，從零起步。本章貓叔將以講故事的形式，告訴你建店過程中一些實際操作用得到的省錢省事的小知識。

# 1
# 「他學」和「自學」

2012 年進入雕刻時光公司，對於我來說是結束「他學」、迎來「自學」的一年，我取得了「雕刻時光連鎖咖啡館 2012 年度第一期高級管理課程」第一名。因為管理的咖啡館北航店銷售額突出，我把咖啡館交給程勝店長管理後調出了北航店，到公司學習多門市管理，同時跟著學習開新店。

多門市管理是一個智力賽的問題，靠體力是沒有辦法實現的，我在公司夥伴一點一點的指導下，實現了角色轉變。當然這個過程中，我開始參加新店的建設。由於精力和經驗的不足，前期我只能從某個環節進入，比如準備吧檯的設備清單、準備物料清單、招募人員、配合培訓；到後來做選址評估，與設計師進行前期溝通，與行銷部的夥伴共同討論開店行銷活動，與監工溝通進度，參與驗收施

工效果，完成開店試營運，轉入正常營運。

2012 年調入公司開始到 2013 年之間，我接觸了展春園、清華東路、工體東路等不同區域不同風格定位門市的建設和營運，完成了開店的「他學」過程。

「他學」和「自學」的轉化，在上一個章節已經提到，經營咖啡館的每一個環節我們都可能遇到這樣的轉化。

「自學」就是自己想辦法花時間根據自己的需求學習，自學的人多數會選擇自己感興趣的事情，需要自覺性，如此選擇自己感興趣的，讓自己樂此不疲，才能持續下去，使收穫最大化；「他學」有點被規劃、不主動的意思，得到的效果可想而知，但是現實中往往兩種都存在。當我們接觸一個新東西，就如學做咖啡，他學是一定不會少的，但自學也不能少。

這個過程很痛苦，一邊要管理現有的門市，一邊還要參與新專案的建設。不過也是因為這個時候的快速轉變角色，我才能在後來的新專案中獨當一面。我就像一個小白，從這一系列實際操作開店過程中學成歸來。

從這一點來看，雕刻時光在團隊培養上下了很大工夫，像咖啡行業的一所超級學院，以實際操作為主，從來不紙上談兵。

這樣做的目的很明顯，就是讓每個人都能夠在一定的時間內掌握和學習到一些知識，等到公司規模擴展有需要的時候，才有無縫交接專案的人。

2010 年、2012 年，中國本土咖啡連鎖企業雕刻時光，獲得了原盛大財務長李曙君創立的摯信資本的兩輪融資。雕刻時光迎來了差

異化經營的快速發展階段，加盟和直營同步走，給了當時的我們很大程度的鍛鍊。

　　雕刻時光咖啡館的名字充滿詩意，來自蘇聯導演安德烈·塔可夫斯基（Andrei Tarkovsky）所寫的電影自傳的書名。其大意是說電影這門藝術是借著膠捲記錄下時間流逝的過程，時間會在人的身上或其他物質上留下印記，此乃雕刻時光的意義所在。咖啡館的意義也源於此，讓時間、人和情感在此駐留，給未來留下美好的記憶。

　　到了 2013 年 4 月分，我已經開始領導四惠東店的專案。

　　騰訊北京希格瑪店的專案，我是從「企業專屬咖啡館」的概念就

開始接洽了，其間還參與了一次騰訊北京內部舉辦的「一日咖啡店長」的評選活動並擔任評委。關於這部分，我就放到講「企業專屬咖啡館」的時候，再仔細地和盤托出。

北苑店是我第一次向公司和股東提出，以社區咖啡館為經營方向，引導社區住戶為長期客群、短期以上班族為主客群的營運方向的咖啡館。

大連中心書城專案，太原萬科多處樓盤配套式的咖啡水吧的承接營運等等，都是在這期間穿插進行的。

因為連鎖公司的部門規劃都會比較完善，雕刻時光也是這樣，各專業領域的事情由各領域的人來負責，有時候我作為整個專案的中樞部分，從前期的市場開業企劃案參與其中，慢慢涉及更細節的模組，比如咖啡館四周的情況匯總，咖啡館座標輻射，客群的來源，以及想做成什麼樣，賣什麼產品比較符合，怎麼推廣等，這一系列工作是為了更準確、快速地達到盈虧平衡點。

對於個人投資開店（這裡指不是加盟的獨立品牌）者，我也建議這樣做規劃，按照規劃慢慢進行。

我接觸到一些想創立自己的咖啡館品牌的投資人，與他們溝通的時候，給過他們一些小建議。他們有的現在還在努力經營自己的咖啡館，有的已經無法堅持而改變了風格。我大致總結了一下原因，歸為以下幾點，才使個人經營咖啡館有了不太相同的發展軌跡：

其一，他們覺得太煩瑣，反正都是自己做，沒必要像我那樣規劃。

其二，他們不想學習別人的。

其三，他們有自己的想法。

# 2
# 咖啡行業分析

　　借用微信之父張小龍提出的「再小的個體也有自己的品牌」這句典型的商業 slogan（品牌口號）。從 2011 年推出一個追求簡潔的溝通工具，到 2013 年趕超新浪微博成為最大的媒體平臺（準確來說是媒介平臺），2014 年微信已然建立自己的商業帝國。

　　其實我們要做自己的咖啡館的時候，我們也是很小的個體。開一家咖啡館並不難，我們先從咖啡行業分析入手吧。

　　首先，我們要從咖啡行業入手，了解一下咖啡行業。

　　弄清下面幾個問題，你就了解咖啡行業的現狀了。

　　咖啡館是什麼？

　　咖啡館作為餐飲服務場所，提供什麼服務？

　　國內咖啡館發展現狀如何？

# 第二章　開一家咖啡館並不難

當地咖啡館發展現狀如何？

簡單一點講：

## （1）咖啡館是什麼？

咖啡館由咖啡和館組成，是以銷售咖啡、咖啡服務為主的商業空間。

## （2）咖啡館作為餐飲服務場所，提供什麼服務？

咖啡館提供咖啡飲品、咖啡空間社交屬性的延伸性服務，比如商務用餐、場地辦公等。

## （3）國內咖啡館發展現狀如何？（以中國為例）

1990 年，上島咖啡出現在海南、廣東地區；

1996 年，SPR COFFEE（耶士咖啡）在中國開店；

1997 年，雕刻時光在北京大學東門開店，傳統咖啡的國人自主品牌出現；

1999 年，星巴克在國貿開店，傳統咖啡的歐美品牌出現；

2008 年，COSTA COFFEE（咖世家）進駐上海開店；

2010 年，MAAN COFFEE（漫咖啡）以行銷策略擴張，傳統咖啡的韓式品牌出現；

2010 年，喜士多便利連鎖店在華東地區推出了現磨咖啡服務，羅森（2012 年）、全家（2014 年）等超商紛紛入場，超商咖啡館出現；

2012 年 7 月，Coffee Box（連咖啡）誕生於上海，開啟專注外送的線上咖啡品牌，2018 年 3 月 12 日完成 1.58 億元 B+ 輪融資，預示著新零售咖啡品牌出現；

2012 年，Seesaw Coffee 在上海開了第一家精品咖啡店，2017

年 6 月拿到了 4500 萬元 A 輪融資；

2014 年，以一隻兔子為形象的 Bunny Drop（白兔糖咖啡），以主打精品簡餐進入市場，開啟咖啡館精品簡餐模式；

2016 年，GREYBOX COFFEE 在北京嘉里中心開店，2017 年完成一億元 A 輪融資，預示著精品咖啡市場得到資本加速；

2018 年 3 月 29 日，Uin coffee（友飲咖啡）完成億元 A 輪融資，預示著「無人咖啡店」的出現。

### （4）當地咖啡館發展現狀如何？

需要了解當地咖啡館品牌開店數量，當地咖啡館產品排名，當地咖啡館客群年齡、性別，當地咖啡館環境、品質、服務的排名。如果你覺得資料太龐大，就可以關注一些垂直咖啡領域的媒體報告分析。

比如《咖門》與《美團點評研究院》於 2016 年推出中國咖啡館生存狀況資料包告，以北京、上海、廣州、深圳 4 個一線城市和天津、重慶、瀋陽、南京、武漢、成都、西安、杭州、青島、鄭州、廈門、大連 12 個重點城市，共計 16 個城市的咖啡資料為依據。

報告資料顯示：各城市開店品牌數量 —— 上海居首位，北京第二，廣州第三；最受歡迎的產品排名 —— 拿鐵、摩卡、焦糖瑪奇朵……各城市也有自己最受歡迎的產品，如北京是拿鐵、摩卡、卡布奇諾，天津是拿鐵、摩卡、焦糖瑪奇朵，鄭州是拿鐵、卡布奇諾、摩卡，並且該報告清楚統計了當地消費客群年齡和性別。報告提出：「拯救」咖啡館的，是年輕的女人，以 20 ～ 35 歲的人為主。鄭州品牌銷售額排名前三的是豪麗斯咖啡、雕刻時光、星巴克。

## 第二章　開一家咖啡館並不難

再詳細一點說：

### (1) 咖啡館是什麼？

廣義上，最早的咖啡館叫作「Kaveh Kanes」，是在麥加建成的，儘管最初是出於一種宗教目的，但很快這些地方就成了下棋、閒聊、唱歌、跳舞和欣賞音樂的中心。從麥加開始，咖啡館又遍及亞丁（Aden）、麥地那（Medina）和開羅（Cairo）。

如今，咖啡館是人與人交流和開展商務溝通的場所。

一位維也納藝術家說「我不在家裡，就在咖啡館；不在咖啡館，就在去咖啡館的路上」，講的就是咖啡館是一種生活方式。

狹義上，我們所在的不同城市，咖啡館是一個座標，像某某書店，區別於某某街道、某某購物中心、某某酒店、某某飯店、某某酒吧等等，是一個可以約人見面的座標。

### (2) 咖啡館作為餐飲服務場所，提供什麼服務？

咖啡館是現代人獨處、商務、聚會的地方，除了提供咖啡飲品、簡餐外，還提供辦公會議空間，以及聚會客製服務、跨界合作服務等。

### (3) 國內咖啡館發展現狀如何？（以中國為例）

咖啡館開店數量超過 14 萬家；

咖啡館感性投資占比大；

咖啡館主題風格市場越來越細化；

咖啡館服務客群越來越精準；

咖啡館專業從業人員越來越缺乏；

咖啡館提供產品原料越來越趨於大眾化；

咖啡館已經超越了固定場景化消費，變成任何場景化；

咖啡館升值空間很大，據網路資料報導，2013 年中國線下咖啡店市場規模僅 135 億人民幣，2016 年突破 200 億人民幣，2018 年市場規模已經過 550 億人民幣；

咖啡館是轉入行業門檻最低的行業之一；

咖啡館行業於 2018 年 1 ～ 3 月迎來超過 15 家資本投行放量，加速了咖啡行業的發展。

### (4) 當地咖啡館發展現狀如何？

品牌咖啡館開店密度大，個體品牌咖啡館受到地區文化影響；

個體咖啡館和連鎖咖啡館環境、服務、品質不能達到整體滿意度；

精品咖啡館出現高投入、無互動溝通、咖啡從業人員姿態擺不端正，如不喜歡被叫「服務員」，標榜自己叫「咖啡師」；

新零售咖啡館提供了享受一杯咖啡的便利，但缺少了我們對傳統咖啡館的奢求，如咖啡館整潔的環境，讓人偶然路過就想走進去體驗一下，進門之後能感受到專業人員的服務和主動溝通，最後用好的產品讓人流連忘返。

引用一些資料，總結國內一些咖啡館的現狀，對於我們經營一家咖啡館可以有很好的啟發。

咖啡館是餐飲的某個分支，經營過程中離不開產品、場地、環境、有效的營運。

傳統咖啡館以不同主題經營，內用為主，外送為輔；提供最直接的服務，相對差異化或者無形的人文關懷。

歐美品牌咖啡館以商務為主，無主餐，只有咖啡、甜點、禮品，外送為主，基本上以一次性消費為主。

超商、飯店式咖啡館以補充現有客群生活需求載體為主，採用的是以實現轉化率為主的經營模式。

新零售咖啡館以場景為主，涵蓋領域更寬廣，暫時無主餐供應，根據商業策略布局提供內用、外送，產品部分暫時只專注於提供咖啡飲品。

在中國，傳統咖啡館（含本土、歐美、韓系品牌）、超商及飯店式咖啡館、咖啡＋（新零售）、精品咖啡館叢生的形勢下，我們作為個體品牌，應該如何定位自己的咖啡館？說白點，也就是我們想做一個什麼樣的咖啡品牌？

建議像我一樣，潛伏在一家咖啡館，找到你喜歡的東西，著重關注產品、服務、清潔、滿意度方面，秉承用心做好的原則，來經營自己喜歡的咖啡館。

我很喜歡雕刻時光的文藝和本土化，星巴克的優雅，漫咖啡的拍照場景，白兔糖咖啡的精品簡餐，GREYBOX COFFEE 的精品。然而，我最想做的還是擁有人文關懷，能夠精準服務企業社區的咖啡館。這只是我想的，你呢？

你準備好做一家什麼樣的咖啡館了嗎？如果準備好了，那麼我們就從選址開始吧。

# 3

# 店面選址

　　日常巡店中，我和同事經常會遇到熟悉的客人，一起聊天的時候，大家或多或少都會提到，咖啡館的選址很關鍵。咖啡館的選址決定了咖啡館一大部分的客群；咖啡館的選址決定了日後經營過程中的固定成本，比如租金；咖啡館的選址也能在很大程度上減少廣告費用的投入。

　　我把大家問得最多的問題進行了簡單匯總，大致如下：

　　第一，店選在什麼地方最好？

　　第二，針對哪部分族群？

　　第三，附近客人消費如何？

　　最初開始參與咖啡館建店的時候，看到這些問題，我的腦袋就像被糨糊糊上了，轉不動。透過請教有經驗的同事，結合自己經常

在附近做市調，我才慢慢有了答案。

我只能說，沒有最好，只有相對好。

這個相對，是根據對自己品牌的定位，最有效地縮小範圍，減少大面積撒網，讓自己的品牌有足夠的時間在某個領域裡深耕。

一個品牌有了相應的定位，針對的族群就會有側重點。

簡單說，就是你選在什麼地方開店，取決於你想開什麼樣的店 —— 也就是你的品牌所要傳達的核心價值是什麼，你的咖啡館的品牌定位是什麼，就如雕刻時光，其企業願景是「矢志成為最優秀的本土原創咖啡館」，意味著所有的方向均要往這個偉大的願景上靠，比如面向什麼族群，開多大的面積，經營什麼類別。

雕刻時光最早起源於是學院店，1997 年 11 月 28 日選址於北京成府路（北京大學附近的一條小胡同），店裡有莊老師自己背過來的許多書，還有咖啡。之後是魏公村店、北航店、外經貿店、北師大店等。這類咖啡館被歸為學院類型店，消費族群大多數以學生為主，人均消費低，客流量週一至週五不太穩定。

以學生客群為主，消費會呈現極端現象 —— 週一至週四客流量比較小，法定長假（中國十一國慶、春節）則漸入客流量低迷時期，人均消費不高，消費均以飲品為主；週五至週日，還有小節假日出現滿座和候位，消費以單杯飲品為主，客單價較低，翻桌率低。

學生客群的消費習慣養成，維護起來也相對容易。

例如，從服務、環境、產品品質、價格，或者提供咖啡製作學習、免費開放自習空間、給予相應的折扣等等，只要某一點能夠滿足不同的學生的需求，從大學到研究生、博士，以至畢業之後的幾

年之內，都是這個學院類型店的主要客群之一。

　　開在大型商圈裡的咖啡館一般歸為購物中心類型店，主要是供來購物中心的人休息或者小聚的地方，滿足簡餐需求。

　　購物中心類型店的消費以學生和血拼的女性為主。從客群上看，週一至週五以附近工作的族群為主，週六、週日以學生和血拼的男女為主，主要是女性。

　　消費以簡餐和下午茶套餐為主，消費水準屬於中等偏上，產品和環境更能吸引人。對於靠近辦公區的購物中心類型店，中午簡餐時間，出餐的速度是第一位的。

　　很多網紅店就是開在購物中心裡面，因為租金太貴，面積不會很大，很容易就會形成爆滿候位現象。如果你在購物中心裡逛，看到這樣的現象，你也會好奇去湊熱鬧，去拍照分享。

　　社區類型店，以滿足該社區住戶的需求為主，這裡的社區指新型社區，或者大型社區。

　　社區類型店的消費客群是以家庭為單位，重在深耕「讓爸爸、媽媽解脫，放飛孩子」。需求比較明確，以親子、閱讀、交流為主，有點類似社區聚集地，人均消費較高。早期的雕刻時光西山庭院店，就是典型的這類型的咖啡館，以服務西山庭院住戶為主，配合物業做一些親子閱讀服務，媽媽們經常把孩子「寄放」在咖啡館玩耍，這樣的話，她們才有時間去學習製作義大利麵、三明治，或者製作咖啡。傍晚的時候，開車回來的人會來咖啡館喝一杯酒，聽聽音樂，或者休息半小時再回家。孩子生日，家長們會把生日聚會放在咖啡館舉辦，邀請孩子的朋友們及其家長一同慶祝。

**景點類型店，也被稱為一次性消費店。**

景點類型店是為被景點吸引來的人解決即時性的需求。咖啡或者其他飲品不是主要的，休息的空間比較重要。這是因為現在的景點客流量大是普遍現象，集中在週末和國定假日。

大多數景點的消費會偏高，客流量超級大。

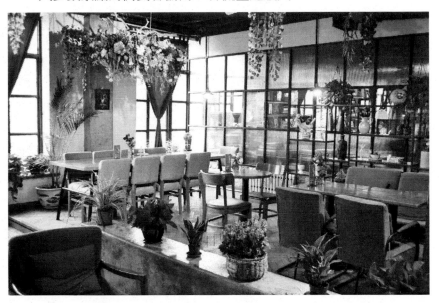

如果在熱鬧的景點有一家咖啡館，有可以提供休息的地方，那麼價格就算高一點，我也會進去坐一坐，至於喝咖啡還是喝熱茶，其實都無所謂。但是，如果能在環境和咖啡交流上有驚喜，就更好了。

**辦公類型店，是與喝咖啡族群距離最近的商業體。**

我把辦公類型的咖啡館細分為辦公大樓附近的咖啡館和辦公大

樓內的咖啡館兩種。目前中國，從咖啡的消費族群來看，上班族是第一消費族群，以單杯咖啡為主，習慣喝咖啡的，幾乎每天 2 ～ 3 杯；不習慣喝咖啡的，也會把合作夥伴約到附近，簡單聊半小時，一是有這個氛圍，二是逃離辦公桌。

辦公類型的咖啡店，消費族群以商務洽談為主，停留時間短，翻桌率高，消費以單品為主。

**綜合類型店，如果僅僅依地理位置、依特定族群，則沒有辦法準確定義。**

綜合類型店，可能開在不是購物中心，不是學校，不是社區，也沒有景點的街邊。單從功能上來看，綜合類型店以咖啡、手工，或者以某種主題為導向，綜合消費偏高，消費族群很有針對性。我考察過一家以音樂為主題的咖啡館，融入了咖啡、黑膠片，晚間還有黑人演唱節目。顧客很明白自己去這樣的店，完全是為了享受音樂，和音樂交流，消費還是其次的。

咖啡館基本上分為學院店、購物中心店、社區店、景點店、辦公類型店、綜合類型店這幾類。當然，未來隨著消費需求的升級，會有更多類型的店出現，我會和你們一起保持探索和發現的態度。

定位好自己的咖啡品牌，找準類型，就能快速知道選在什麼地方，針對什麼族群，附近客人消費如何評估。

那麼，調查研究到這裡，就可以開店了嗎？

還不行，還可以更仔細一點。

對，稍微再仔細一點，會更有把握。這方面要做的工作主要是將跟物業方溝通的問題，一一落實到書面上。我總結過，以往接觸

到的一些咖啡館老闆，因為沒有仔細落實這部分工作，最後不得不閉門停業，所以後悔不已。

總體來說，咖啡店選址需要確定兩個綱領性的部分，裡面包含 20 幾個小項，當然這裡的確認有些需要做調查研究，有些不需要。

## 咖啡館商務部分

**確認門面 —— 獨立還是共用，臨街還是側面，招牌懸掛在什麼位置？**

貓叔來補充細節：如果是共用門面，就得考慮隔壁的開門時間、門外招牌的懸掛位置、共用空間的維護情況，畢竟做生意需要和睦相處。

**確認面積 —— 建築面積、室內面積、室外面積、公用面積、樓高分別是多少？**

貓叔來補充細節：了解實際的建築面積和室內能使用的面積，這樣能夠快速計算出來客用空間和功能空間，然後進行相應的布置。室內面積決定了天氣不冷不熱的時候，可以在室外增加宣傳區域和客座區，樓高夠的話，可以請設計師做隔層和別的處理（這個後面會提到）。

**確認租金 —— 租金的核算面積、轉讓費、遞增、免租期、起始日期、付款方式、租賃押金、物業費、停車位、其他費用。**

貓叔來補充細節：租金的核算面積決定了最大固定成本的基數；轉讓費可能包含一些原有設備，這個根據自己經營的需求來看，不需要就不要，減少投入；遞增是隨著市場波動來的，一定會有，確定

遞增基數就行，第幾年開始遞增；免租期是為了讓建店有一個週期做準備，一般是兩三個月；起始日期可協商；付款方式，以年付和季度付款居多，不過根據個人資金儲備來衡量；租賃押金部分要注意條件的設定、違規的處罰細節，盡快協商解決；物業費各社區有所不同，有的社區有，有的社區第一年不收取，以後是否收取看情況；停車位比較關鍵，從這幾年經營咖啡館的經驗來看，很多人是開車來的，而停車是一個令他們頭疼的問題，如果我們的店能夠解決他們的問題，我們就占了優勢；其他費用，主要展現在雜費上，比如垃圾處理費，雖然每個月不多，但是也是日常成本的開銷，需要一一了解到位。

**確認能源 ——水費、電費、網路費、冷氣、暖氣。**

　　貓叔來補充細節：水費、電費是日常經營中變動成本的一部分。用電分為住宅用電和商業用電，這兩種方式的電費是有很大差別的。咖啡館用電的地方很多，比如做餐的內場所用的設備大都是用電，所以咖啡館的類型不同，其電費支出是有區別的。現在的咖啡館，網路是必不可少的，網路是物業提供還是自己接、頻寬是多少，決定了網路費的成本支出。冷氣是走物業的中央空調還是自己單獨安裝，根據實際面積考慮安裝多大功率的。冬季的暖氣是包含在物業費中還是需要收費，怎麼收費，這些需要問清楚。南方地區，一般沒有這一項費用。

**確認時間 ——營業時間、關門時間。**

　　貓叔來補充細節：根據走訪調查研究，看看附近餐飲商戶的開門閉店時間。當然，這裡是指獨立門面，可以自行調整。如果是購

物中心，根據購物中心的時間來。如果是共用門面，就得跟隔壁的商量好開門閉店時間。營業時間，決定一天的開門時間、顧客在店時間、員工上班輪班休息總人數等資訊的分配。

**確認管道 —— 通風管道、上下水管道。**

　　貓叔來補充細節：做好通風系統，能夠讓咖啡館裡的空氣長期處於良好的狀態，顧客體驗會更好。上下水管道位置在哪裡，是否需要自己找人做管道。如果找人做管道，則會相對費事、費溝通時間、費預算。當然，真的有需要的話，多麻煩也得解決。咖啡館需要上下水的地方，一是吧檯，二是廚房，三是洗手臺，此外還有排汙管介面位置。

**確認條件 —— 房產證（臺灣稱為房屋所有權狀）、房東授權書、房屋原合約、房東身分證。**

　　貓叔來補充細節：貓叔這幾年接觸到的咖啡館房屋門面，基本上不是房東本人直接出租的，大多數交給協力廠商機構辦理。我們在選擇店鋪位置時就需要對方出示上面所列的證件，以弄清這些房屋的真實租賃性。

## 咖啡館法規條件部分

### 確認條件 —— 是否有整體消防資質？

　　貓叔來補充細節：如果有，就確認一下是否留出來可存取的中央控制消防系統，按照要求，150 平方公尺（約 45 坪）以上的經營面積，就需要存取。沒有的話，就自己按照要求弄。別怕麻煩，如果嫌麻煩就找相關合法代理機構辦理，只有讓門市合法化，經營才

能更長久。

### 確認條件 —— 是否有兩個出口？

貓叔來補充細節：這裡指入口和安全出口。這是為安全預防準備的，也是消防條件中需要的一項。

### 確認條件 —— 房產用途是否為商用？是否可以申領餐飲證照？

貓叔來補充細節：辦理證照一般都要求房產為商用，如果碰到租賃人員說有「關係」，自己還是要考慮一下，以後是多多麻煩對方還是一次性處理妥當更省事一點。

### 確認條件 —— 商鋪樓上是什麼業態？離住宅區多少公尺？

貓叔來補充細節：若商鋪樓上是住宅，或離住宅區不足 300 公尺，很容易引起擾民。擾民的後果就是引來投訴，使得相關單位展開調查，影響甚大。

### 再次確認 —— 有無房產證（房屋所有權狀）。

貓叔來補充細節：這裡說的再次確認是考慮到是否能拿出房產證原件。貓叔遇到過，房東有房產證，但是在他的其他兄弟手裡。這就會出現到底跟誰簽租房合約，沒有房產證房東的兄弟會不會來鬧事等問題。雖然是房東家裡的事情，但是就因為這個分不清的原因，可能讓咖啡館的幾十萬幾百萬不等的投入增加風險。貓叔還遇過一種情況，房東沒有獨立房產證，屬於集體戶口（中國戶籍制度的一部分，以「集體」的形式來標注個人戶口所在地），只要去開證明就能使用，手續相對麻煩。這些問題需要在簽約合作之前就了解清楚，等到簽約了再來商討這些問題，可能由於某些原因，合作起來

就會產生不愉快了。

　　開咖啡館之初，我們要一點一點細化簽約合作事宜，盡量讓所有的合作在開始時是愉快的。愉快地簽下合作門面，後續還有很多需要對方配合的地方。

# 4
# 怎麼做資金預算

有了門面，那麼我們就開始第二步，帶著大家做一份詳細的資金預算。就在我動筆寫這個部分期間，一個沿海城市的朋友和他的團隊拿下了海邊位置很好的店面，我們一起聊到預算的問題。

他有一個疑問，問我道：「這個預算，一般是簽完店面之前做，還是簽完店面之後再做？」

他跟我對話的時候，他們的店面已經簽約大概一週了。這是我後來才知道的事情。

「你們大概投資多少錢做這個專案？」我問他們。

「100 萬左右。」其中一個人說。（注：約新臺幣 438 萬元）

「租了多大的店面？租金多少？」我繼續問。

「房子是其中一個合夥人的，大概有 200 平方公尺（60.5 坪），

租金可以很便宜，月租 2 ～ 3 萬元。」我聽出來了，他們沒有要具體聊下去的想法，可能僅僅是朋友之間的隨口一說。（注：約新臺幣 8 萬 7000 ～ 13 萬元）

我明白了。不過我顧及另一個熟悉的朋友的面子，繼續下去。

「那麼你們固定的成本還是很占優勢的，在中國做生意，大部分利潤給了房東，你們這個還算不錯。」朋友的朋友也很自豪，說白了，租金低是優勢之一，不用質疑。

但是接下來我問的，他就完全答不上來了。

「你們打算花多少錢來裝修？含設計費要花多少錢？設備、餐具、家具是怎麼規劃的？軟裝有安排嗎？前期的物料和人員薪資是怎麼定的？證照辦理不是問題吧？」（編按：軟裝是指空間中所有可以移動的元素，包含家具、窗簾、地毯、花藝、燈飾、裝飾擺件等。）

以上，他都答非所問。

從聊天過程中，我大概知道了，朋友約見我的目的在這裡──他想了解細節的部分。

我在上面提過，成本分為固定成本和變動成本，只有先區分一下咖啡館的成本包括哪些項目，哪些是固定成本，哪些是變動成本，才能做整體的資金預算。

一家咖啡館，從無到有建立起來，前期投入的成本，包括：
· 租金（轉讓費、物業費、仲介費）；
· 設計費用；
· 裝修改造費用；

- 家具費用；
- 軟裝費用；
- 原材料費用；
- 前期人員費用；
- 證照辦理費用。

固定成本：是指固定發生的成本，比如租金、設計費用、裝修費用、家具費用、軟裝費用、證照辦理費用等，是不隨著日常經營發生的產值變動而變動的一次性成本。

變動成本：是相對於固定成本而言的，比如原材料費用、薪資、水電費等，是隨著日常經營發生的產值而增加或減少的多次投入的成本。

固定成本一般會採用攤銷（amortization，是指將無形資產的成本分攤到該資產的使用期限內）的方式，分到幾年之內回收成本。較為常見的攤銷年度為 3 ～ 5 年。

實際經營中，還會有一些其他項目支出：雜費和稅。

我朋友的朋友對於設計費不太理解，他說他直接找一個施工團隊，按照他的要求來施工就行了，沒必要僱用設計師浪費設計費這筆支出。

這種情況，我遇過。不用設計師也是可以的，只是效果上略差一點，申報時需要臨時找一個作圖的公司來做一張不合格的圖交上去，最後就是改圖、改圖、改圖，影響施工，影響進度。

我建議，還是要請一個設計小組來完成，給他們 15 天時間，完成從溝通到落實書面上的設計工作。

　　陳棉旭設計師說過：「一家有設計師參與的咖啡館呈現出來的效果與實際想要的效果有卓越的地方，也有一些不足。這還是在有設計師參與的前提下，如果沒有設計師參與，我想一個人腦袋裡最初的想法是模糊的，不是完整清晰的，在所有項目開工之後的瑣碎的事情一件一件來找他的時候，他還能保持最初的想法嗎？」

　　什麼才是合適的設計小組？如果是設計公司，那麼可以先看設計公司的背景、發展的過程、代表設計師、設計師作品和一些案例。雖然這些不是最能展現設計師水準的作品，但至少是結合了需求，可以呈現出來的實際可體驗的空間。

　　雕刻時光工體店是工業風格，簡潔、大方、穩重、文藝，是與隔壁的果殼和外文書店統一進行設計的。

　　雕刻時光運河外灘店位於無錫市民族工業館，工業風格中又糅合了禪意，與二樓的失物招領家具賣場統一規劃設計，設計過程中用了枯山水裝飾等等。

　　雕刻時光創始人莊崧冽老師在某次設計空間主題的活動上說過：「設計師是一個將概念定位轉化為可以實施的設計方案，使之成為完美的概念和思路，最後成為一個可以看得見、摸得著的現實。」

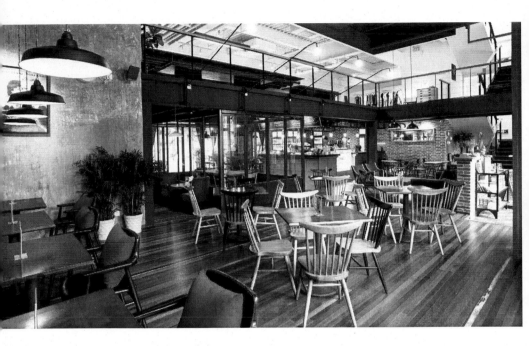

設計師一般是從什麼時候開始工作的？答案是從簽訂設計合約付第一筆預付款開始。

確定設計師開始工作的時候，我們需要準備一些跟設計師溝通的資訊。這部分最好提前整理出來，這樣做的目的是避免在設計師介紹自己以往的案例或最近發現的案例之後，你忘記了自己想要表達的，或者只表達了其一，無法表達全部。

要提前準備兩個部分：咖啡館的市場定位，咖啡館的功能需求。

咖啡館的市場定位：

‧　客群定位（學生、白領女性、企業使用者等）；

· 預估客流量（早、中、下午、晚上等不同時段的客流量）；

· 消費定位（賣多少錢）；

· 裝修預算。

咖啡館的功能需求：

· 心目中的咖啡館（找出你心目中的咖啡館）；

· 餐飲品的規劃是怎麼樣的（賣什麼產品，麵包、簡餐，還是純咖啡、飲品）；

· 功能空間劃分（卡座、一人、兩人、沙發、會議室、包廂、廚房、吧檯、廁所、藏書空間、茶水間、倉庫等）；

· 設備清單（根據定位整理計畫出什麼產品，產品用什麼設備製作和出品，含設備名、尺寸 —— 前期擺放位置具體尺寸的規劃，功率 —— 電量的規劃等）。

定位決定你的產品，產品決定你的設備，設備決定投入。

# 5
# 開業進度表怎麼設定

與設計師做完溝通之後，切記要約定好時間，整理出來一個出圖的時間表，比如平面圖、3D 效果圖、施工圖。平面圖出兩個版本，選定某一個版本之後，開始做效果圖看看效果，定稿之後開始做施工圖。

面對平面圖的時候，切記要仔細核對，比如最初說過的功能空間區是否都有？面積是多少？整體營造出來的感覺是怎麼樣的？

我遇到過一個自己開咖啡館的人。她的咖啡館在重慶。因為是偶遇，之前我並不了解這間店的狀況，只是聽說了老闆的故事很傳奇，自己開了一家咖啡館。最初老闆只是想把自己這幾年跟同學一起遊歷大江南北遇到的人的照片放在咖啡館裡，所以她並沒有找專業的設計師來設計，而是找了一個在學的設計師，最後施工階段，

她發現沒有預留廁所和倉庫的位置，導致現在營運半年之後處處不順。最近，她開始思索重新調整一下。

這是由於設計不足導致的再次投入，希望你們不要經歷這樣的事情。畢竟再次投入也是成本，顧客剛剛發現了一家新店，新鮮感還沒有過，就發現又要裝修，影響顧客的體驗感。

如果平面圖確定，就可以準備向工商、相關政府部門報送圖紙審查了。自己去部門窗口辦理還是找機構合作代辦，這個需要根據個人情況決定。

我們回到設計圖上面來。

設計師提供了設計圖之後，經過雙方溝通，確認了某一個版本。那麼接下來，還是要確認一下主要板材，比如木頭地板、水泥地板、磚牆等，還有家具風格，比如北歐風、工業風等，這些資訊要傳達給設計師，之後就是坐等效果圖了。

成熟的設計師會把整體的外牆設計效果、招牌效果、立體效果、家具配置效果、燈具的配置效果、吧檯效果等方案一一呈現出來。

效果圖就像修圖之後的人像，總是有一點點「欺騙」的成分，所以我們要理智一點看待，盡量與設計師做到細化溝通，讓其了解我們的想法和需求，當我們與設計師的想法落實到書面上，確認之後，設計師才能根據確定的資訊整理施工圖的部分。

施工圖是什麼？說白了，你可以根據施工圖找施工方報價，最後能讓施工小組看著圖來呈現你想要的效果。施工圖包括的圖紙有平面圖、牆體尺寸圖、燈具控制圖、插座布置圖、音響布置圖、排

煙走向圖、各種立面圖、吧檯設備擺放圖等。

怎麼找到合適的施工方？這個可以聽聽設計師的建議。

設計師一般都有自己合作過的兩三家施工方，我們可以使用其推薦的施工方，在滿足價位、施工案例、工期這幾項條件的同時，便於設計師與施工方進行順暢的溝通，協助監督施工。

因為實際施工過程中，如果是沒有裝修經驗的人，很難懂牆體加固處理，主材是否與圖紙一致，電路線管道鋪設走向，插座高度，上下水管位置和數量，吧檯、廚房、廁所之間的閉水測試，貼磚牆錢的溝通等細節。

設計師一般會為了維護自己的設計成果，親自去做溝通。如果真是這樣，那麼我們就省了很多事情，可以分身去籌備開咖啡館的其他項目。

掌握好以下四個時間點，可以使下一個階段的進展更順暢；

· 施工方進場時間；

· 設備進場時間；

· 家具進場安裝時間；

· 驗收施工效果時間。

開一家咖啡館，其實並不難。我說的並不難，並不是不難的意思，而是按部就班進行下去，從簽訂房屋租賃協定，到與設計師溝通，與施工方搶時間，與設備方溝通尺寸和價格……到開業，只要一個時間流程表，就能搞定一切。

現在，我就帶著你一起來制定這個時間流程表（也稱為開店進度表），從最初的選址評估開始：

- 選址結束（一般是 2 ～ 13 週，含前期測算表）。
- 設計師週期（預計 10 ～ 15 天，含平面圖、3D 效果圖、施工圖）。
- 裝修施工週期（預計週期 45 ～ 60 天，證照辦理、器具選樣，設備採購、家具選樣採購、功能表規劃設計、人員規劃，市場探店曝光裝修現場）。
- 人員規劃（穿插在施工期間進行，招募、培訓）。
- 開荒保潔時間（預計 2 天，需要整體的施工撤場之後開展；市場周邊推廣開始）。
- 設備安裝期間（預估 5 天，設備在裝修期間選定採購約定時間來送貨，網路等安裝後需要按照注意事項進行，同時進行軟裝布置）。
- 物料進場（預計 3 天，原物料來貨當天核對、整理、補充；器具進場）。
- 試營運期間（試營運一個月）。

開店進度表的設定，其實並不是準確的時間表。不過，設定開店進程表的過程，可以說是一個整理過程，涉及施工工程部分、營運部分、監工部分、行銷部分，是一個緊密相連、環環配合的過程。

我第一次接手展春園專案開店的時候，犯了一個嚴重的錯誤。我誤以為設定了進度表，就會按照設定的時間點進展下去，開工程見面會的時候才發現，施工布線並沒有如期通電，導致施工的人都撤場了，設備安裝完，沒有電測試設備能是否正常工作。後來經過

討論，我發現問題出在前期跟物業溝通方面，跟物業溝通的時間點出現偏差，物業並沒有接到「我們」這邊的推閘申請，導致他們也不知道該什麼時候通電。

「我們」到底是哪一方，施工方，還是承租方，其實就是需要透過溝通來解決的問題。

這是施工過程中經常會出現的一個很小的問題。這就要求我們，當有了進度表之後，在進度表上注明一下每個專案的一些資訊（編號、工程名稱、負責人、方案確定時間、備注資訊）。

開店進度表，無論對於負責開店的個體咖啡館者，還是對於負責開店的企業，都是很有必要的一種工具。

我們要善用工具，但也不要依賴工具。

# 6

# 開荒保潔的重要性

開荒保潔（新房裝修完成後的首次清潔）在什麼情況下進行？

我負責展春園專案的時候，施工方還在施工廚房鋪設地磚，招牌沒有如期安裝，這樣的情況下，安排了一次外部專業的保潔清理。幾天之後，施工方撤場，我再次去現場的時候，發現還需要做一次保潔，但是向公司申請預算時被否決，因為預算已經在我預判失誤的情況下花出去了。怎麼辦？我只好帶著當時的開店店長和咖啡夥伴們，親自進行整體打掃。我非常感謝他們。

開荒保潔，一定要在施工方所有工程結束的情況下進展，這樣才能確保不再犯我之前開店時因為經營不足而出現的錯。

開荒保潔做完之後，我們還需要做一項重要的工作 —— 各方簽字確認竣工驗收，填寫竣工驗收單。

　　四惠東專案快竣工的時候，我找到當時負責監工的修強，跟他核對一些資訊。有些資訊，需要匯總幾方的回覆資訊後，他才能回覆我，比如招牌顏色跟效果圖有點差異，比如聚光燈數量多了，比如後門需要新換一個冷氣外罩的顏色。我跟他商量了一下，他約上施工方、設計師，還有當時的店長，我們一起做了一個詳細的驗收。

　　當施工方撤場之後，需要做一次驗收，驗收的目的是確保安全性，以及施工的效果，主要驗收範圍包括電力系統、水系統、泥水瓷磚、木工、招牌等方面。

　　我們先從電力系統開始。用電安全是一家咖啡館長期經營的基礎，驗收時主要是跟電工確認，然後店長跟著上手操作，確認以下幾點：

- 確認電箱安裝 —— 位置是否正確，是否牢固，是否符合物業要求；
- 確認電表安裝 —— 位置是否正確，安裝是否達到物業要求，是否能正常使用；
- 確認電線管路 —— 是否都走管道，是否有線頭裸露，是否美觀；
- 確認開關安裝 —— 位置是否正確，安裝是否牢固，是否正常使用，大功率電器（咖啡機、烤箱、抽油煙機等）是否單獨布線，是否能正常使用；
- 確認插座、地插 —— 位置是否合適，是否牢固，是否防水，是否能正常使用。

· 水系統方面，主要有水表、上水道、下水道、冷熱水、防水幾個部分，驗收時主要是跟水工核對，然後店長跟著上手操作，確認以下幾點：

· 確認水表 —— 位置是否正確，安裝是否達到物業要求，是否能正常使用；

· 確認上水管 —— 上水管的給水壓力是否足夠，是否漏水；

· 確認下水管 —— 管道位置是否合適，管道尺寸是否符合物業要求；

· 確認冷熱水 —— 安裝位置是否正確，是否留有冷熱水管；

· 確認防水 —— 防水保護是否有效，閉水試驗是否成功。

泥水瓷磚方面，主要有水泥地、地磚、勾縫、踢腳線、馬賽克、地坪漆幾個部分，驗收時主要是設計師和施工方負責人核對，其他人陪同參與記錄，確認以下幾點：

· 確認水泥地及火車座 —— 是否有坑窪，是否有裂紋，是否水平，弧線切割角度是否滑；

· 確認地磚部分 —— 確認貼法是否有缺陷、高低差、直線不直等；

· 確認勾縫細節 —— 顏色是否正確，有無色差、汙垢；

· 確認踢腳線 —— 貼法是否美觀，間隙勾縫劑是否完整；

· 確認馬賽克 —— 貼法是否美觀，間隙勾縫劑是否完整，是否按照設計圖；

· 確認地坪漆 —— 顏色是否正確，是否起皮。

　　木工方面，一家咖啡館的木作部分，是最能展現質感的部分，主要有地板材質、地板表層、地板油漆、吧檯檯面、黑板、定做物品等部分，這部分驗收時主要是設計師與木工核對，確認以下幾點：

· 確認地板材質 —— 木地板材質是否按圖紙要求來製作；
· 確認地板表層 —— 表面有無刮傷，有無裂紋，有無翹起不平整；
· 確認地板油漆 —— 顏色是否正確，是否平整美觀；
· 確認吧檯檯面 —— 材質及顏色是否達到要求，厚度和轉角是否按照要求，油漆是否平整美觀；
· 確認黑板 —— 材質及顏色是否達到要求，尺寸是否合格，黑板漆是否平整美觀；
· 確認訂做物品 —— 訂做物品的材質及顏色是否達到要求，油漆是否平整美觀。

　　招牌是一家咖啡館給顧客第一印象的地方，設計師在這個方面占有說話主導權，當出現爭議的時候，建議參照設計師的意見。招牌驗收時，要確認以下幾點：

· 確認招牌主體 —— 吊掛位置是否正確，有無歪斜破損，材質及顏色是否正確；
· 確認清潔情況 —— 是否有汙垢，是否有色差；
· 確認形象美觀度 —— 招牌出線是否包裝美觀，開燈後的效果是否如預期。

　　除了驗收以上項目，還要確認：網路是否接通；窗簾高度、材

質、顏色是否恰當；假天花高度是否合適，材質、顏色是否恰當；牆面塗料顏色是否正確、平整美觀；禮品架材質及顏色是否達標；天花板是否有汙垢；地面是否有汙垢；戶外室內是否有工程垃圾沒有處理。

　　竣工驗收是一個相對客觀的過程，遇到什麼記錄什麼，不能留情面，所以需要協調幾方一起驗收之後，大家簽字確定。根據情況留出時間讓施工方來調整，調整的準則是不能影響試營運的時間，否則會影響行銷宣傳的進度。

　　竣工驗收的過程，行銷的夥伴需要一起參與，這樣就能根據現場狀況做出及時調整，比如試營運時間是否調整，試營運期間的物料是否到齊，設備是否正常，宣傳單怎麼安排發放，線上宣傳啟動時間點安排在何時。

　　如果你像我們一樣，做了這麼仔細的驗收，掌握了店面的所有情況，那麼就準備試營運吧。

# 7
# 開業倒計時一週，你該做些什麼

　　第一次獨立負責新店開業的時候，我還沒有什麼經驗，很緊張，害怕弄不好，執行事情的時候，把所有人都弄得很緊張。開店一段時間之後，大家坐在一起總結，夥伴們提出來，我才發現這個問題。

　　後來，再次開店的時候，我不僅沒有放慢腳步，而且嘗試了改變策略。什麼才是好的策略？能讓大家輕鬆愉快跟著一起參與進來，事情辦好了，還沒有怨言，這樣的策略就是好的策略。

　　試營運倒計時一週時，我帶著大家一起參與：

- 模擬開店，開晨會，整理各職位物料，列出缺貨情況，安排借調；
- 開業活動宣導；

· 　發放新制服；

· 　要求管理組排定下週班表；

· 　總結表揚大家，鼓舞士氣。

　　來貨前的工作安排以打掃等細節為主。來貨後以整理為主。

　　整理的過程，其目的是用製作的過程來讓同伴熟悉擺放位置，熟悉菜單產品，以及每一種產品的出品，即讓咖啡師熟悉機器，讓幾個咖啡師配合，根據菜單找到相應的物料，使用正確的設備進行操作。如果沒有找到相應的物料，可以先記下來，最後讓外場服務生端到特定的位置。

　　等到兩個小時後開會的時候，我總結問題，推進問題的解決流程，同時讓大家看看一起努力的結果。這是忙亂的近段時間裡最好的成績，他們會為之微笑的。

　　接下來準備的幾天，需要協調的工作比較多。行銷夥伴布置軟裝，掛畫懸掛的時候，安排人一起參與，可以知道怎麼安裝，以便後期自行維護。

　　對於門市夥伴，採用分職位做各職位細部衛生的策略，調整所有桌椅高度及整齊度，與水果鮮貨供應商確認資訊，員工餐的安排，培訓資料的列印張貼等煩瑣的細節。如果能夠提前想到，就一一寫下來，到時候一項一項進行處理。

　　畢竟，到了最後的緊要關頭，要給他們適應和相互合作的時間。遇到問題，不要責罵，批評是不能解決實際問題的，可以嘗試用別的方式。

　　有人問貓叔，為什麼不能罵？

　　開門營業之後，你不希望看到他們帶著不好的心情迎接每一個客人、消極解決客人的無數問題吧？或者這麼說，在此之前我們已經花了 99 分的努力，最後因為 1 分放棄，其實得到的並不是 99 分，也許是 50 分以下，也許是 0 分。

　　讓大家一起保持緊張又愉快的氛圍，期待開業當天吧。

# 8

# 開業當天，你別忘了這件小事

　　四惠東店開業的頭一天晚上，怕忘記一些事情，我先為自己做了第二天的小計畫備忘錄，都是一些很具體的細節。

　　這個備忘錄，在我之前的開店學習中是沒有的，是後來慢慢完成並養成了習慣。

　　提前寫備忘錄還真是一件很好的事情。無論多忙碌，最後我都不會忘記還有一些事情沒有進行。記錄下這些事情不僅能讓開店變得輕鬆，還能有效總結開店當天的經營情況，為後續的營運跟進做好鋪墊。

　　提前寫備忘錄，雖然是件小事，但內容卻很豐富：

## 第一，請行銷夥伴購買鮮花。

　　我們要相信行銷夥伴，他們從軟裝的布置開始，對整個咖啡館

格調的掌握會比我們更專業。當然，請行銷夥伴購買鮮花布置咖啡館並不僅僅因為他們更專業，我們還希望藉由這件小事，讓行銷夥伴一起參與咖啡館的營運。開一家咖啡館，是多部門合作的成果。雖然個體經營者開一家咖啡館，所有事情都是自己在做，但是也同時擁有了多重角色轉換的機會。

## 第二，鼓勵管理組和夥伴們。

「從今天開始，你們就是這家咖啡館最重要的核心了。」這是我的老上司斌哥常常提到的鼓勵的話語。斌哥常對我說，鼓勵是最好的管理方式，鼓勵可以達到意想不到的效果。鼓勵管理組，鼓勵夥伴們，讓他們有滿滿的自信，讓他們放開手腳去做事情，去接待每一位顧客，就像早晨的陽光一樣，讓每一位到店的顧客感受到熱情和溫暖。

## 第三，以店長分配為主。

開店過程中，不同階段有不同的責任歸屬。設計部分是以設計師為主導，施工部分是以施工組長為主導，軟裝部分是以行銷夥伴為主導，設備安裝部分是以專業的師傅為主導，那麼開店之後，店面的大小事務呢？答案是均由店長分配。

店長是一家店的靈魂，是能讓所有夥伴信賴的上級。店長可以是老闆本人。從早上的晨會開始，店長要負責分配工作，分配目標，鼓勵夥伴，分配每日的清潔計畫。

## 第四，請公司夥伴跟進各職位的工作。

這樣的分配，就是為了讓店長慢慢獨立起來，獨立運作日常事務，也讓整個咖啡館的所有人從一開始就明白，店長是這間店鋪的最高營運者。貓叔參加過一家私人小咖啡館的開業活動，有三個股東，還有一個店長。開業當天，貓叔是被其中一個股東邀請過去的。

從開業當天的狀況來看，出餐很亂是可想而知的。店長一個人做協調，雖然還是有點亂，可是所有客人的餐點按部就班地出著。

股東被朋友一催促，開始著急了，自己上手奪過了協調權。員工迫於都是主管指揮的壓力，開始不按照順序而亂出餐。店長只好一直向抱怨的客人道歉送小禮物，生氣的客人卻一桌接一桌地走。

因為週末下午有事情，我只是喝了一杯美式，就匆匆走了。我走的時候，他們還沒有解決這個問題。晚上的時候，我就接到了朋友的資訊，大概意思就是希望我幫忙推薦一個店長。我大概猜到了，今天見到的店長，可能因為老闆的不尊重而辭職不做了，也可能因為老闆覺得他能力不足而要辭退他。

但我想說，給新團隊一個磨合的機會，會獲得意想不到的驚喜的。

## 第五，公司夥伴出現問題，先記錄下來，但不立即制止或者提出。

我們來羅列一下，有很多機會跟店長或者跟負責開店的人進行溝通，如試營運之初和試營運當天早上。

如果試營運之初進行了溝通、指導並培訓，應該就能遮罩一些不足。

如果試營運當天早上指出了問題，那麼至少可以啟動緊急預備方案進行調整。

如果試營運進行時發現問題並指出問題，或許只能解決某個片段的問題，而不能解決根本問題。咖啡館經營是一個長期的過程，有問題就要澈澈底底地解決。

所以我希望大家能夠從旁觀者的角度去觀察、發現，給夥伴一

個完善的機會。

## 第六，適當關心夥伴的情緒。

當客人很多的時候，遇到某些夥伴性子急，影響其他夥伴，就應該盡快做出人員搭配的調整。

當遇到客人不多的時候，夥伴無所事事，就需要找一些事情給他們做，讓其保持工作的狀態，比如整理貨架。

總之，你需要對夥伴的一舉一動都關注到位，及時協調好，給團隊分配最合適的搭檔，創造最好的工作氛圍。

## 第七，結束當天營業時，鼓勵管理組和員工，讓大家抒發最近的想法。

試營運第一天的工作，店長可以參照晨會時的安排，從工作時間、緊張準備程度、超出預期的好或不好，對管理組和員工進行表揚和鼓勵；可以把看到的問題以及在不同時期的注意事項，一一告訴各個職位的夥伴。

保持對所有職位的夥伴一視同仁的態度，這樣才能讓大家看到一個公平的領導者。

在四惠東店第一天試營運結束後，我把大家叫到一起，從店長開始，到每一個職位的夥伴，讓他們先說說近期的準備與試營運當天的狀態，大家基本上保持的說話方式是 —— 還要繼續學習。這種狀態在後來的營運中也可以看到，這個團隊的確是一個學習型的團隊。

大家從早上開始到營業結束，都一直在工作狀態中。大家很

累，這個不用說。但是大家坐在一起說說各自狀態的時候，發現其實並沒有那麼累。

## 第八，把每個職位最緊急的問題提出來，給出解決方式。

想要解決問題，先營造一個好的氛圍吧，畢竟大家都很辛苦地工作。

當你確信自己能夠保持相對公平和客觀的態度時，你就分時段和分職位，把你看到並整理出來的最緊急的問題說出來，並且可以先問問大家有沒有解決方式，引導大家參與到解決問題的過程中，讓大家慢慢養成獨立解決問題的習慣。

針對問題，一定要明確提出，不要模稜兩可。

## 第九，再次鼓勵大家，相互鼓勵。

跟大家講一個被鼓勵之後的人的故事：這個人現在是一家咖啡館的店長。最初他只是一名咖啡師，貓叔從一次開店的過程中發現了他，並在總結會上對他待客的態度進行表揚，鼓勵大家向他學習。這還不是故事的結束，而是開始。貓叔讓他自己說說自己。

很讓人意外，他並沒有說自己做得多麼好，而是說自己看到的另外一個職位的夥伴，一位保潔阿姨——她在工作之餘，幫助別的職位的夥伴做事，讓他覺得她才是好榜樣。貓叔因此慢慢注意他，後來上報公司把他作為儲備人員培養，他按照流程參加公司各項培訓，晉升為管理人員。

鼓勵一定要在公開的場合進行，讓大家聽得到。鼓勵的對象是平時能夠看得到的，在身邊的活榜樣。相互鼓勵的前提是真實的鼓

勵，而不是虛假的鼓勵。

## 第十，做一遍閉店收尾檢查工作。

早上有晨會，晚上有總結，結束營業後有收尾檢查，這才是一天的營業流程。這個很有必要。

最好帶著店長和值班經理，一起到每一個職位走一遍，針對水電設備，針對冷熱食品儲存，針對收尾打掃，提出準確性的指導意見，讓各職位人員以後按照這樣的方式保持下去。

# 9

# 開業第一週匯總，用減法做好一件事

　　雖然有開業前的小備忘錄，還有很多夥伴來幫忙，但是開業當天還是發生了一些緊急和非緊急的問題。緊急的問題，已經在當天處理，或者給出了處理的方式；非緊急的問題，需要在日常的經營過程中一點一點改善，可以運用一些相應的工具來解決發現的問題：

## (1) 做值班過程的評估流程表。

　　做營運管理這幾年，我管理過幾個城市的店長，他們有的是從別的餐飲公司過來的，有的是像我一樣由內部培養成長起來的。每個人的管理風格和能力不一樣，所接觸到的事情及其處理方式也不一樣，雖然我們本著真誠、創造、交流、務實的核心精神，但是還得在具體事情上表現出來。

　　善用工具是務實的第一步。工具是一個流程化的東西，好好用

就具有輔助作用，不好好用則會變成累贅。

　　如果管理者以前沒有接觸過值班過程的評估流程表之類的工具，要給他們時間去熟悉、去拆解、去重組，就像日常營運過程中那樣，親力親為從我做起，關心衛生、關心服務、關心產品品質、關心顧客滿意度。

## （2）夥伴們工作中的小細節的跟進與輔導。

　　如果你跟我一樣有時候是一個細節控，那麼你就往下看看，如果不是，可以跳過這個流程。當然，有些細節需要自己發掘。一旦發掘了，想要去改善，就需要講究方法。

　　有一次貓叔去外地巡店，準備找一個快要離職的咖啡師進行溝通。按照流程，咖啡師離職這件事，只要報備，門市有合適的咖啡師接替，貓叔就沒有必要去做溝通了，但是由於店長希望留下這名咖啡師，因此安排我與她進行溝通。

　　由於貓叔過去的時候，門市還很忙，那名咖啡師在忙著出品咖啡，也許沒有注意到貓叔。貓叔就找了一個角落，想等她忙完之後，再找她溝通。等的過程中，貓叔點了一杯咖啡。咖啡上桌之後，貓叔一端杯子，發現杯身是涼的。按照出品流程，為了保證咖啡相對適合的溫度和口感，咖啡師需要先預熱杯子，再製作咖啡，很明顯眼前這一杯咖啡「不合格」。

　　那名咖啡師閒下來時，看到貓叔沒有喝，她就問為什麼。貓叔從杯子溫度的話題，聊到她遞出品咖啡給其他夥伴時的表情，以及她看到顧客進門之後表現出來的很不耐煩地用力摔拉花杯的聲音。

整個製作過程給我的感覺是：與之前她第一次做咖啡時完全不一樣。

我沒有以責備的語氣，而是以半開玩笑半詢問的語氣與她進行溝通。這個過程中，她看到了她的徒弟製作咖啡的狀態，與夥伴之間溝通的表情，以及製作完之後對器具的愛護，就是她最初的狀態。自始至終，我和她都沒有聊關於她要辭職的話題。

## (3) 固定資產盤點。

當你的咖啡館處於正常營運狀態的時候，找一個適當的時間，做一次整合複盤吧，建立固定資產庫存表，設定每個月、每個季度盤點一次，讓所有人一起參與，按照職位進行。

固定資產是一次性投入，竣工完成之後，負責監工的夥伴會把固定資產清單移交給負責營運的夥伴。如果你是個體咖啡館經營者，那你最好也這麼做。

固定資產需要好好維護。

我們做固定資產盤點的目的是為長期營運做準備。盤點的過程中評估設備的品質如何，還能持續使用多久，出品的產品是否合格。其實說到底，盤點固定資產也是為了更好地提供品質如一的產品。

## (4) 財務方面。

如果是加盟店或者多股東店，就需要做一次財務方面的流程整理，比如門市日常採購的流程，找誰報銷，如果前期能夠整理清楚，或者開業之後再次整理一下，就會讓整個流程更順暢。

我的一個咖啡夥伴，有幸去了一家新型的咖啡公司工作。某次

見面時 —— 距他進入新公司兩個月後 —— 他跟我一通抱怨，說的大概就是自己墊付款的問題，公司流程不明確的問題，私有化太嚴重的問題。當聽到他說這些狀況時，我突然明白了，一個什麼都需要重建的公司，我們需要做的就是整理好流程，讓所有事情能夠順利進行下去，這樣才能讓所有人有精力去做別的拓展，而不至於花更多時間在內部整理上。

但內部整理是門市整理的第一步。

除了內部整理，咖啡館還需整理門市怎麼收款，用什麼系統，結束營業之後存款多少。確認財務安全是門市整理的最後一步，這是咖啡館營運的底線。

在確認財務安全的過程中，我們需要用一套流程來管理，用人去執行，這樣就不會出錯了。作為企業營運者，希望你能給下屬門市或者自己的店鋪一個透明、順暢、合理的流程，做到帳款清楚，對於營收，做到心中有數。

## (5) 第二次施工工程驗收。

在不影響正常試營運的情況下，還有一些小的施工收尾工作需要配合。這時候無論是店長還是作為老闆的你，只需要做好三件事：

一是做好時間掌控；

二是做好指派負責人跟進；

三是做好施工驗收。

第二次施工工程驗收，意味著整體的竣工，今後不用再擔心營業時間需要施工，或者結束營業之後加班來施工等問題。所以，委

派負責人跟進，這是很有必要的。

## （6）工程問題的跟進。

為什麼著重放在施工工程上？施工的問題，按理應該是放在撤場前，但是因為竣工驗收的過程中有些問題還沒有凸顯出來，一些工程問題在實際使用過程中會慢慢浮現。因為其他問題都是內部部門合作可以解決的，只有施工問題需要外部合作，盡量不要拖沓，就在協商的時間裡完成。跟進才能完成，不然就會被放在那裡，咖啡館走上正軌的時候才返回來重做，影響就大了。

我想起在外地的一個專案，在工程跟進的過程中出現的問題。

那是關於廚房防水出問題的事情。

已經在營業中的咖啡館，接到樓下商戶的投訴，說漏水，對方希望能盡快解決。當時咖啡館接到投訴，溝通的過程中看到對方發來的圖片，漏水問題的的確確出現在我們這一方，於是我們在第一時間安排了前期的施工師傅到現場去討論並安排施工時間，還指派了相應的人去跟進。施工過程很順利，樓下的商戶也大力支持，並沒有提到賠償的事情，雙方因此形成了很好的關係。

原本以為這件事就過去了，幾週之後，同樣的地方又開始漏水。因為還是原來的商戶，一切都好說話，只是希望我方盡快解決。

於是，我們只好跟公司的夥伴一起去了現場。在現場，經過詢問，我們發現：施工當天指派的負責人沒有到場，試水的過程敷衍了事。這是零容忍的事情！最後我和夥伴一起盯著現場，找來施工方，重新做了防水的維修。

這次防水維修，讓我深刻了解到負責人的重要性和準確性，當然，還了解了做防水維修的步驟。

身為老闆或者老闆指派的負責人，把竣工驗收發現的問題一件一件跟進，這是做減法。跟進完，驗收完，就從你的備忘錄中刪除吧 —— 這也是對你指派的負責人的責任心的考驗。但是完全放手的考驗，也不是一種好方式。

## (7) 輔導跟進門市建立員工檔案。

在雕刻時光公司做營運的時候，我跟著從其他咖啡館應聘進來工作的夥伴學習，有朱朱，有爾芳，有大偉哥，有老石。他們受益於在前公司的學習經驗，帶著超強的內部重建系統進來，幫我們整個內部團隊打下一個非常扎實的基礎。

不過，我一開始很反對。有一次在會議室我跟朱朱吵了起來，吵得很凶，吵完之後我們還一起工作，一起配合。後來，我逼著自己去學習，去跟進，去主動承擔。

建立員工檔案是一件很煩瑣的事情，但是也是一件可以讓員工看到自己的發展規劃的事情。如果員工在你的管轄下有成長的紀錄，有成長的途徑，他們應該不會隨便脫隊。這樣不僅僅能夠培養員工，還能發現優秀的人才。

建立好員工檔案，接下來最重要的就是跟進檔案中的員工的培訓進度，分職位考核員工，分培訓師記錄在案。

跟進門市的培訓進度，可以作為日常會議的一部分，按照培訓的步驟來進行 —— 訓練、指導、追蹤、考核，把重心放在反覆追蹤上，以期達到最佳效果。

# 10
# 幫助門市做附近市場的調查和跟進執行宣傳

　　一家傳統的咖啡館，顧客大多來自附近兩公里範圍內。

　　雕刻時光不一樣，它已經擁有大量忠實的顧客，他們會帶著朋友像打卡一樣，一家一家門市去逛，這也形成了一部分客流的基數。

　　如果你的咖啡館沒有雕刻時光這樣的客群，那你初期需要做的就是做行銷，與附近商戶聯盟合作，跟企業合作送福利，讓更多人知道有這樣一家咖啡館。你想宣傳的東西，如喝咖啡、開會、休閒、用餐、互動等，根據附近客群的需求，準確地傳遞過去。

　　咖啡館的新任店長或者老闆可能經驗不足，其實也沒有關係。只要找準方向，帶著他慢慢摸索，從最開始的帶領，一步一步執行，直到他能獨立營運。這個過程中你們一起成長，對咖啡館而言

就是最好的宣傳突破。

　　我總結過一家新店開業的活動，活動方案很簡單，大致就是每天在地鐵（捷運）口發宣傳單，這是一種很傳統的宣傳方式。該店之前做過調查研究，地鐵是附近的人出行的最主要交通工具。這些人早上搭地鐵來，傍晚乘地鐵走。團隊經過摸索後找準這個宣傳的地方，原計畫是按照小組分工的方式，每天發放固定數量的宣傳單，結果只持續了不到一週，效果可想而知。

　　有咖啡館的店長私下問過貓叔，什麼樣的推廣方式能夠立竿見影。說真的，貓叔至今沒有研究和測試出來。效果好與不好，前期調查研究很重要，持續推廣更重要。

　　我喝著美式咖啡告訴你，不推廣，肯定是一點效果都沒有。

# 11
# 做顧客意見調查

　　我們經過了將近兩個月的等待期，經過了多次溝通，親自採購、安裝，與夥伴相互打氣，花時間、花精力研發產品和進行製作培訓，並且根據前期調查研究找準方向，大力宣傳。

　　我們做這一切的最終目的是想給顧客一個可以靠窗的位置，聽聽音樂，飲一杯咖啡，再點一份簡餐，有充電的地方，有 Wi-Fi 使用，可以看看書，可以跟花藝老師學習插花，還可以靜坐等朋友過來。

　　這是我們想看到的。不過這只是一種表象，我們需要做更深層次的挖掘，我們可以跟顧客進一步交流。

　　這時候，就是一種對顧客進行調查的過程了 —— 透過簡單交流來完成，有點隨機調查研究的意思。

很多時候，我們對於調查研究都是採用一種相對正式的方式。我們可能使用一些表格來做這件事，這是在顧客不願意被打擾的情況下進行的。例如，在顧客用完餐之後，我們遞給顧客一份調查研究話題問卷，希望顧客針對他們所體驗到的店面的服務、產品、價格等進行填寫，以幫助我們改善。

當然，我們做過的調查研究也有比較有趣一點的，採用有趣而別出心裁的方式。

在最初設定調查研究問卷的時候，我們稍微動了一下心思，除了調查顧客對常規的環境、服務、產品的體驗之外，還調查顧客的小興趣，羅列即將開展的互動沙龍，讓顧客自行勾選。這裡需要注意的是，問卷上並沒有寫聯絡方式的地方，這就成了一張有問題的問卷了。想參與沙龍活動的顧客，就只能問怎麼聯絡店裡。其實這是透過顧客意見調查，招募後期互動沙龍參與者的方式之一。

綜合上面介紹的，你知道了吧，開一家咖啡館並不難。

如果是個體經營者，要開一家自己的咖啡館，按照開店流程，只需要花些精力，盡量親力親為，全環節掌控，就能打造一家屬於自己的咖啡館。

當然，如果你覺得還是沒有把握，就找一家專業的咖啡顧問公司，在你產生疑惑的時候擔任顧問角色，依舊能打造好自己的咖啡館。

中國咖啡市場越來越熱門，哪天出現超級連鎖咖啡公司指日可待。相對而言，超級連鎖咖啡公司從財力角度來講，更龐大，可以找到更多的人；從專業角度去分解，比如裝修這一塊，如果按照貓叔

第一份流水線作業的工作，建一家咖啡館的流程也可以分解為流水線作業，平面圖、效果圖、燈具圖、施工圖分別由不同的小組去完成，最後統一轉給負責營建溝通的人掌控，他們負責去銜接每一個小組並驗收。比如圍欄架有統一設計範本，執行的人只需要告訴印刷廠，印刷廠的人印刷並且安裝，內部分工也模組化，牆體、水電系統、電器設備、假天花、抽油煙機等都由不同的團隊給出標準化範本，要求按照時間來完成等等，這就變成了高速運轉開店流程了。

不過，如果你有幸成為超級連鎖咖啡公司的一員，你學習到的東西，可能只是這家公司的某個環節的標準化，其他的或許就一概不知了吧。

當然，咖啡館建設完成之後，身為經營咖啡館的人，關注營運才是未來最大的任務。怎麼才能經營一家賺錢的咖啡館？貓叔可以跟大家一起探討下去。

# 第三章
## 開一家賺錢的咖啡館

## 第三章　開一家賺錢的咖啡館

你也許在朋友圈或者現實中見過咖啡館的美好 —— 一杯咖啡，一個下午茶時間；你也許也在咖啡館裡坐過很久，看過相戀的雙方，也看過相殺的雙方。也許你看到的並不是真實的，看清現實靠的不是旁觀者的眼睛，靠的是你變成當局者。所以從咖啡館的老闆、咖啡館從業者、準投資人開始，變成咖啡館的當局者吧。本章貓叔用一些小故事，講講在咖啡館裡遇見的大管理。

我在朋友圈或者現實中見過咖啡館的美好 —— 一杯咖啡，一個下午茶時間，幾個朋友相聚，聊著開心的話題。這大概也是我們每個人都會遇到的事情。

我曾經在咖啡館裡坐過很長時間，看過相戀的雙方，也看過相殺的雙方。你也看過吧？也許你覺得它並不是真實的，但是看清現實靠的不是旁觀者的眼睛，靠的是你變成當局者。所以，從咖啡館的老闆、咖啡館從業者、準投資人開始，變成咖啡館的當局者吧。

當我們花了足夠的時間，建立了一家各方面都算令人滿意的咖啡館，接下來要面對的就是日常經營了，類似生活中該面對的柴米油鹽。所有的事情都是有趣中摻雜著抓狂，簡單中帶著一點煩瑣，無奈中帶有一些感動。

貓叔會用一些小故事來呈現營運咖啡館的這幾年學會的大管理，讓你發現咖啡館裡人、事、物之間的微妙關聯，讓你少走彎路，助你做一家自己的賺錢的咖啡館。

2015 年，貓叔把雕刻時光北航店的銷售做到成長 40% 的時候，其實更多的是在「人」身上發力，這裡的人是指夥伴和顧客。當初，貓叔帶著大家一起營造學習的氛圍，想給顧客最好的感受、最好的咖啡和最令人滿意的餐點，週末晚上，顧客還可以帶著朋友來店裡看一場老電影。

怎麼才能做好？這是擺在貓叔眼前的問題。

團隊裡有十個人，保潔阿姨、外場服務生、咖啡師、廚房大姐，每個人都有一套自己的理論，他們的理論大多來源於 —— 為自己提供便利。那麼十個人，就有十種定義了，照這樣下去，總不能

按照十種理論標準執行下去吧？

　　我只好讓大家跟著我的思路走，而我還在一點一點學習當中。不過後來呈現給夥伴和顧客的，也是我自己想要呈現的。雖然比較累，從沒什麼頭緒開始，但是我慢慢發現這是一套最基本的管理理論 ——「五感管理法」。再後來經過學習我才發現，這是人對咖啡館最基本的訴求。

　　貓叔的老上司斌哥說，人的「五感」不會騙自己。

# 1
# 了解「五感」管理法，玩轉你的咖啡館

最初我評價一家咖啡館，就是「好」與「不好」，這應該是大多數人的通病。

這好比有人請你看了一場電影或者一場話劇，末了總得評價一下，這時候你總不能敷衍了事吧。

「好」在什麼地方？「不好」又在什麼環節？

如果是一場電影，我們可能被影片的視覺效果衝擊，被故事牽引，為演員的表現折服，也可能被情節拖沓掃了興，被不合時宜的配樂排斥在外……

如果是一家咖啡館，其實也是一樣的。

坐在一家咖啡館裡，座椅舒不舒服，點餐的感受好不好，坐在角落裡是否會被人吵到，裝修風格喜不喜歡，想要上網時 Wi-Fi 是

不是能夠登入，手機沒電了有沒有電源提供，或者提供一條 USB 線，點的熱美式最後是不是上成了冰美式，甜點加熱溫度是否不合適，保潔阿姨會不會在你吃飯的時候拎著垃圾袋走過，有沒有廁所……如果你能說出這些細節，那才能讓人信服。

如何才能做到那麼仔細地評價呢？

這個問題，我們一分為二，把從業者和顧客分開來。

專業的人員，關注的問題集中在機器、豆子、水質、品質上。

非專業人員、業餘愛好者、普通顧客更在意環境、顏值、功能需求、價格，最後才是機器、豆子、水質、品質等。並不是說他們不要求這些，只是因為他們沒有相關知識去支援這些要求。

最初接手北航店的管理的時候，我的專業知識還不完備。當我要求夥伴們把北航店擁有的功能這個資訊傳達給顧客時，其實就是從一個普通顧客的角度出發，因為顧客的感受是第一位的。

這個出發點，我也是訓練了很久，訓練的過程被稱為「逛店」。

這裡的「逛店」就如女生們喜歡的逛街。但是逛街不一定要買東西，逛街不僅能帶給人愉悅的心情，還能讓人體驗一種準確收穫愉悅心情的過程。咖啡從業者們喜歡「逛店」，預示著從業餘角度轉向專業角度的過程，就需要用「逛店」來輔助，當然不一定能轉化成「專業」，只是不逛逛，怎麼知道優和異？

逛店，可以沒有路線規劃地逛，也可以沒有具體訴求地逛。一開始就只是去逛，從附近 2 公里的咖啡館開始，慢慢擴展到 3 公里、10 公里的距離，從每次總結一條認為不好的感受，到整理十幾條，當找出來的缺點越來越多的時候，改為找優點，也是從一條到十幾

條地找優點。

通常，我們聽到一個觀點或看到一個對象，首先是打從心底想要推翻它，先不管要不要將自己的理論拋出來這個舉動，至少一定會先否定它。你敢否認，自己是個例外，一開始就能接受一個觀點或一個對象嗎？

我們每個人都是從找問題開始才進步的。你要真誠點，不要否認。我是這樣的。

最初逛店的時候，一開始就是發現一個又一個問題。這些問題分不清大和小，總是會有一些。後來，我帶著夥伴們一起逛店，發現大家跟我一樣，都是先發現問題。還有，這些被發現的問題都沒有解決方式。大家都只是發現問題，並沒有想過怎麼去解決它，這是最致命的發現。

不過細細總結下來，我發現大家集中回饋的問題，恰恰是我管理的咖啡館中所缺少的優點，或者說是不如其他咖啡館的地方。一直以來，大家用排斥的心理掩蓋了其中的一些不足，而此刻頓足不前的心思展露無遺了。

如果能解決這些問題，是不是會更好？

我提出這個問題的時候，大家誤以為我要瘋了。

我只好不依不饒地繼續追問：怎麼才能解決呢？要把問題細化，一件一件來，不要所有事情都夾雜在「好」與「不好」中，要更細一點，更具體一點。

我將問題上報給了老上司之後，老上司帶著我切實逛了一次店，要求我從視覺、聽覺、嗅覺、味覺、觸覺這幾個方面，對一家

咖啡館做出評判。

雖然不太理解，但我還是照做了。我讓自己的店長記錄下她逛店的感受，具體如下。

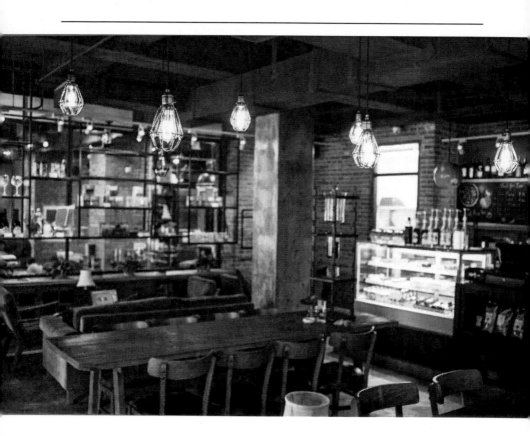

## 視覺：

這家咖啡館進門口是鐵藝門，有一種工業風的感覺，吧檯有麵

包，吧檯內的陳列很藝術。一排吧椅上都坐著人，正在跟咖啡師交流，基本無視新進來的客人。

店裡整個空間很乾淨，連插座都沒有，一目了然的冷清。客座區中間有一個搭建的獨立區域，裡面種著仙人掌。店裡的牆上貼了一些攝影照片。

## 聽覺：

說話的客人相對而言有點多，環境有點嘈雜，也許是客座之間沒有阻隔物的緣故。

## 嗅覺：

有一股濃濃的咖啡香。

## 味覺：

這家店的美式咖啡，外帶杯出品，配上一顆酥糖，很奇怪。而無冰塊的美式咖啡，酸度可以，不難喝。

## 觸覺：

座椅看起來很舒服，很乾淨，簡約，很有個性；但是坐下去整個人感覺不舒服，店裡的靠背椅在夏天不太合適。另外，靠背椅坐不了多久就讓人覺得屁股痛、腰痠，似乎給人一種感覺 —— 不希望你在店裡坐很久。

這是我做店長時第一次準確地用「五感」來分析一家咖啡館。雖然不太準確，我也不明白當時的想法，但總體來說，還是可以清楚地知道：自己正在被引導。我了解到一條很明確地評價一家咖啡館細

節的主線，那就是不主觀說「好」與「不好」，而是能夠從自己的感受出發，按照自己最低的基本需求去評判一家咖啡館的所有環節。

之後我開始用這樣的方式，去引導並且訓練自己的店長，讓他們也能夠從自己的訴求出發，按照最基本的訴求，從在店裡坐下來開始去感受自己的咖啡館到底是怎麼樣的。

之後，我也去逛了某網紅開的一家咖啡館。

在沒有去之前，我聽幾個圈內圈外朋友說起這間咖啡館，大多數是讚美體貼入微的服務，咖啡很專業。於是，趁著五一假期最後半天時間，我搭地鐵過去逛了。

**看：**

進門之前，天色變暗了，大概要下雨，我遠遠看過去，映入眼簾的是六扇玻璃窗透出來的淡黃的暖色燈光。我在心裡對自己說：那就是咖啡館了。我走近時，抬頭看到「小野咖啡」四個白色的字，忽然有一種只能用「簡潔明瞭」幾個字形容它的感覺，真是沒有多餘的裝飾。

戴眼鏡的咖啡師指引我先看菜單。拿鐵，43 元，需要等 5 分鐘。他說正在試驗並調整機器。

點完咖啡，我看了一眼室內，幾乎滿座，大概九桌。

店裡的裝潢採用的是暖色調，配上深棕色的桌椅，整體給我的感覺是：舒服。

坐下來之前，我看了一眼簡單的書架，基本是漫畫和咖啡類的圖書、雜誌，約 12 ～ 13 本。

**聽：**

音樂的聲音有點大，靠窗邊的顧客和最裡面的顧客的聲音也有點大，我坐在他們中間的位置。戴眼鏡的咖啡師撥粉很重很快，聲音有時蓋過了兩桌談事情的人的聲音。

**觸：**

深棕色的桌子有點晃動，我只好一隻腳踩在上面，怕等下咖啡端上來時灑出來。果然，咖啡被端上來的時候，桌子搖晃得厲害。不過從桌面到桌腳，乾乾淨淨。

**味：**

拉花很完美，咖啡色帶很明顯，融合在一起。一口抿下去，咖啡香氣竄進口腔，只是以我個人的感覺來衡量的話，溫度低了點。

**嗅：**

空間不大的店內，充滿了咖啡的香氣，可能與咖啡豆本身散發的味道有關，這一點很多咖啡館都做不到。我沒有看到主餐和茶點，這家店大概只提供咖啡飲品。

**經營：**

下午 3 點開始，店裡陸續進來了兩桌一個人的客人、一桌兩個人的客人，走了一桌三個人的客人。店裡只有兩位咖啡師，對於顧客沒有位子坐這件事，他們不以為意，他們認為與站在一邊是手沖咖啡臺和一邊是義式咖啡臺的吧檯相比，站臺更重要。再加上茶品比較單一，這讓本來客流就不多的咖啡店，走一桌空一桌。

## 咖啡師狀態：

從技術和待客角度講，我感受到的是他們對技術比較在意，待客慢一點。比如就近坐在吧檯的兩位客人正在談事情，請他們加一杯開水，咖啡師連吧檯都不出，反而讓客人把杯子遞給他們。但是，吧臺式服務，也不一定是不能出來替客人倒一杯水啊。

這家咖啡館屬於社區店，在社區底商，靠內側，非主道，以銷售咖啡為主，提供桌位。社區店的需求一般都會比較多，至少滿足社區族群的兩到三個需求才更為妥當，比如可以喝咖啡，可以買花，可以買麵包。當然咖啡必須更專業，但是如果咖啡館只是單純供客人喝咖啡，那麼對不喝咖啡的人就沒有什麼吸引力。此外，咖啡館還要更體貼入微地注意每一位顧客的需求，比如外面下著雨，就可以為顧客提供一杯溫水。

這個引導並且訓練的過程，其實還有一個訣竅 —— 保持相對客觀。

我們在經營自己的咖啡館時，往往不敢相信別人的咖啡館經營得如此之好，所以會帶著十八般的問題去排斥它。這樣的話，我們得到的肯定是「浪費時間」，還學習不到新的東西，也就失去了用「五感」來為自己增加專業知識的途徑。

作為個體經營者，應盡快學會習慣用「五感」來完成對一家咖啡館的點評，讓自己更加專業。

當你的夥伴們告訴你，他已經把咖啡館打理得很棒的時候，你只需要用「五感」去做最基本的評判就好了。

這樣的評判，會讓他們更信服你。

　　而你的出發點，僅僅是一名以顧客身分體驗咖啡館服務的
體驗者。

　　用「五感」體驗法，讓你的團隊跟你站在一起，玩轉你的
咖啡館。

# 2
# 今天咖啡夥伴情緒不佳怎麼辦

一些剛開始來咖啡館工作的人問我：咖啡館裡什麼人最重要？客人還是夥伴？

這是一個不太聰明的問題，當然我不會這樣告訴他們。

如果沒有客人，怎麼會有銷售？怎麼能夠養得起這家咖啡館的正常運作？

如果沒有夥伴，怎麼會有人製作客人點的產品？沒有夥伴製作產品，最後就沒有銷售，還是養不起這家咖啡館。

當有人問你咖啡館裡什麼人最重要時，你最好先別著急回答，等他們往下說。

「貓叔，如果今天咖啡夥伴情緒不佳，怎麼辦？」這也許是他們的問題。

作為店長，如果你沒有了解具體原因，沒有分情況分人去處理，就太不高明了。

在回答這個問題之前，貓叔要先確定一下：你是否有豐富的社會經驗？如果你是個處理這類問題經驗豐富的店長，那你就當成故事來看看；如果你不是，那就跟貓叔一起學習怎麼管理夥伴的小情緒吧！

情緒是多種感覺、思想和行為綜合產生的心理狀態，通常會影響人的心情。比如，有一天，你來到一家經常來的咖啡館，吧檯的咖啡師贈送了一份咖啡小餅乾給你，還誇你昨天在社群平臺轉貼的資訊很棒，你的情緒是不是一下子被帶動了？心情如何？如果換作我，我一天的好心情就會被開啟。

我們的咖啡夥伴，大都因為喜歡咖啡才來咖啡館工作，他們都希望耳濡目染地感受咖啡館的氛圍。但是同時他們的情緒也會受到別的氛圍的影響，比如早上跟女朋友分手了，或者被父母責怪怎麼存不了錢，或者一個好朋友幫別人按讚了卻沒幫他們按讚等等。

這時我們要怎麼引導他們呢？

如果夥伴表現出來的是負面情緒，那麼他們不僅無法好好工作，還會影響到別人。

你判斷出他們的情緒後，當然不能一概而論，要分人分情況進行引導。

如果這個夥伴平時表現很棒，而且是你接下來打算培養的對象，那麼你就先停下手頭的工作吧，拿出手機拍攝一下他工作時的狀態，然後快速邀請他坐下，一起喝杯咖啡聊聊。等他坐下，你可

以讓他看看現在店裡的狀態，沒有他的時候是什麼樣子的，再拿出手機讓他看看有他的時候是什麼樣子。

這時候，他的表現是怎麼樣的，你要記住了。你先不要說，而要鼓勵他控制情緒，要讓他明白：正確管理情緒才是好的狀態。每個人都有情緒不佳的時候，當他無法控制情緒時，你要引導他主動提出來。

如果這個情緒不佳的夥伴是比較豪爽的人，你最好直接跟他說，別拐彎抹角，告訴他這樣的情緒和狀態對店面的影響。這類人一點就通，來杯飲品就能明白。

如果這個情緒不佳的夥伴是相對敏感的人，請你耐心、巧妙地跟他說，他接受不了直來直去，喜歡柔中帶引導的方式。

如果你要採取極端的方式處理這樣的問題，有幾個小小的原則，以下個人建議，僅供參考，畢竟你是老闆，或者是行使老闆權利的人。

原則一：請不要在你的其他夥伴面前處理這件事。

原則二：處理之後，不要再次議論，第一時間客觀地向其他夥伴說明情況，先感謝他們在這裡工作付出的辛苦和努力。

原則三：千萬不要把你此刻的情緒展示給其他夥伴，這樣你就太把老闆這個稱謂當一回事了。每個人都會類推，如果輪到他情緒不佳以致影響工作的時候，你會怎麼對待他呢？他會覺得，你會用對待其他夥伴的態度和方式處理他。

咖啡館管理的本質核心，其實是對人員的管理，主要是對咖啡夥伴們的管理，讓咖啡夥伴們去完成我們需要完成的事情。

人是一種情緒動物。咖啡館的工作是細碎的，如果員工沒有厲害到能夠處理所有事情，就會在不經意間影響客人的體驗。

當然，我至今沒有接觸過這麼厲害的人；相反，我經常會遇到咖啡夥伴鬧脾氣的時候。我透過跟他們相處，不僅僅教會了他們有些時候怎麼去控制情緒，還跟他們培養了相互信任的感情。

如果今天咖啡館的夥伴情緒不佳，那麼這就是你了解你的咖啡夥伴的最佳時期。請相信貓叔。

# 3
# 咖啡館培訓新夥伴先從打掃廁所開始

　　日常巡店時，偶爾我會碰到新的管理組抱怨：「貓叔，現在的夥伴一屆不如一屆，新夥伴不願意被分配去打掃廁所。」

　　我就只好皺著眉頭問他們：為什麼呢？

　　他們會找出一堆理由，或者一口咬定，還是新人不行呀。

　　我是一個行動派，已經從老上司身上學會了以解決問題的方式來工作，當然會學以致用。

　　我開始觀察他們日常的值班，發現他們在面試新夥伴的時候，沒有掌握面試技巧，在沒有詢問面試夥伴各種條件的情況下，開口就直接跟跑來面試的夥伴談薪水。你猜猜看，會怎麼樣？

　　有兩種情況，第一種情況是，本來人家是向著對咖啡的熱情來的，結果你先談薪酬，話題不對，自然談不攏。第二種情況是，本

來人家是向著薪資來的，結果一開始的薪酬達不到他們能接受的程度，還是談不攏。

怎麼辦？

這年頭，這樣的面試還能成功，多半是因為喜歡咖啡，或者因為薪酬方面比較優渥，又或者是因為可以解決住宿問題，反正都比喜歡這裡要多一點，所以人家才會馬上決定要留下來工作。

我繼續觀察。

果然，面試成功直接進來工作的夥伴，雖然經過了初級培訓，但是先入為主的工作方式，基本上很難轉變過來。管理組想要留下他們，把他們打造為更好的助手，只能密集對他們進行集訓，這就得耗費大量的培訓成本，才能讓大家在一個水平線之上。

當然，這只是期望值，實際沒有這麼樂觀。

再次遇到來面試的夥伴時，我親自上陣示範，帶著管理組一起面試。

這樣的面試陣容，首先就給來參加面試的人造成了困擾，不過我有辦法解決。

為了緩解二對一或者三對一的局面，我會安排店裡的夥伴先替參加面試的人上一杯拿鐵，然後讓他先觀察一下門市的狀況。

如果是二對一或者三對一的面試陣容，那麼面試者基本上會不自覺緊張起來，這時，一杯咖啡就能緩解這些問題，同時也展現了一種友好的禮儀，讓參加面試的人感受到不一樣的面試氛圍，其實這也是貓叔想教給管理組的。不要把來面試的人僅僅當成面試的人，要把他們當成朋友去對待。

也許很多面試官對此不以為然，但我有自己的理解。

首先我們要讓面試的人對這家咖啡館產生好的印象，不管是繼續留下來工作，還是沒有留下來工作，至少他還會因為這次有好的面試體驗，繼續來這家咖啡館消費。

我開始問參加面試的人，對於咖啡館服務員的具體工作，他知道哪些？這個時候，很多人會回答：「製作咖啡。」

你沒有聽錯，大部分人就是這麼認為的。他們誤以為咖啡館的工作，就只是簡單的製作咖啡這一個環節。

這時，作為營運者的我請店長協助，把咖啡館裡需要做的工作都一一介紹給參加面試的人。如此細微的面試講解應該很少見，主要目的是讓參加面試的人一聽就懂 —— 原來，在咖啡館裡工作不僅僅是製作一杯咖啡，還有很多跟咖啡有關的事情需要做，包括清潔咖啡館的廁所。這是我跟人提起雕刻時光的故事時，除了莊總和小貓總創立咖啡館的故事之外，經常說的自己經歷過的一件有趣的事情。

我的第一任主管，在門市人手不足的情況下，帶著我把廁所澈澈底底打掃了一遍，還跪地擦乾淨。一開始，我不太理解，後來我發現這是一個很好的打造團隊信任感的方式。

你用心想啊，你把廁所交給了他，出於對他們的信任，你不用擔心顧客的孩子在廁所跌倒而去投訴。

你也不必擔心顧客會說：「你們店的廁所的味道很重，就算服務再好，我也不想再來了。」

當然，這需要帶訓人一起打掃廁所，一次就足夠，讓他們看到

你的工作狀態。僅僅是一次示範，偶爾抽查、表揚就能得到意想不到的效果。

很欣慰，跟我一起打掃過廁所的管理組，我們一起工作了至少四年。每次巡店到他們管理的店鋪，我還是很放心廁所的環境的。我常常回想起第一次接店管理的時候，也是這麼開展工作的。

潛伏在一家咖啡館的時候，做好自己改善這個問題的準備吧。這也許是你最不喜歡的地方，但你是可以改變的。

如果你是一家咖啡館的老闆，或者是管理組的一員，你也可以試試，帶著夥伴們，先把廁所打掃乾淨，繼續保持下去，就等著聽顧客的表揚。這也是一件最快幫助你的夥伴們找到成就感的事情。

# 4
# 咖啡館中的彎管理論

「貓叔呀，你們在咖啡館工作的人，真是讓人羨慕啊，每天都可以喝咖啡，還能接觸到不一樣的人。」這是我和朋友們聚會的時候，他們經常說的話。

他們說得對。做咖啡館的人，經營咖啡館的人，在咖啡館工作的人，甚至經常泡在咖啡館的人，確實可以每天喝咖啡，還能跟不同行業的人接觸。

咖啡館各職位的人，從接觸顧客的基數來說，咖啡師與外場夥伴相對多一點，廚房的夥伴們可能稍微少一點。

咖啡館的工作是重複又煩瑣的，當然也能在其中創造和享受。

過年之前，接到公司的出差安排，我被調去外地市場一段時間。對於做營運的我來說，出差是一件很正常的事情。

　　我出差的這座城市，又是一個相對陌生的城市。

　　我羅列了一下，這是我出差過的第四個相對陌生的城市，總體來說對於出差這件事，也算有點經驗了。

　　坐在出發的高鐵上，對於這次要去出差的城市，我先做了一下整理 —— 首先，多久能夠幫助咖啡館解決銷售的問題；其次，面臨的問題是這個我不那麼熟悉的城市會帶來一些陌生的關係，比如跟加盟商和門市夥伴之間如何配合？

　　剛來到這座城市，首先我發現的問題是咖啡館有異味。

　　經過追查，異味來自這家咖啡館的廁所。廁所是建在咖啡館與中式茶館之間的通道處，從洗手臺的設計到裝修風格，都是相對高級的。不過，有異味冒出來，就讓顧客對廁所的感受大打折扣了，甚至對咖啡館的體驗也打了折扣。

　　咖啡館廁所的洗手臺是每個去咖啡館的人幾乎都會使用的地方，但也是最容易讓咖啡館夥伴忽略的地方。我和小妮店長把各個通風口關上，開始檢查，希望找出濃濃的異味是從哪裡冒出來的。因為關上了各個通風口，洗手臺置於密閉的空間裡，冒出的異味很快就充滿了整個廁所。原來這才是造成咖啡館有異味的罪魁禍首。但其實這個問題已經遺留很久了，至少在貓叔來這座城市之前就出現了。

　　開會的時候，我提到了這個問題的嚴重性，希望大家集思廣益，及時加以解決。股東張姐提出把直管換成彎管，彎管能讓返回的味道受到彎彎曲曲的管道的阻擾。彎管的原理是不至於剛放水，味道就直躥上來。

改成彎管的目的是阻擾氣味。這也是一種解決方式，能治本。

咖啡館經營過程中，我們之所以面臨這樣那樣的問題而又解決不了，是因為我們缺少一個打破長期以來固守思維的方式。其實大家會認為，解決氣味有很多種方式，用芳香劑能覆蓋住也算一種。然而，這只能治標。

經營咖啡館的日常當中，我們是否也遇到這樣的事情呢？遇到問題，只是考慮治標，而不考慮治本，應該有很多吧。

張姐提出的彎管理論，在不影響使用的情況下，以彎道阻擾氣味快速流動的方式，從根本上解決問題。彎管理論是以結果為導向，大到企業，小到我們每個人，在面臨問題的時候都可以使用。我贊成張姐的建議，就帶領門市夥伴著手準備解決根本問題。

過了年之後，小妮店長找來了工人，把大致想法跟工人溝通好。施工的工人有經驗，聽完小妮店長的闡述，馬上做出了回覆，說肯定有效，於是當天把直管換成了三彎的彎管。測試了一晚，第二天開早的時候發現，異味小了很多。不注意的話，可以說根本沒有味道。於是我建議他們把彎管理論之前設定的治標的方法結合起來使用。他們磨了新鮮的咖啡粉，放在洗手臺的旁邊，讓洗手的客人聞到來自咖啡的香氣，澈底解決了咖啡館有異味的問題。

小妮店長回覆完股東之後，大家在群組裡也進行了回饋。雖然這是小問題，但是解決問題，才能展示我們要做好一件事的決心。

咖啡館的氣味，是一家咖啡館給人們留下深刻印象的組成部分之一，大多數人憧憬咖啡館，首先會想到的是咖啡的香味隔空飄來的感覺。然而，如果顧客真正去到咖啡館的時候，發現並不是這

樣，那麼在嗅覺上，他們首先就會給負評，這也就讓咖啡館錯失嗅覺行銷的機會。

牛津大學教授 Charles Spence 說過：「身為消費者，我們的大腦會掌控所有感官捕捉到的資訊，並透過這些資訊來了解世界。」

因此，在現代商業中，越來越多的企業嘗試透過神經系統科學來促進本身業務的發展。運用嗅覺的香氛行銷（sensory marketing）展現出了強大的魅力和價值，有助於企業透過香氛行銷或多感官行銷來塑造品牌。

想要正確運用基於嗅覺的香氛行銷，就應該使香味和周圍的環境相呼應，並且與人們的其他感官體驗協調一致。

研究還發現，香味最能刺激和引發人們的記憶（高達 73%）和情感，能夠有效建立品牌和顧客的情感聯繫。當顧客因感到舒適愉快而在店內停留的時候，消費的欲望就會更加強烈。曾經也有研究顯示，在散發著舒適香氣的空間內，80%的人會更有購買意願或者更喜歡某件商品，而且許多人表示願意在該商品上多花費 10%～15%的錢。

所以市場上，不僅出現了大量以氣味為導向的業態，如氣味圖書館等，而且有在現有空間裡的氣味上下工夫的企業。

咖啡館是一個集合空間，擁有大然的空間感與密閉性，只要用心去營造，就能得到意想不到的效果。

# 5
# 咖啡館是高學歷者相親聚集地

　　某次巡店，遇上難得的下雨天，我就在吧檯跟咖啡師交流。其間，店裡迎來一對高學歷相親的顧客，他們選擇坐在吧檯高腳椅的位置。

　　女生身材瘦高，眉清目秀。這個季節的雨，大概有點涼吧，女生淋著雨進入店裡，臉色發白，加上穿了白色的絨毛大衣，更顯得蒼白了點。

　　男生戴眼鏡，看起來比女生矮一點。男生先到，帶了傘來，長柄的傘，顯得很紳士的那種傘。

　　一開始，我跟咖啡師在聊最近新來的咖啡豆的口感。他們坐下，咖啡師問男生是否經常喝咖啡。因為時間有點晚了，推薦喝咖啡的話，怕影響男生的睡眠。男生他說經常半夜喝，現在做學術研

究，屬於經常熬夜的人。咖啡師看他的精神狀態，似乎也不太佳。

　　女生落座，我遞給她一張衛生紙。男生還在繼續問咖啡師喝咖啡是否影響睡眠之類的問題。咖啡師看懂了，女生是來找這個男生的。咖啡師繼續製作咖啡，沒有理會他，我也沒有理會他，他才慢慢轉向了女生。

　　他看著女生擦完頭髮。這期間，他一句話也沒有說。女生問：「你是叫 OOO 吧？」

　　男生說：「是，我是傳微信給妳的 OOO。」

　　女生問：「是你點的咖啡嗎？好香啊！」

　　咖啡師插了一句：「單品咖啡，龍果。」

　　女生說：「哦哦，我知道，我之前跟 OOO 喝過，對，他是我們公司的經理，劍橋大學畢業的。你的同學也是吧？」

　　男生說：「有一個是，不過他現在去香港了。」

　　女生喝了一口溫水，說：「香港啊，我的同學在那邊，香港中文大學……我的導師是……。」

　　咖啡沖好了，我替他們每個人倒上一杯，我就走開了。

　　他們還在繼續聊自己的同學、同事、導師等等。這是他們之間的談資，還是說他們不知道如何開始談論感情的問題，或者個人興趣愛好？

　　這個男生我認識，在 211 大學裡讀博士。我在別的店巡店時遇過，他說，家人和同學們積極替他介紹相親對象。他加了這個女生的微信，應該算是一個好的開始。

　　我見識少，沒想到高學歷的人這麼聊天。

　　祝福每一個因為咖啡遇見的朋友。

　　一項針對「顧客去咖啡館的原因」調查結果顯示，「朋友見面」這一項以超過 65% 的比例占據絕對優勢，其次是工作緣故和商務洽談，約占 50%。

　　咖啡消費的主要目的在於會友、工作和自我休閒三大塊。咖啡的消費族群以有時間、精力的白領居多，其次是工作較為輕鬆的人或自由職業者。

　　學生一直是十分有潛力的消費族群，實力也不容小覷，開展學校門市的咖啡館尤為明顯。

　　我認為高學歷者選擇在咖啡館相親，說明咖啡館已經成為高學歷族群聚集的一個地標，類似幾號樓、圖書館、幾號餐廳這樣的地標。

　　作為咖啡館的營運者或者老闆，面對學生客群，應盡量保持耐心，不要因為他們占用了大量的空間，就覺得會影響銷售，這只是暫時的。如果他們把大學期間的讀書、社團工作、戀愛等，一項一項放在咖啡館進行，那麼他們不進你的咖啡館，或進了你的咖啡館沒有產生消費，就是你的咖啡館的問題了。

# 6

# 第三佳偶遇大明星的地方 ── 咖啡館

偶遇明星藝人最好的地方，是機場。這個大家不用猜測也知道。

明星藝人經常奔波在各個城市，跑通告，參加電影發表會、音樂會，出席商家活動、旅行、約會等等，都需要從機場去到另一個城市，或另一個國家。於是，就有了專門在機場埋伏的真假「粉絲」，不辭辛勞。

偶遇明星藝人第二好的地方，是演唱會、粉絲見面會。雖然離得遠一點，但也能過足眼福。

以上地方，都沒有出現過我的影子，我所知道的這些資訊大多數是與東大橋店的一些做經紀人的客人閒聊時，聽他們說起的。我的生活範圍比較小，工作的時候在巡店，閒的時候也是在不同的咖啡館逛。

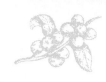
說來也怪，我好像自從進入咖啡館領域，生活裡處處有咖啡館的出現。

咖啡館被大家稱為第三好偶遇明星藝人的地方。

咖啡館，也是偶遇明星藝人、與明星藝人近距離接觸的好地方。這是由咖啡館的氛圍決定的，大家相對放鬆，你來喝咖啡，他也是來喝咖啡，或者錄製節目。

例如，家喻戶曉的暖男級演員佟大為，演過《玉觀音》、《奮鬥》、《中國合夥人》等多部影視劇，他參與的《旅伴》雜誌拍攝就是在四惠東店完成的。

又如，熱播電視劇《人民的名義》中的祁廳長的扮演者許亞軍，我們就偶遇了，被主持人李靜約去了雕刻時光咖啡館四惠東店。

隨著《琅琊榜》和《偽裝者》這兩部戲在各大衛視的熱播，王凱迎來了自己的時代，也來了四惠東店。

吳宇森導演與好友羅大佑的約會，選擇在東大橋的咖啡館裡。

有一段時間，乖乖虎蘇有朋是東大橋店的常客，經常同一時間點去，坐在固定的位置看劇本。

大家不約而同在咖啡館裡，享受不同時間帶來的不同生活。莊崧冽老師在一次內部的交流會上提出：時間是可以被分割的，就像空間一樣，可以有多個不同維度的時間的存在，這是因為不同層次的人，其擁有的內容也不一樣。

把大家帶進神祕的電影院的電影大師的作品《雕刻時光》一書的發表會上，貓叔看到了人稱「戴江湖」的戴錦華老師，以及莊崧冽老師。塔可夫斯基在《雕刻時光》裡所說的時間，不是鏡頭裡面的時間，也不是敘事自身的時間，大概是在講我們怎麼面對一個生命極端有限的人，一個生命極端有限的人怎麼面對時間這個永恆的主題。

當然，要把生意經營成文藝，融入咖啡文化，是吸引住一些擁有相關氣質的明星藝人的基本條件。

所以，真的面對明星藝人，我建議把他們當成普通人來看待。面對來喝咖啡的普通人，他在工作的時候，我們也在工作，不應去打擾；等他不工作的時候，我們可以去問是否能夠簽名拍照。但是不要私自拍照片 po 社群網站，不能給他們造成困擾，這是基本的職業素養。

## 第三章　開一家賺錢的咖啡館

據我知道的，很多時候他們是祕密地來祕密地走，或者說閃電地來閃電地走。

北京希格瑪大樓內的企業咖啡館——雕刻時光騰訊店，幾乎每天都有明星出沒。咖啡館的店長明月開玩笑說過，他都習以為常了，如今，見一個普通的咖啡愛好者反而成為他的奢望。暴風影音的馮鑫大大也偶爾會出現在北航店的戶外咖啡區，店長程勝遇見他的話，也只是微微一笑，給他送上一杯冰美式咖啡。還有《無痛之軀》的作者王曉豐導演，是一杯濃縮咖啡配一杯冰水的常客。

偶遇明星藝人，可以當成每天工作之外的驚喜，但是不要變成奢望，這樣的話，驚喜才會更持久。

身為咖啡從業者，如果你也有遇見明星藝人的期望，那就要踏實做好本職工作，明星藝人也是因為在自己的行業裡表現優秀才成為明星。試想一下，你的咖啡做不好，他喝到了，給你的評價不好，你怎麼想？所以，做好基本功，等待你的大明星藝人出現吧。

這兩年，咖啡館也成了一些明星藝人投資的熱門領域，當然這是他們的「副業」。

王菲之女竇靖童前去李亞鵬創辦的咖啡館打工的畫面被網友曝出，這家咖啡館是李亞鵬聯合 27 位女性合夥人以群眾募資方式開設的，所以也因此得名 27cafe。

有練（英文名 Sweat & Tears），是李宗盛的 Lee Guitars 和阿信的 StayReal 跨品牌合作而推出的咖啡生活館。吉他形狀的裝飾，考究舒服的空間，店內所有家具都由李宗盛親自挑選，整家店都是匠人精神的詮釋。店內的咖啡飲品也很豐富。

李宗盛寫道：

「當我們深夜對談聊聊過往事

我們都發現，其實真的沒有比別人聰明

但我們都有一個特性 ── 長時間專注於一個事情

對於熱愛的事情，我們是以一片痴心無悔來看待

我們很喜愛這種感覺，嘗試著將我們這類人命名

我們是『有練』的人。」

除了吉他，李宗盛還有屬於他的手作牛皮公事包。

李宗盛為這個包寫下的文案，讓人看了眼淚安靜地流下來。這樣的物品，這是時間的禮物。他寫道：

「我們的皮件既非用來襯托你傲人的身分，也毋須你細心打理，為它上油保養或遮陽避雨。當你流著汗在城市裡奔波，皮件也會隨著時間活出獨有的色澤和觸感，那是你一路走來的軌跡，Sweat & Tears，就是這個意思。

因為妻子謝杏芳喜歡喝咖啡，所以林丹與韓國品牌豪麗斯合作在北京打造了一家林丹店。開業當天，林丹還親自為第一位顧客沖煮了第一杯咖啡。

著名的綜藝主持人小S與謝娜合作打造的咖啡館MS Bonbon Café，北歐黑白極簡時尚風裝修，簡約中又帶著點璀璨。

StayReal只是一個單純的服裝品牌，據說阿信在和員工開會時，偶然發現許多人都有過開一間咖啡館的願望，為了滿足大家的夢想，StayReal Café便誕生了，說這是一家為夢想而生的咖

**第三章　開一家賺錢的咖啡館**

啡店也不為過。

　　繼臺北、上海之後，杭州是第三家 J（周杰倫）主題的咖啡廳，從外到內，處處可見 J 元素。三家 J 主題咖啡廳有不同的主題，杭州的是以撲克牌為主題，從你走進店內，濃濃的撲克牌裝修風格向你撲來。雖然是一家咖啡店，但是 JCafe 除了咖啡之外，一些簡餐也相當誘人。

　　無論是明星開咖啡館，還是在咖啡館偶遇明星，已經變成了可能的事實。喝一杯咖啡，還能偶遇明星，這個附加值，很值。

# 7
# 下雨天沒有客人怎麼辦

早上，還沒有出門的時候，我就聽到隔壁的人站在走廊裡大聲說話。

「下雨了，要注意保暖。」

我習慣性地拿起手機看看店長們發來的資訊，小妮在工作群組裡共用資訊說：「今天下雨，店裡會準備一些生薑茶，給來的顧客每人一杯。」

這個小小的安排，讓我感到高興。她出師了。

每個咖啡館的營運者或者老闆都希望每天一開門就客滿盈盈，唯獨僅僅是為了混工作的人，才不會在乎店裡是否有客人、銷售多少。當然這些人只占少數。

這是我在鄭州出差時遇到的事情。

　　我出差來到的鄭州店，按照地理位置來看，在相對偏遠的街道。這樣的街道，就算不是下雨天，也很少看見像十字路口那樣的人來人往。早上下雨，路上的人更是少之又少。冒著細雨到了店裡，我心裡一直想著也要感受一下雨天喝一杯生薑茶的特殊細節服務。當時咖啡館開門一個小時左右，只有三桌客人，其中一桌帶著孩子。這家店面積不小，擁有 35 張桌子，放著輕緩的音樂，剛進店就讓人感覺冷冷清清的。

　　小妮店長親自替我倒了一杯生薑茶。小妮店長是擔心的。當然，我知道接下來她可能要說什麼，大概就是之前下雨天的時候生意會比較差一點。

　　這是我出差來鄭州，第一次碰上下雨的天氣。

　　我朝客人看了看，問小妮：「這幾位都是學生嗎？」

　　「應該不是。」店長小妮很快回道。

　　「你去問問看，下雨天還能這麼一大早跑來的，一定是附近的人。」

　　這時候剛過完年，其實整體的客流量還沒有回來。我查過以往的一些資料，發現銷售跟去年過年之前相比，屬於人均消費提高但客流量下降，所以總體上看是保持了相對平衡。

　　我讓小妮店長去問顧客的目的，她應該明白我的意思。我曾經說過，傳統咖啡館的客戶大多數來源於附近住戶，這是因為消費者的習慣都是選擇附近 1.5 ～ 2 公里範圍，可以走路去，或者搭公車一站就能到。如果是有車一族，選擇的範圍可能相對遠一點。

　　我的推斷是正確的，他們都是來自附近社區，原計畫是去市區

的徒步區玩，結果下雨了，又不想在家待著，意外發現了周邊還有這麼一家咖啡館。

小妮店長跟顧客交流的時候，我觀察到，顧客的孩子總是吵鬧，經常打斷她們聊天。這是因為店裡沒有可以吸引孩子的東西。如果能夠解決孩子的問題，那對於這個媽媽而言，其實也算是解脫了。

發現了這個問題後，我馬上建議小妮店長拿一本繪本小故事書給孩子，再拿一本乾淨的塗鴉本，讓孩子自由繪畫。孩子很喜歡這些，忽然安靜下來。我們就這樣巧妙地幫助家長，暫時解脫了。

雨停了之後，孩子的父母要帶孩子走，孩子不願意走，她還在畫畫，於是他們中午就在店裡用餐了，一直到下午才走。其間，小妮店長去看了兩次孩子畫的畫，孩子的父母也好奇地看了看。最後孩子的父母守在孩子身邊，孩子跟他們講自己畫的是什麼，直到他們離開。

　　小妮店長把客人與孩子畫畫的過程拍下來，發到咖啡館專門針對單店宣傳的店長微信圈，很多客人紛紛留言按讚。最後小妮店長截圖給我，算是理解了我的意思。

　　咖啡館應該這樣經營：不管是下雨還是不下雨，客人很少的時候，要服務好顧客。如果能帶給孩子樂趣，恰好幫助逗留在咖啡館的家長，其實也是帶給了家長們樂趣。

　　所以，有些時候抓住下雨天，我們正好可以從另外一個角度，平衡客流和客人滿意度之間的關係。

　　反過來想，如果一開始小妮店長說沒有客流量時，我沒有引導她趁著沒有太多客人的情況下，做好為顧客提供101％的服務，會怎麼樣？

　　我不敢想。

　　不過，沒有想到的是，對每個來咖啡館的孩子保持特殊對待的細心服務，小妮店長堅持做下去了。

　　她應該明白了，讓孩子讀繪本和畫畫這件事，其實就是在培養顧客信任的過程。

　　自從上次週末的時間，小妮店長總結出：帶孩子來咖啡館的消費族群在慢慢增大，而且這個族群裡不管是下雨天還是晴天，都是保持穩定成長的。

　　這是我們和家長們一起創造的，讓孩子在咖啡館留下一個美好回憶。

　　在經營咖啡館的過程中，我試過很多種讓新客人成為老客人、成為老朋友的方式。不可否認，遇上下雨天，為顧客提供超值的貼心服務，也是培養周邊顧客成為老客人、老朋友的一種方式。

# 8
# 週末做活動必須注意的一二三

　　城市不同，咖啡館的受眾也不太相同，如北京和成都的咖啡館，從目前選址覆蓋率的側重點來看明顯不一樣，北京重在商務區，成都重在大型購物場所、徒步區等。由於社區化需求的增加，一些品牌開始布局社區化的建設，比如雕刻時光和星巴克。

　　住民居多的城市，會把重心放在務實的社區化服務提升方面，這也就意味著更多的城市的咖啡館是賣給「漂的」一群人。

　　務實的社區化服務，是指提供這樣幾種環境：可以供孩子玩，讓孩子感興趣又不太枯燥的環境；送孩子上學之後可以安靜看一會兒書的環境；輕辦公、約見朋友的環境；午夜下班之後，可以喝一杯原漿啤酒的環境。在這樣的環境下，人們趨於生活、商務、情感的需求可以得到釋放和滿足。

## 第三章　開一家賺錢的咖啡館

為什麼說更多的是賣給「漂的」一群人？這裡僅僅是以貓叔個人的視角來分析。

在外地工作的人，所住之處是一個相對隱蔽的空間。由於物價和薪酬的限制，大多數選擇住在離市中心比較遠的地方。這些地方配套設施會沒有那麼齊全，所以咖啡館成為他們最經常去接待朋友、臨時辦公、自我放鬆的地方。週末休息的時候，貓叔逛店時發現，不同城市的咖啡館裡，不論咖啡館面積大還是小，都會出現不同時段不同程度的滿座現象。

初涉咖啡館管理的時候，我很反感週末客流飽和的情況下，公司推過來一些活動。一開始我會反抗，其間推掉了很多活動。而工作日的時候，客流量低迷的時間，我又會想：怎麼沒有活動上門呢？我跟公司的夥伴交流想做一些活動引流，這才發現不只一家店有這種需求，事實上，幾乎每家店都有，想必很多經營咖啡館的人都遇過這樣的情況吧！

其中一個契機，就是有一年的春節之後，由於一些夥伴回家過年，家裡安排相親沒有及時回來，門市的人手一下子緊張起來。店長雖然嘴上不說，但是貓叔還是看到了。這個時候，只要有活動洽談，店長就會先承接下來。

那時候我開始思考活動需求這件事，只是後來才發現活動還是有好處的，至少根據活動的量級，不同程度地彌補了人力方面的一些不足，促進集中需求的滿足。

一是門市在有限的人力下，由服務多個不同族群的客人，變成了服務擁有一個共同需求目標的族群。

二是可以做到集中服務共同需求的目標族群，達到 80% 以上的顧客滿意度；客流飽滿、人手不足的情況下，滿意度沒辦法評估，可能有 50%，甚至更低。

三是不知道是否會遇到活動。如碰上工作日時，會建議來店客人、或者隨機路過的客人打包帶走，給他們一個滿意的折扣，同時贈送咖啡飲品券。這樣在其他工作日，或者某個隨機的日子，他們會擇機享受自己的福利，產生了一定的引導分流的作用。日常營運總結顯示，一般一週之內會來的都見效了，不來的基本上不會來。

有了資料支持之後，門市有了成功案例，經過總結分享，大家很大程度上不會排斥週末承接活動的事情。

如果你的店鋪也遇到這樣的問題，就可以從三點來判斷，週末是否承接活動。

第一點是活動是否與你的店鋪的客群性質相符合，比如你的店鋪以家庭顧客居多，那麼適合承接親子類的活動。如果你的店鋪的客群就是你承接的活動的受眾，就是雙贏的。

第二點是活動需要的時段和餐飲需求，是否滿足或者大於你預期的銷售。

第三點是活動方是否把你宣傳出去。借力宣傳也是一筆不小的無形收入。

如果滿足這三點，貓叔的建議是：你可以承接商務活動了。

# 9
# 跟帶孩子的顧客怎麼交流

　　孩子可以說是父母一生的牽絆，尤其是在孩子小的時候，父母幾乎把生活重心全部放在他身上，寸步不敢離。於是就出現了一批帶著孩子到咖啡館工作或者交流的人。

　　當然，我去過很多咖啡館，其實有不少咖啡館是不太希望客人帶孩子進來的，除了以親子互動為主，增進孩子與父母感情的社區咖啡館、親子咖啡館。

　　在我身邊，帶孩子來咖啡館的父母，其實還真不少，比如在北京的李哥，每週一天固定時間陪孩子待在咖啡館裡，他喝咖啡看書，孩子也跟著看書；鄭州的張姐，對於帶孩子來咖啡館這件事，私下對孩子提了一個小小的要求，如果孩子做到了就獎勵他來咖啡館一次，這樣的話孩子就可以吃到不常吃的義大利麵和薯條，這些是

孩子的最愛。當孩子沉浸在某種環境時，是一個自動學習的過程。

劉先生是學校的教授，每週六下午，他會先來咖啡館看一下資料，大概 6 點鐘左右，孩子被送過來，他們一起用餐。

某次，我跟他聊天，他說起這樣與孩子相處的原因。其實，他與太太離婚了，每週有一次見孩子的時間。他以前工作很忙碌，現在卻倍加珍惜。他說咖啡館是一個氣氛相對高雅的餐飲店，比起路邊攤要更有格調，他很喜歡帶孩子來這裡。

自從上次簡單閒聊過之後，我這個從業人員不禁對劉先生肅然起敬。有時候，我和團隊夥伴還反思：是不是平時做得不夠有深度？

在這個問題沒想通前，我們還是以原來的方式工作，盡量把咖啡館裡的生面孔變成熟面孔，熟面孔來了主動過去和他們聊一聊。當然，意外的收穫很多。

我們稱呼劉先生叫劉老師。

有一天，劉老師的女兒先來了，她的媽媽把她送到咖啡館門口。我跟她們打招呼，之後把孩子領進了咖啡館裡。這段時間，我在做活動企劃，忙得不可開交，一時間竟然忘記了禮拜幾，看到劉老師的女兒，才突然想起又是週六了。

劉老師還在老位置，點好了老三樣，一份黑胡椒牛肉義大利麵，一份原味鮪魚義大利麵，一份水果沙拉，然後又點了一杯柳橙汁給女兒。等待的過程，他喝了一杯美式咖啡。用餐的時間，他只喝檸檬水。

我把手裡的工作忙完，替他們加水，算是過去打個招呼。

這時候，孩子跟劉老師正在交換吃各自的義大利麵。這是他

們的樂趣。我替他們倒水的時候，孩子在喝柳橙汁，眼睛卻在看別處。放下杯子的時候，孩子問劉老師：

「爸爸，什麼是雕刻？」

我如往常一樣，坐下來聽他們聊天。

我和劉老師都朝孩子看的方向看了一下，又扭過頭望著孩子，大致明白了孩子的問題來源於咖啡館裡撐起的帳篷上面寫了「流動咖啡館」，還有「雕刻時光」四個字。

劉老師放下叉子，從手機裡翻找出來一張木湯匙的圖片。我也很好奇，想聽聽劉老師怎麼說。

劉老師擺好架勢，告訴孩子：「妳聽好了，爸爸要放大招了。」

孩子笑了。

「妳看看，這個是妳小時候用過的湯匙吧？」

孩子認真地點點頭。

「原來可不是這樣。」

「原來是什麼樣？」

「如果妳要做成一支湯匙，首先要找到一塊木頭，畫好湯匙形狀，用工具雕琢，最後打磨成型，這就是雕刻了。懂了嗎？」

孩子似懂非懂，帶著好奇的表情，又問：

「哦，時光是什麼呢？」

「時光，有時候可以說是時間，比如我們現在吃飯的時間。去年過年，妳跟爸爸媽媽一起過年，現在回想起來，那些叫過去的時光。」

我一直抑制不住想打斷劉老師的衝動。《雕刻時光》其實是一本

同名的電影著作。不過幸虧我忍住了打斷他的衝動。聽完劉老師的解釋，我覺得也很對。他對孩子說的，更符合他們的認知，孩子似乎更懂了。

「爸爸，我還想問你一個問題，賭博是什麼？」

聽到這個問題，我首先想到的是：這是從哪裡得知的資訊？如果是我，一定要追根究柢。不過，劉老師沒有這樣做。劉老師從口袋裡掏出錢包，側身在一旁，抽出一張紙幣，背過手藏在其中一隻手裡。

「女兒，妳來猜猜看，左手有錢還是右手有錢，猜對就是妳的啦，這裡的錢，妳可以買任何東西，爸爸媽媽都不管妳。」

「給我看看。」

「看可不行。」

「那我聞聞。」

「聞不出來的。如果能夠聞出來，就厲害了。很多人只會猜，猜對猜錯只有一半的機會，而很多人因為猜錯了，跳樓自殺，電視裡都演過。妳不要猜，要聽媽媽的話，努力讀書，爭取靠自己的知識換取一切。」

劉老師講了一節帶互動和演示的課，也給我上了一節怎麼跟孩子相處的課，一節怎麼想辦法既不打消孩子的積極性，又能正確引導孩子的課。

這讓我更加堅信了一點 —— 在咖啡館裡的每位客人，不僅僅是客人，還是朋友，有時候都是老師。

身為咖啡館的從業人員，不僅需要與客人保持友好的關係，而

且需要保持客觀的距離，當顧客在忙的時候，盡量不要去打擾，要留給顧客一些私人空間。

# 10
# 咖啡館宣傳裡怎麼用好按讚

　　有一天，一位店長私下問我：怎麼才能把店鋪的微信官方帳號裡吸引的 1000 多個粉絲活躍一下？我就把自己在朋友圈看到的「按讚」活動是怎麼吸引我的，告訴了這位店長。

　　「走過路過千萬不要錯過……」

　　這是穿行大街小巷時，經常聽到的「叫賣」，其實也是宣傳的一種，只是動靜比較大，非常傳統。不過現在企業都習慣了用一種比價互聯網的方式進行宣傳，於是都開始進軍手機客戶端。

　　微商做廣告宣傳，是現在微信朋友圈比較活躍的一支力量。我們的朋友圈，一度被微商的廣告覆蓋過。

　　「幫我按個讚，朋友圈第一條訊息。」

　　得到多少讚就會送東西，變成了朋友圈裡很常見的現象，於是

出現了求讚的訊息。我想問大家：你會記得求讚的活動嗎？

我總結過，自己的朋友圈好友需要按讚時，每次我都會主動去按讚，一是看到覺得很有趣，二是平時很少有交集了，可以透過按讚去增進互動性。

很有趣，這個不是每個人都能做到的，在文筆、內容、圖片等方面，都需要有過人的技術。

互動性強，這一點可以學習一下。我分析了一下幾位朋友是這麼做的：

第一位朋友，他的職業是一名自由創作攝影師，拍攝了一系列黑白照，以致敬卓別林大師。

每次他發送朋友圈的時間都很準時，早上 6 點鐘，一張圖片，配上幾句文字，規則是按讚逢 8（後來是 388 名），他私訊一張照片給中獎人。我覺得，這個活動更好的一點是互動內容很重要。重點是，拍攝技術過人，有創意。

第二位朋友，是一位女生，她定下一個按讚規則 —— 第 11 位按讚的，需要主動拍一張現在看到的場景照，直接傳給她。雖然，有些人是直接發了舊照片，但是，至少她的朋友們都很樂意。她收到照片之後，會把這些照片的故事寫出來，發送到朋友圈中。我拍的一張照片，也有幸被她抽中。

這些都是我的朋友圈裡關於使用按讚做活動的例子。這位店長聽完，大概覺得我是開玩笑的。於是，她沒有付諸行動。我卻等著她付諸行動後給我回饋效果。

有一次我巡店，她在值班，她又問我這個問題，我很驚訝，問

她：之前給過的方案，為什麼沒有行動起來？

當天，我帶著她開始進行第一次按讚活動。因為有了朋友玩的一些經驗，加上稍稍總結了一下，也設定了獎品，獎品為一杯黑咖啡，所以第一次活動，我們並沒有組織好優美的語言，直接明瞭地發表了，最後有 37 個人按讚。

第一次文案：

猜咖啡，猜中有獎。

提示：單品咖啡。

第 28 名按讚者有獎（免費咖啡，電影票，騰訊 VIP 會員卡）隨機……

快開始按讚吧！

我很快又設定了第二次活動，獎品也從一杯黑咖啡，變為免費參與一次店面舉辦的活動，如週六晚雞尾酒之夜或週日咖啡小課堂活動等。

第二次文案：

猜原料，猜中有獎。

提示：新鮮原料，蔬果汁。

第 28 名按讚者有獎。

獎品：

免費咖啡；

週六晚雞尾酒之夜雞尾酒一杯；

周日咖啡小課堂免費名額。

以上可選。

快開始按讚吧！

店長以為這樣操作就可以了，其實這才是剛開始。從活動本身的延伸來說，這是收集種子顧客的過程。

按讚中獎的客人，被悄悄做了興趣分類，比如喜歡喝黑咖啡的有多少人，喜歡參與活動的有多少人，喜歡看電影交友的有多少人等等。

這樣做的目的很明確，為後續門市活動的發表和徵集做了前期的客人摸底，做了定向邀請的準備。

有時候，門市在發表按讚活動的時候，已經把下一次的活動召集也寫在上面，同時做了互動和宣傳，偶爾會招募到幾個人。

第三次文案：

猜蛋糕名和答為什麼吃甜點會讓人感到很幸福，猜中有獎。

第 38 名按讚者有獎。

獎品：

免費一塊蛋糕；

週六晚雞尾酒之夜雞尾酒一杯；

週日咖啡小課堂免費名額。

以上可選。

快開始按讚吧！

「按讚」活動，就這樣被店長接受，並發現了原來有很好玩的地方。這時候，她們才主動要做這件事。

其實，從按讚這件事來看，我認為如果一件事只是純粹地做，而沒有後續的規劃，沒有發現其中的樂趣，是不會延續很久的，那

就不會迎來這方面的成功。

　　經營一家咖啡館也是如此，透過活動，引來了顧客追蹤，卻只是把顧客放在靜默的朋友圈，沒有考慮把顧客的需求跟實際的需求結合起來，當然最後的結果就是某一天「咖啡」需求沒有了，取消追蹤。

　　用心經營建立在「咖啡」這件事上的顧客人脈吧。

　　如果你覺得貓叔說的這些有用，請給貓叔按個讚。

# 11

# 為什麼說咖啡館兼職越多越好

民以食為天。長期以來，餐飲業作為第三產業中的主要行業之一，連鎖經營、品牌培育、技術革新、管理科學化，已經在現代餐飲的路上大步向前。現代科學技術、科學的經驗管理、現代營養理念在餐飲行業的應用越來越廣。咖啡館作為餐飲的一個細分領域，也在逐步發展。

不可否認，機遇與挑戰是並存的。我們在看到行業的發展機遇的同時，也要看到整個行業也在面臨很多的挑戰。

面對國際餐飲業的挑戰，以及企業規模化發展引發的一系列問題，我們不得不回歸到人員這個根本的問題上 —— 從業人員的綜合素養。

每年餐飲業都有幾個時段會出現人員的緊缺。具體是什麼時

段，這裡就不說了，行業內外看法不一致。如果你是消費者，你用「五感」去感知一下，更準確。

我在餐飲業裡的細分市場──咖啡行業待了六年，認識到：咖啡是餐飲業裡相對休閒的行業，屬於客人的「慢消費」，消費單價普遍不算太高，但租金和物料成本相對來說較高。很多時候，咖啡館的老闆給員工的壓力比較大，薪資卻不見漲，導致員工流動率高。當然，離職的夥伴很多，離職的原因也很多：

「沒有發展空間。」

「不喜歡被人叫服務員。」

「三個月了，還沒有過實習期，還在洗杯子。」

「想換一座城市。」

「晚班回家不安全。」

「我喜歡的女孩，被老闆娘勸退了。」

「老闆不講信用，說好的加薪，一直沒有動靜。」

但是，離職都是最終的結果。

員工離職之後，引發的問題，就是咖啡館缺人，以及店長們交流時更多的是抱怨招募困難。

一個人，如果從前一家公司離職了，再次去新的公司面試，心裡的預期就會稍微高一點，這也造成了店長們抱怨難招募的情況。

想起一個朋友說過的話，我覺得很有意思，就分享給了店長們。

朋友說，遇過另一個朋友跟他分享了一個現象，大概是指某個技術行業，新人去要先做助理，三年之後才能晉升為正式的職業行家。助理時期薪資不高，有很多人之所以願意做，是因為他們大

多時間相對自由，這個行業也賦予了他們一些真材實料的技能和人脈。他當時這麼說，我也不信。朋友問了我一句：假如，這是給張藝謀導演團隊做配音的團隊招募，你又想嘗試去做配音工作，你是不是就跟上面說的一樣，即使免費去也很樂在其中？

朋友說這些的時候，想傳達的是我們需要讓參與的人學到實質性的東西。在咖啡館裡工作，怎麼才能學到實質性的東西呢？

如果你招募不到夥伴，那麼就聽聽來面試的人是怎麼說他們的需求的。

現在的咖啡館相對年輕化，主要招募兼職。對於附近有很多學校的咖啡館而言，學生成了主要的兼職族群。他們時間自由，喜歡挑戰，他們不是為了貼補自己的生活來工作，而是為了學到一些技能。這是我和團隊夥伴們了解到的，大多數來工作的學生的訴求。

當然，店長們普遍認為，學生的時間不太好控制，而且不穩定，對於門市排班是一個大問題。這個我也認可。

但店長們可能忽略了一點，那就是當一群對咖啡有著濃烈興趣的學生來到咖啡館面試，如果他們在這裡工作，那他們的朋友肯定就會偶爾來這裡找他們，那麼，其實學生消費也是這家咖啡館銷售額的一部分。

這也是我在西式速食店吃漢堡時，發現的一個有趣現象。這些學生很年輕，很有活力，稍微鼓勵一下，就能夠充滿力量。

你們去漢堡炸雞店的時候，也注意觀察一下。

如果你能接受得了，招募兼職人員其實是為了培養咖啡受眾群這件事。

　　那麼，我們就來了解一下他們。他們希望能學到怎麼製作一杯咖啡這樣的技能，然後在朋友圈裡分享。我們需要用他們的熱情、開朗，衝擊我們門市裡常規的服務模式，形成有效的服務升級，給客人一些不一樣的感受。

　　身為咖啡館的經營者或老闆，招募兼職人員的時候，我還有兩點建議：

　　其一，你考慮學生的時間和不確定性的因素時，你會發現，這個不是你不接受學生兼職的理由。什麼才是你的理由？答案是你不想改變現狀。

　　其二，咖啡館需要學生帶來一些新的東西，你適當地少說一點，多看他們的創造，是很有趣的。

　　咖啡館招募兼職人員，還有很多好處：

　　按需配置 —— 按照咖啡館需求的人力配置，相對比較靈活。

　　節約成本 —— 可以適當把時薪定得高一點，不需要承擔住宿等費用。

　　效率最大化 —— 學生的學習能力比較突出，正確地加以引導會有不一樣的收穫。

　　人員結構年輕化 —— 學生是自帶活力的。

　　那些在咖啡館裡兼職的學生們，雖然也犯過不少錯誤，但是他們也帶給我和我營運的咖啡館很多能量和歡樂。

# 12
# 你是不是咖啡館裡的獨居族群

　　小蔡剛搬家來這邊的時候，定位為社區類型的咖啡館開了剛好一年，她趕上了當天的活動。

　　她是逛超市買日用品經過時進來坐坐。晚班的夥伴沒有等她點餐，就為她送上一杯熱牛奶。小蔡很驚訝，說自己沒有點，站起來要走。其實她只是想坐一坐。

　　晚班經理看到了，走過去跟她說明了今天的活動，早上時段會送什麼，中午時段送什麼，晚上送什麼。她才開心地笑了，繼續坐下。

　　我休班，躲在角落裡一邊看書一邊等著店面打烊慶祝一下，恰好看到了這一幕。後來我跟店長溝通，總結了一些關於我們沒有培訓好員工，沒有做到提前告知的問題。

　　再次遇見小蔡時，我跟她一起等咖啡館開門。當時比較早，她抱著一本書，也背著包。她主動跟我打招呼，聽她說完我才知道，原來我跟店長溝通的問題，店長又回饋給了她。看來，她跟店裡的夥伴已經打成一片了啊！

　　下午，跟店長溝通近期銷售狀況的間隙，店長總結了一個新詞：獨居族群。大意就是指小蔡這一類的人。

　　「有對象，沒有固定工作地點，喜歡從早到晚在咖啡館裡吃和交流，比部分店面的夥伴還要了解店裡的擺設。她工作時，不喜歡跟人交流；她不工作時，安靜地看書，偶爾參與店面活動。晚上，男朋友來了，他們一起回家。」

　　這份新鮮的資料，我很感興趣。我急忙把資訊分享給了各店的店長，迅速收到了各店的回饋，發現這類人的數量不少。於是，各店首先調整了門市的桌位，把單獨的位置留下來，藏在咖啡館的角落裡，專門給「獨居族群」，給他們辦公和獨自待著的空間。

　　「圍繞以個人為單位的消費族群，除了新興的商業模式和場景開發，也需要對消費者有更多的洞察。」

　　央視市場研究股份有限公司（CTR）的研究團隊的調查資料顯示，82.9%的中國網友有過一個人消費（如一個人吃飯、看電影、逛街或旅遊等）的經歷；從性別來看，男性較女性有更高比例有過單人消費的經歷；從不同年齡層來看，「80後」（七年級生）和「90後」（八年級生）有過單人消費經歷的比例最高，分別是86.9%和86.6%，年長或年幼者單人消費的比例則相對較小；從受教育程度來看，教育程度越高，單人消費的比例則更高，其中研究生及以上學歷比例

近九成。

　　英敏特市場研究諮詢公司生活方式高級研究分析師馬子淳指出：「如果要與消費者產生共鳴，品牌的溝通方式需要迎合單身男女的自我感知，避免使用負面的性格特點和刻板印象。」

　　如果你也需要一些自己的空間，你會選擇去什麼地方？

　　我身邊的人，大多數選擇去咖啡館，可以看書、喝咖啡，還能有個安靜空間。

　　咖啡館從家庭需求轉化為一個人的需求，其實是對消費需求有更高的要求。傳統的一人吃飽，全家不餓，慢慢可能轉化為把錢花在更有質感的東西上，不要忽略了背後的多元化。

　　這也是「一個人經濟」的崛起，在咖啡館、超商、生鮮市場等消費場所已經開始有所展現。獨居族群一般有自由的職業，有自制力，有自我追求。

　　身為咖啡館的經營者或老闆，你發現這股商機了嗎？

# 13
# 每天隨機贈送一杯咖啡的祕密

　　某天，你照常去咖啡館喝一杯咖啡，你接聽著電話走進去，還沒來得及點單，店員就在你放下電話的時候，送給你一杯咖啡。

　　為什麼？

　　因為覺得你長得很漂亮，要送你一杯咖啡。

　　因為覺得你長得很像某某明星藝人，要送你一杯咖啡。

　　因為覺得你笑得很開心，要送你一杯咖啡。

　　沒有理由，就要送你一杯咖啡。

　　也許，你懂了，他們就是想送你一杯咖啡。

　　忽然有一次，我的老上司斌哥，在一次營運會上提出這麼一個好玩的玩法 —— 送人一杯咖啡。他剛一提出來，幾乎所有人不同程度提出了一些疑慮。

其實提出疑慮的，基本上是店長們，他們心裡算著成本。哈哈，店長們有時候就是這麼可愛。

這一點，很快就被斌哥看出來了，他讓大家一個一個說，果然是這樣的。斌哥表示，不怪大家，以前免費送會員咖啡，總會有一個理由 —— 新店開業，配合某個行銷活動等等。

其中有一家店，開業半年的當天，行銷夥伴還企劃了送顧客咖啡的活動，只是又一次設定了條件。門市店長能夠理解並快速執行。

關於送顧客一杯咖啡，首先是對顧客的要求，比如顧客需要滿足什麼條件，才能獲贈一杯咖啡，這聽起來又類似獎勵。其次是對咖啡師的要求，需要咖啡師送出去一杯咖啡。

如果顧客想自己親手製作，就可以請顧客自己做，或請顧客參與某個環節的製作。可想而知，顧客會更開心。

用一杯咖啡的時間，讓咖啡師與顧客產生近距離的交流，增加咖啡師面對顧客的頻率，訓練咖啡師講解咖啡製作過程的能力，這是送咖啡給顧客的目的。貓叔能夠理解，並且執行得很好。

顧客及時的回饋意見，一定能讓咖啡館店長快速了解到今日咖啡師的狀態，這樣有助於拉近顧客與我們之間的距離。

一杯咖啡的成本是多少？市場上都有標價。

一位咖啡師跟顧客交流的機會有多少？

據我了解，無論是一家售賣精品的咖啡館，還是一家複合型的商業連鎖咖啡公司，咖啡師與顧客交流的機會其實不多。精品咖啡館的咖啡師相對而言接觸顧客的機會多一點。

每天一杯咖啡的交流時間，可以幫助咖啡師修正認知：咖啡師

不應只是停留在製作咖啡這件事情上，而還有交流這件事。讓咖啡師準確知道：以前的一杯咖啡，還需要外場夥伴端給顧客，現在顧客就在他身邊，他一定會緊張起來，變得更加有儀式感。

這就是我們想要的效果。

透過一杯咖啡，帶來顧客的超強體驗，帶來滿意度，多少成本可以換來？沒有辦法準確計算。只有這麼引導店長們，他們才會更加理解。

當然，並不僅僅如此，從參與交流的顧客中找到喜歡製作咖啡的顧客，把他們培養成咖啡小課堂的一些常客，這樣就能幫助咖啡師找到自己的精準「粉絲」，咖啡師的積極性也可以在很大程度上得到提升，製作咖啡時會更加仔細。

咖啡小課堂的講師們，其實是來自各店的咖啡師，是透過選拔、內訓、正確鼓勵、引導而培養的。這樣咖啡師和顧客就透過一杯咖啡，形成了一種有效的咖啡館場景到咖啡教室的連接。

我們把送一杯咖啡稱為「每日一咖」。咖啡師送給顧客一杯咖啡時，請旁邊的顧客或者店員拍照，分享給顧客，再請顧客分享到朋友圈，這樣顧客的朋友圈和店面的微信朋友圈、微博，每天都會晒出一張張笑臉。

當你看到這樣的照片，你會不會想去這家咖啡館碰碰運氣？說不定你就能自己製作一杯咖啡了。

身為咖啡館的經營者或老闆的你，思考一下：

顧客以什麼樣的理由選擇你的咖啡館？顧客介紹朋友去你的咖啡館的理由是什麼？

# 14
# 一家只賣陽光和咖啡的店是怎麼倒閉的

陽陽是我很早接觸的咖啡夥伴，我們的爭執起源於一家咖啡館到底是不是應該只賣咖啡，而不是簡餐、飲品、茶飲等都有。

爭辯還沒有結果的時候，陽陽主動選擇離開了一起努力過的咖啡團隊。

他是一名對咖啡很痴迷的愛好者，也是咖啡從業者。這幾年斷斷續續的，我們一直還有聯絡，我知道他不僅去了咖啡豆農場體驗，而且學習了烘焙，對於怎麼界定一杯好咖啡有了新的認知。

相對而言，陽陽成了一位客人，偶爾與咖啡館的經營者聯絡。

當一個咖啡師有了自己的想法，這是我們沒有辦法選擇的。

很多入局咖啡市場的人，對自己店鋪的最初定位就是有簡餐，以作為提升客單價的措施。當時的市場也需要有簡餐，不然就會虧

## 14 一家只賣陽光和咖啡的店是怎麼倒閉的

損，出現關乎店面生存的局面。而那些單純注重咖啡品質的咖啡館，一部分沒有辦法承受市場租金的波動，三易其主了。

堅持以咖啡產品體系的品質為核心，使顧客滿意，勇敢在這條道路上努力，質疑也會一直不斷出現。

我與陽陽再次偶遇，是他所在的轟動一時的咖啡店關門大吉時。他的老闆又做了一次有關「情懷」的宣傳，很多人為之惋惜，在朋友圈洗版，免費替他宣傳一把。

據了解，那是一家只賣咖啡和陽光的店鋪，沒有 Wi-Fi，沒有停車位，沒有糖和奶，沒有簡餐。

一家只賣陽光和咖啡的店鋪，在炎熱的夏季開業，貓叔想不到會有多少真正喜歡咖啡的人去膜拜，以及給一些中肯的建議。

不過，我巡店的時候遇到一些老客人，據他們分析，他們是不會去的。

他們的需求是用電腦，喝一杯咖啡，聊聊天，有些時候是帶孩子來坐坐，順帶給手機和自己來充電。而只賣一杯咖啡和陽光的咖啡館，顯然對於他們來說，滿足不了多種需求，於是他們覺得不太值得光顧。

陽陽總結：很多人來打卡拍照，買一杯咖啡，然後就匆匆離開，雖然評價不錯，但是一杯咖啡的利潤不高。租金不會因為老闆的情懷而降價，顧客不會因為情懷而在大熱天把自己搞得大汗淋漓，他們也不會長期待在高溫如火的屋子裡，所以從咖啡製作人員到顧客，都沒有很愛這個「定位」，只有純粹的咖啡和陽光，純粹得不那麼實際。

當然，作為同行，我很佩服他們的勇氣。

至少是在咖啡這件事上，他們做了很有噱頭的宣傳，讓更多人了解了咖啡，也許只是津津樂道的「只有咖啡和陽光」的咖啡。

他們堅持一天，就是對咖啡的一種無限普及，純粹和不純粹，都是對現有咖啡館的一種評價。

# 15
# 使用租擺綠植的「害處」

　　租房、租車、租手機、租寵物……時下，越來越多的人特別是年輕人正在成為「租一族」。中國國家資訊中心 2018 年 3 月發布的《中國共用經濟發展年度報告（2018）》顯示，2017 年中國共用經濟市場交易額約為 4 兆 9205 億元（約新臺幣 21.3 兆），比上年成長 47.2%，其中知識技能、生活服務、房屋租賃、交通出行等領域交易額成長最快。預計至 2022 年，中國共用經濟有望保持年均 30% 以上的高速成長。該報告同時指出，這些共用模式的重點不在於擁有而是使用，這表明中國的消費觀念正在發生積極變化，租賃共用成為潮流。

　　有調查研究資料也印證了這一觀點，有 73% 的使用者對租賃持開放態度，其中一、二線城市的人們更樂於接受租賃。「租一族」的

典型使用者是「95 後」（八年級後段生）族群，他們大多是學生和白領，喜歡嘗試新鮮事物。

其實「租」不是必要，「使用」才是。

這種「租」已經開始蔓延到實體經濟當中，比如咖啡館裡的租擺植物。

關於租擺這件事，從服務本質來看：租擺是一種更專業的服務，統一管理，定期維護，根據季節更換不易死掉的植物，這是我接觸到的租擺服務的內容。

從咖啡館的需求來看：咖啡館的植物，更多的是擺放在顧客手邊的咖啡桌子上，吊在窗簾桿上，或者不太起眼的角落裡，需要給顧客一種細碎的感覺。

每個人對於植物的需求不一樣，有些人喜歡小綠籬，有些人喜歡吊蘭開花，有些人喜歡百合花。

「我特別喜歡他們咖啡館的百合花。」

「下雨了，咖啡館窗邊的多肉植物，怎麼樣了？」

如果每個人都有不同的需求，那麼一家咖啡館在提供統一化的大環境、基本一致的產品品質、統一的服務的情況下，顧客怎樣才能記得住這家咖啡館呢？

畢竟統一化的東西，給人的最大感受是缺少一些特點，讓人很難有極深刻的印象，反而是不怎麼規範，有點小故事發生，每天都在變化的東西，給人一種幸福的填充感。

來咖啡館消費的顧客，如果統一是一家公司的夥伴，那麼你的咖啡館常年提供一樣的產品，不僅會使顧客出現疲憊，而且連夥

伴都會出現疲憊。久而久之，跟外面的店鋪進行對比，他們就會給出負評。

　　當然如果是一家連鎖咖啡企業，相對而言，選擇標準化更能保持統一的調性，大大減少了日常不確定性的成本。

　　如果只是一家私人店鋪，我建議不要從節省成本和精力的角度去「使用」這種統一化的「租擺」，那樣會把你的店做得中規中矩，你自己也會不喜歡了。

　　把維護綠植這件事，像一堂培訓課一樣，做得有意思一點，教給每一個夥伴，讓他們也喜歡店裡的綠植，就像喜歡製作咖啡、製作義大利麵一樣。

# 16
# 「獎勵」和「激勵」的區別

工作了四年的店長，有一天向我提出了一個有意思的問題。

他問：「貓叔，我該怎麼理解獎勵和激勵？」

這個問題很大，從他問的問題我大致能猜到，他應該是面臨瓶頸了。工作中遇到瓶頸是很正常的一件事，正常到不知道怎麼出品一杯咖啡，怎麼製作一份三明治。

店長問到獎勵和激勵，讓我想起最初參加公司內部培訓，每天我都去得最早，其中有一個夥伴幾乎每次都會遲到。就在畢業當天，他沒有遲到，培訓老師對他提出了表揚，讓所有參與培訓的人都感到驚訝。我看到這個夥伴自從被表揚了，全程笑嘻嘻的，積極鼓掌，積極發言。

畢業典禮結束之後，我不解，私下跑去問培訓講師。培訓講師

說，用「激勵」的方式去表揚一個人，對於整個團隊而言沒有損失，反而能夠激發出他積極的一面。

聽完，我明白了。如果對那個夥伴比平時早到的行為採取不理不睬的態度，那麼全程也就少了他積極鼓掌和積極發言的表現。後來，運用到實際的營運過程中，我才感受到受益匪淺。

還有一種方式，就是「獎勵」。

「獎勵」和「激勵」，到底有什麼不同？什麼時候用獎勵，什麼時候用激勵？我們先來看看它們之間的區別。

獎勵是指員工因物質而有動力來工作，物質是連接員工和獎勵的東西。

優點：快速啟動，一說獎就能動。

缺點：獎勵沒有了，還會動嗎？

激勵是精神，就像感覺、感情，例如師傅對員工或老師對學生的一句話，或一個細節，都會讓員工或學生更好地工作、學習。

優點：如果採用好的激勵方式，你就培養了一個夥伴。

缺點：激勵方式不對，就會事倍功半。

如果一個員工，本職工作是服務顧客，當她替顧客搬運行李的時候，我們就可以在全體員工面前激勵她繼續保持；當她一直為顧客做一些增值服務時，我們就可以獎勵她一個「優秀服務」的標牌。

如果這個標牌是流動標牌，我們就需要及時去發現員工在做好本職工作的同時，做了哪些及時的增值服務以增加顧客滿意度，讓大家形成主動服務的意識。

「獎勵」和「激勵」，有時候需要注意場合。

　　有些需要當著大家的面表揚的，就當著大家的面，比如培訓師用表揚的方式去激勵遲到的夥伴。有時候，激勵是可以私下進行的，比如正在培養的管理組，一直都很努力，可以私下去繼續激勵他們，而不用在開員工大會的時候說。因為，在夥伴們看來，管理組肯定是經常溝通的，就像咖啡師經常交流拉花技能一樣。單獨把激勵的話放在大會上再說一遍，大家就會覺得這是很虛假的行為，不僅得不到大家的一致認可，而且會造成不好的影響。

　　「激勵」是一種持續的行為，「獎勵」是終極的行為。作為咖啡館的營運者或老闆，在日常服務的過程中，要善用「激勵」和「獎勵」，為大家創造一個積極向上、友好合作的氛圍。

# 17
# 你是財務投資還是策略投資

開一家咖啡館，完成自己的夢想，賺大錢！

開一家咖啡館，搭建人脈資源庫，靠人脈資源庫，賺錢！

咖啡館基本上是這個樣子的，最後都會回歸到 —— 賺錢的管道上。

第一種：以咖啡館賺大錢，做夢。靠銷售一杯咖啡站住腳的店鋪，基本上都門市易主了。還有靠情懷做一家咖啡館的，最後情懷上升了，店鋪還是關了。

第二種：以咖啡館維持平衡，再以咖啡館搭建人脈資源庫，利用人脈資源庫賺錢，這個可以。什麼是人脈資源庫？簡單說就是經營者的個人偏向（簡單一點說，有一個詞語：興趣），經過累積得到了「粉絲」追捧，老闆搭建的商業模式，有更多人結帳。

　　北大「楊眾籌」做的眾籌咖啡館——1898 咖啡館，至今仍在，股東均是北大校友，或者稱為名譽校友。資源眾籌，經營才是日常之道。

　　如果你只是普通人，你說你沒有那麼強的資源，怎麼辦？別問貓叔，貓叔也沒有。

　　有一個老闆，在大學附近加盟了一家店，主要目的是服務於大學，以服務大學生和教授為主。很多人勸他，說這個位置不賺錢。

　　他很明白自己的投資，他對管理組說過，只要做到流水與支出平衡的狀態，就是最大的盈利。門市的人在營運的過程中，壓力不大，很輕鬆。反而是這種輕鬆愉快傳遞給了顧客，讓顧客有了很滿意的感受，回饋不錯，帶來更多的老師帶著不同的資源到店裡消費。

　　他個人比較擅長交流，很多客人一來二去變成了熟客、朋友，大家是哪裡人，住哪，做什麼生意，有什麼研發專案，一聊就都能搭上話，資源互相交接起來，後來就摻和進去了。我聽說，現在他參與的專案，估值都很好。

　　後來我還聽說，他的這些專案的負責人，有些還入股了咖啡館，讓咖啡館多了一些周轉資金。我也能想到，透過這些專案負責人的傳播，會有越來越多的專案進來，也許再有一個發展契機，咖啡館就能成為當地最具代表性的專案交流展示（路演）的地方，這樣絡繹不絕的人慕名而來，門市繼續保持對客服務的提升，肯定會提升銷售業績。

　　這是典型的資源眾籌，日常經營流水還是日常經營流水，兩條腿走路。

但是，如果一開始，這個老闆只是作為純財務投資，那麼接下來能想到的事情是，他會要求門市快速提升銷售額，降低門市成本，保障報酬率。

對於咖啡館經營這樣一種投資，想快速盈利不容易，那麼就會導致管理組壓力大，如果得不到很好的引導，就可能面臨人員流動大，服務和品質均下降，顧客的感受不好，也就沒有持續穩定的銷售額，更別提報酬率了。

如果咖啡館處在這個階段，貓叔個人覺得，老闆就應該重新思考，是否需要調整一下對這家店的期望，以及這家店是否有繼續經營下去的必要。

放平心態去經營，才是經營之道。

聰明的老闆懂得解決問題，他會告訴你，這樣想就是成功；高明的老闆能夠化解問題，他會告訴你，什麼才是我們可以做得到的；愚蠢的老闆，只會讓你覺得前途渺茫，薪水很低，走人為快。

咖啡館最終還是要回歸到經營這件事情上。在經營的過程中，人是最主要的，如果一味追求銷售額，而忽略了人員的培養、顧客的滿意度，那麼這樣的經營是很難成功的。

# 第三章　開一家賺錢的咖啡館

# 第四章
## 咖啡館跨界才能活

# 第四章　咖啡館跨界才能活

　　開咖啡館是一個以美好啓動，折騰完工，再痛苦思考怎麼讓咖啡館活下來的過程，也是一個活得很有趣的過程。貓叔總結得出：用跨界的手段，才會讓咖啡館更有趣，有趣了顧客才會來，咖啡館才能賺錢。

# 1

# 新時代背景下的咖啡館重新定義

早期，我接觸到雕刻時光咖啡館的時候，很單純地以為它只是提供一杯咖啡的服務，後來慢慢深入之後，才發現，其實還承載了不同的功能。

## 家：

咖啡館營造出來的氛圍，其實是有點讓人放鬆、熟悉的，又提供家人關懷一樣的服務，讓人感到沒有距離感，像家一樣親切。在咖啡館裡工作的人，可能還會把自己的感受，或歡笑與悲傷，留在咖啡館的留言牆上、燈罩上、照片牆上。

## 工作場所：

網路時代下，很多工作趨於彈性化。臨時小會議，已經不拘

泥於在固定的辦公空間開展。小團體創業,可以在咖啡館裡臨時組建團隊,短期內盤踞在咖啡館的空間裡,如早期的遊戲團隊、早期的設計娃娃團隊等。咖啡館還能為那些需要工作環境,既不想去公司,又不想在家的人,提供有服務和相對優渥、寬鬆的辦公空間,等工作結束之後,他們還可以約上家人或朋友過來,或者獨自喝一瓶啤酒。

## 休閒空間:

咖啡館裡不僅可以喝到一杯咖啡,吃到一份不錯的簡餐,而且可以窩在沙發裡看一場電影,有別於電影院的另一種獨享形式的看電影,享受咖啡館看電影的好時光。騰訊影片 2017 年度發布 slogan「不負好時光」,也是因為瞄準了咖啡館投放合作。除此之外,咖啡館的主題也有不同類型,比如鮮花主題、電影主題、音樂主題、貓咪主題,滿足不同層次的休閒需求。偶爾想看書的時候,你可以在咖啡館喝著咖啡,隨手從書架上取下一本書,看不完時放回原處,跟店員囑咐一下,明天繼續看。當然,如果你有一定的閱讀習慣的話,咖啡館就變成一家小型的圖書館了,你可以看原有的書籍,也可以自己買了書坐在裡面看,還能向老闆推薦下一期購買的書籍清單,書看完了你可以跟老闆商量置換一杯咖啡,隨便把書分享給其他人。在咖啡館,你可以在音樂、咖啡、美食、書籍當中徜徉,是一個不錯的休閒場所。

## 購物空間:

行動網路時代提供給人們太多便利,買東西可以足不出戶,任

何想買的東西不會被地區局限，只要一部手機就可以操作，唯獨不能提供的是「隨機即時消費」的快感。

　　一家咖啡館，提供的是類似「對抗手機」的服務，比如慢節奏的生活享受，你覺得在咖啡館吃到的辣醬味道不錯，用餐結束後，就可以購買一瓶。你也可以近距離感受室內植物，陪親密的人在咖啡館的角落裡購買一束鮮花，挑選喜歡的花紙包起來。坐在吧檯，如果你看到咖啡師用木柄的咖啡壺，覺得超級喜歡，一秒鐘都不想錯過它，就想擁有，你當然可以購買它。我有過這樣的購物體驗，你有過嗎？

## 社交場所：

　　有些時候，咖啡館不僅滿足在此會見朋友、面試等單純的會客功能，為了滿足顧客對咖啡甜點知識的需求，咖啡館一般還會推出手沖咖啡體驗、拉花體驗、盲測體驗、甜品體驗之類的小課程。這些小課程還包括花藝、語言、繪畫、紙藝、木工、皮具、布藝、樂器、讀書會、分享會、音樂會、酒類品鑑等等，還能更細分為親子類和非親子類。

　　當然，咖啡館還會協辦一些社會公益活動，比如自閉症心理疏導，北航研究生帶偏遠農村的孩子到咖啡館體驗，果殼網一些科普知識的講座等等。

## 體驗場所：

　　暴風魔鏡 1.0 剛推出的時候，暴風的李明帶著試驗品來找我，說想隨機邀請顧客體驗，收集回饋資訊，於是就近選在了北航店，做

## 第四章　咖啡館跨界才能活

了一波試用活動。這次體驗帶給了貓叔和團隊對於咖啡館功能的新發現。之後，團隊夥伴引入了來自北歐的聲色俱佳的 Libratone「小鳥音響」，讓顧客只是花一杯咖啡的錢，就享受了不一樣的聲音。個人有價分享的時代到來的時候，果殼公司旗下的在行 App，也在咖啡館進行了一波引流測試。有聲書到來時，咖啡館又成了最早一波的體驗場所。

　　像我這樣一直在咖啡館連續工作的人，耳濡目染，自然而然進入了學習的過程。

　　新時代背景下的咖啡館，應該被重新定義 —— 滿足於不同的人，讓人找到家的感覺，作為工作、休閒、購物、社交、體驗等場所，展現一個新的品質生活的有趣圈子。

# 2
# 咖啡館跨界的幾個方向

　　跨界，成了新時代背景下最熱門的商業模式之一。

　　在零售商業領域，在餐飲業領域，在任何有可能存在的經營業態當中，那些充滿個性、業態混合、體驗感突出的跨界複合店、跨界（「快閃」）新業態店，正逐漸成為實體餐飲與零售行業的一種流行趨勢。

　　「只是為了買衣服而買衣服」、「只是為了看電影而看電影」、「只是為了去書店而去書店」、「只是為了吃飯而吃飯」，這麼單一的消費模式，對於「80 後」、「90 後」甚至「00 後」（九年級生）新生代消費族群，已經缺乏吸引力。

　　「80 後」、「90 後」甚至「00 後」新生代消費族群，更多的是享受網路帶來的便捷，加上資本加持催化，實體餐飲和零售因此遭遇

了經營危機的衝擊，大多數沒有熬下去的店被市場淘汰，一部分店鋪開始尋求轉型。

「80 後」、「90 後」甚至「00 後」新生代消費族群，他們期望的是在購物、休閒、讀書、吃飯的同時，能夠享受到小眾化、多元化、隨時隨地的體驗。

跨界應運而生，做好了完美的銜接。跨界由消費行為的變革決定，在發展過程中出現了兩個不太相同的方向。

第一個方向：跨界開店。

第二個方向：跨界行銷。

跨界開店，還有一個名字，叫跨界複合店，有別於我們所見到的傳統的實體店。傳統的實體店僅僅是在商品元素＋零售服務元素之上，變得更加飽滿，更加能夠兼顧國內新生代消費主力軍 —— 他們追求身心的解脫，追求自由平等，尊重人文情懷，不再將全部收入花在「吃飽穿暖」上，對情感、審美、個性等精神層面產生了強烈的消費需求。跨界複合店，實現了商品的升級、多重文化的重合、服務的升級。

陳麗在「跨界行銷三原則」一文中（2011）對於跨界行銷的定義是：「跨界行銷是指根據不同行業、不同產品、不同偏好的消費者之間所擁有的共性和聯繫，把一些原本毫不相干的元素進行融合、互相滲透，進而彰顯出一種新銳的生活態度與審美方式，並贏得目標消費者的好感，使得跨界合作的品牌都能夠得到最大化的行銷。」

跨界行銷，是有別於異業合作，以借助別人之力行銷自己的一種行銷方式。很多企業與企業之間只做到了「1+1=2」，而「1+1>2」

才是跨界行銷應該做到的。

　　咖啡館的跨界行銷，這裡說的主要是跨界＋「快閃」文化。

　　「快閃」文化源於美國，「快閃店」這一概念最早也是由國外發起的。全球第一家「快閃店」誕生於 2003 年的紐約，由行銷公司 Vacant 的創始人 Russ Miller 創建，銷售限量的 Dr. Martens 鞋履，獲得了不錯的銷售量。2004 年，日本知名設計師川久保玲開設的 Comme des Garçons 讓「快閃店」快速走紅，讓「快閃店」概念變成潮流的象徵。

## 什麼是「快閃」

　　所謂「快閃」，即「快閃影片」或「快閃行動」的簡稱，是一種國際新酷、流行的嬉皮行為，也可視為一種短暫的行為藝術。「快閃行動」的召集和發起主要利用網路管道，透過發布「快閃」任務召集參與者，在指定時間、地點做相同的行為，結束後迅速離開。初期的「快閃」行動的目的純為搞笑或膜拜紀念等行為藝術，但隨著活動的熱度逐步上升，影響力迅速擴大，使得原本無組織、有紀律、只有發起者沒有組織者的活動變得越來越系統化，參與人數也隨之攀升。

## 「快閃」帶來驚喜

　　「快閃」早在 2000 年便在紐約街頭出現。當時，名為比爾的組織者召集了 400 餘人，在紐約時代廣場的玩具反斗城中朝拜一條機械恐龍，5 分鐘後眾人突然迅速離去，「快閃族」因此事件而聞名，活動模式也從紐約走向了世界各地。「快閃族」是參與「快閃」活動的

人的統稱，對於參與「快閃」活動，多數「快閃族」表示參與活動會讓自己的生活變得更有趣、更刺激。當然，當「快閃」活動被品牌商看中並藉此進行傳播時，活動便搖身變成一種輕鬆、富有創意氣息的行銷方式。於是，這種極富「態度」的行銷手段在全球呼聲高漲。

## 中國「快閃」發展

2012 年，中國的「快閃店」形式剛剛起步，直到 2016 年才迎來了首次大規模爆發。統計資料顯示，2016 年中國大大小小的「快閃店」數量多達 570 家，同比增幅達到了 72.7%。到 2018 年，二、三線城市「快閃店」的數量將擁有整個「快閃店」市場占有率的 54%～72%，「快閃活動」成為行銷的重要法寶。

「快閃店」的分布，還是比較偏向於時尚產業本就較為發達、人群本就密集的地段城市，如上海、北京、南京等。中國「快閃店」不同於國外的選址，國外選址甚至可以定在遠郊，中國多以購物中心、街鋪為主。選擇購物中心、場景中庭及廣場擁有三大優勢 —— 人流效應、宣傳覆蓋、搭建設計。成熟的購物中心有客群聚集效應，新興購物中心為了營造良好的氛圍，毋須硬裝，計劃在各地巡展的「快閃店」會將新興購物中心作為首選，與此同時也能減少很多包含時間差在內的客觀原因的發生。

「快閃」店的製造者，以奢侈品大品牌、大平臺為主，他們的「快閃店」多以品牌推廣為目標，願意投入更高的成本在裝置藝術和文案設計上。

# 3
# 咖啡館跨界的「3+3」原則

## 3 個基本原則

第一，選取品牌調性要相似，做到強強聯手。

第二，消費族群精準有效互補，達到雙雙擴大受眾的目的。

第三，善於洞悉我們的客戶，挖掘潛在客戶的喜好，再投其所好。

## 3 個關鍵原則

第一，打磨好創意。這個原則必須是第一位的，以共鳴為目標，創意的合理應用可以有效提升品牌曝光度。

第二，放大場景化，強調線上與線下的互動性，如職場脈脈奇遇咖啡館。

第三，投放要掌控好精確的節奏，最大化擴大效益。

# 4
# 咖啡館跨界中需求的確立

　　眾品牌之間競爭愈發激烈，特別是 2017 年至 2018 年間，一擁而上嘗試「快閃」的品牌越來越多，這種原本帶著特別「驚喜」的行銷模式，瞬間成為一種爭相趕時髦的「常規」套路。

　　此外，排除中國對公共場所的管控、室外基礎設施成本高昂等不同的客觀條件的限制，不少品牌和代理商想像力薄弱、缺乏創意等主觀條件，使得「快閃」行銷逐步走向常規化，變得毫無新意可言。

　　如果你不想自己的店鋪盲目跟風，就要在前期找準品牌的需求。

　　這裡以貓叔操刀過的以連接為主題的「詩歌空間展」、華錄音樂節上以博眼球「流動咖啡館」為例，進行說明。

　　「詩歌空間展」活動意在表現「用詩歌創造一個新中原，用文字

創造一種新體驗」，打破我們日常所看到的空間範疇，比如有你的房間屬於個人空間，QQ空間屬於虛擬空間，還有茶室空間、私密空間等。咖啡館屬於多元空間，不僅需要多元設計思路，從紋路、線條、材質、裁剪、配飾、擺設到收邊都整合在整體規劃設計中，用思維創造多元的體驗空間。詩歌與空間展的跨界結合，展現在咖啡館內，分為六個部分，如下面合作的策展人所詮釋的。

本次展覽的詩歌整體與玻璃、塑膠、水、空氣等透明媒介相結合，多種形式地展示詩歌。而展覽也根據徵集的詩歌的特色，再結合咖啡館內的基礎環境，分成以下幾種空間表現：

第一，「00後」如活潑、靈動的小精靈，其詩歌有趣、易懂，於是我們採用鏡面來多角度反射牆上的「00後」的詩歌，展現一種趣味性。

第二，河南大學生投稿的《詩歌選》、《元詩歌》、《鄭在讀詩》分別劃分三個區域，都與透明的窗戶、透明的隔板相結合，透過文字排版與小細節的鏡面反射增強自身的詩歌特點。

第三，精心節選詩歌中的片段放在每一個玻璃杯的杯底，透過水的放大性以及玻璃杯底的魚眼效果，讓客人在低頭品茶時猛然瞥見一句好玩的詩，久久回味。

第四，空中漂浮的詩歌。鏡面與透明板相結合，不規則地排列，一首首好詩就藏在其中。

第五，利用咖啡館原有的書架，做一個只有詩歌的「詩架」。

第六，酒是裝在瓶子裡的詩。400 個透明瓶子排列到牆上，裡面放的是詩，也是醉人的酒。

詩歌空間展最明確的需求就是「連接」，是連接咖啡館空間與大學詩人、社會詩人、文藝媒體的一個抽象媒介。

流動的咖啡館：

咖啡館開在什麼地方，是給人的最初印象，也是最集中的印象，基本上跑不出百貨店、街邊店、內部客製店、旅遊景點店這幾種類型，內部客製店又包含企業內部店、場館店、劇院店等等。

不過正因為被大家所熟悉，我們才需要以一種新的方式呈現，

讓這種呈現第一時間在大家的腦子裡形成爆破，不得不替你傳播。

我們一起來想像一下，如何才能打破我們的常規？這個命題中，很多人都是被突破者，或者是傳播者的身分。

舉個身邊的例子，我的朋友經常在公車站牌附近、地鐵附近或公司樓下，著急忙慌地買早餐放在辦公桌上，等開完晨會再吃。由於豆漿就是用寫著豆漿兩個字的紙杯裝的，外面再套上透明的塑膠袋，因此好長一段時間，我們遠遠一看就明白了，又是豆漿和小籠包。

突然有一天，她拎著一個紙袋來上班。我們大家對紙袋很好奇，蜂擁而上，發現不僅是紙袋，還是一個裝著包子和豆漿的紙袋，我們對這家店產生了好奇心。第二天，我們有幾個朋友也帶著這樣的早餐來上班了。

再過了幾天，有一天我們要連軸轉地開會，大家都沒有時間思考吃什麼的時候，老闆請人把早餐店開到了辦公室，整整一週，就在休息區，穿著工裝的兩個年輕人為我們發包子和豆漿等，而包裝就是我們公司自己的 logo。對於這樣的事情，我們之前沒有遇到過，覺得很新奇，紛紛拿出手機拍照放社群網站，好像我們自己開了一家早餐店似的，大家馬上羨慕得炸開了鍋。

這是把早餐店從原來的街邊搬到了公司，算是場景的一種變化造成的新鮮感。

如果是一家咖啡館，我們怎麼讓它流動起來？

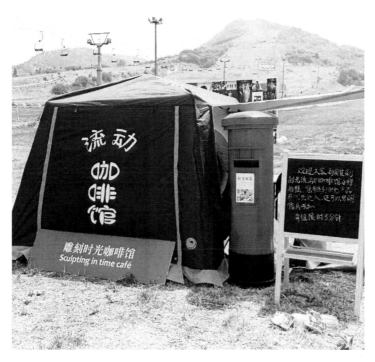

　　曾經我們的團隊做過一個案例,讓「咖啡館」在音樂節上流動,當然,不是很財大氣粗地在只有演出性質的現場,短時間內實打實地搭建一家咖啡館出來,而是簡單設計後搭上展板,就像一家簡易的咖啡館,可以喝到咖啡。這在音樂節上,如果設計出色,基本上就是亮點,但是還不足以稱之為最佳表現。

　　帳篷,從功能性上講,它是撐在地上遮蔽風雨陽光並供臨時居住的棚子,多用帆布做成,連同支撐用的東西,可隨時拆下轉移;從精神領域上講,帳篷可以帶給人對自然的獵奇和行程的憧憬。

　　如果把一家咖啡館的細節，畫在帳篷上面（在華錄平谷音樂節上做過這個案例），就是一家微型咖啡館的樣子。如果把體驗戶外場景的帳篷，移動到全國各地的咖啡館內，對顧客來說可以說是一個神祕的空間，會讓你的顧客為之瘋狂地體驗。這樣就會在你顧客的朋友圈流行起來，也一種流動的廣告宣傳。

　　這個案例我們在鄭州的咖啡館呈現了，同時也在豆瓣上線，基本上每天都有人預約體驗，現場拍照，分享到社群網站，留下美好。

　　美國作家曾做過一個形象的比喻：「快閃店」就像是實體的網頁彈出式窗口。

　　品牌需求要簡單、準確、能快速落實，這樣才能在這場行銷戰中取得更好的效果。不然很容易落入俗套，出力了還不討好。

　　在極短的時間內找到並且命中目標使用者，這是跨界「快閃店」的首要目標。

# 5
# 咖啡館跨界中執行的幾個盲點

跨界是品牌與品牌的合作，但並不是越多越好。

跨界並不是簡單的物料拼湊，就能出現效果。

跨界不是指派，不是要求，就能落實好。

跨界的目的，首要的不是完成當日銷售，而是成本控制。

「親力親為＋專業」恐怕才是跨界的唯一救命稻草。將跨界與「快閃」相結合，在擴展品牌緯度、提升品牌文化氣質的同時，也可以賺足話題和關注度。

職場脈脈與雕刻時光咖啡館聯合推出奇遇咖啡館的時候，我和長弘線上溝通與交接妥當後，轉到線下門市的執行層面，一開始出現了短暫的不適。這種不適，我總結了一下，主要還是「非親力親為」地追蹤導致的。不過還好，發現得很及時，我們才在第一時間進

行了親力親為的追蹤，直至最後圓滿結束，取得不錯的效果。

　　跨界行銷，更應該注重實際投入成本的掌控。

# 6

# 咖啡館跨界案例和幾個細節

對於大多數人來說，買名牌包這件事情不會經常有，喝杯咖啡、吃塊甜點可以經常有。當品牌拉近了與消費者的距離時，消費者會更願意走進店裡，喝咖啡之餘，順便逛逛，可能還買到了東西。

今天，貓叔為大家整理了時尚大牌跨界咖啡館的營運案例。它們是如何透過無處不在的 logo，從牆壁的設計，到蛋糕餐盤甚至是咖啡本身，讓消費者不知不覺就沉浸到品牌的氛圍中，潛移默化攻占消費者的心的呢？

評價跨界「快閃店」好壞的標準很多，但最經得起推敲的，是在多大程度上達成了首要目標 —— 在極短的時間內找到並且命中目標客群。

跨界「快閃店」也可能因為其設計新穎、體驗性強、互動性強等

特點，成為「快閃」領域值得學習和借鑑的榜樣。

## 第一類：跨界複合業態店

　　跨界複合業態店，又可以分為三種，包含多業態疊加的集合店、主題店、主題 IP 線下體驗店。

　　2009 年，麥當勞將「麥咖啡」這一咖啡業務品牌引入中國市場，借助與麥當勞門市緊密結合的優勢，成為麥當勞在中國的業績新成長點。

　　2014 年 10 月，鉑濤集團推出首個連鎖咖啡品牌 —— MORA COFFEE（穆拉咖啡）。與普遍的咖啡館不同，MORA COFFEE 的營運模式是「嵌入式咖啡店」，瞄準了商業樓宇、飯店、學校、醫院等大廳閒置空間，為消費者提供便利的品質生活體驗。

　　百勝旗下兩個品牌發力。2015 年，肯德基決定要大張旗鼓涉足咖啡領域，將其現磨咖啡價格定在 10 元起（約新臺幣 43 元）。這樣的價格剛好避開了現磨咖啡市場主要競爭對手麥當勞以及星巴克。必勝客在香港開啟一家全新咖啡館式的概念店 Pizza Hut Super Delco，整體走的是輕鬆、休閒的精緻路線。對必勝客來說，賣咖啡可能不會是最重要的部分，但透過賣咖啡的形式來轉變品牌形象，或許是一種思考。連鎖餐飲切入咖啡市場，可以延長餐廳有效經營時間，透過提供豐富的產品擴大營收。

　　深圳萬象天地引進了華南首家 SPARKO 店，該店彙集了零售（女裝、針織、配飾、眼鏡、生活用品）、花店、咖啡店、照相館、畫室等五大業態共 13 個品牌，以零售為主，綜合性很強，然而實際

效果卻不盡如人意，人流稀少。

　　蘇州誠品書店就是以「淨探聚」為定位，以「人文閱讀、創意探索的美學生活博物館」為概念，將文創、家居、音樂、餐飲、展演等業態結合起來。誠品書店在如何傳遞這種定位方面下足了工夫，例如店內展銷具有設計感和儀式感的產品，示範有品味的菁英人士應該如何有質感地生活；例如地下一樓的「誠品生活採集 × 蘇州」的特色空間，匯聚了蘇州優秀的傳統工藝，將蘇繡、蘇扇、核雕、木刻年畫、緙絲等獨特工藝展現給顧客，展現了藝術的美；例如裝潢設計上大量使用原木材料，配以明亮的燈光，營造出一種溫馨、幽雅、舒適的氛圍，展示了生活空間的美……誠品書店透過各方面的細節疊加實現了這種定位。

　　1993 年成立於西安的西西弗書店，透過打造咖啡與書店聯合模式，截至 2018 年 10 月 15 日，已發展為擁有 100 家門市，100 萬名活躍會員的連鎖文化企業，目前已經覆蓋了大部分省會城市跟中國的重要城市。銷售書本與銷售咖啡並不矛盾。

　　MUJI 無印良品將自己的品牌理念延展至咖啡館領域，2017 年在中國開了一家咖啡館，將茶飲與咖啡以及簡餐作為咖啡館的主要內容，展示給消費者。這是無印良品對生活的一次探索與嘗試，不僅保留了無印良品一貫的日式簡約風格，更邀請日本設計大師原研哉操刀整體店面設計。

　　IKEA 宜家家居在中國把餐飲的跨界做成了商業模式的一部分，咖啡是其中一個部分。IKEA 大部分選址在距離市中心相對偏遠的地區，吸引的消費者目標性很強，並且都做好了「耗時長」的心理準

備。IKEA 放大消費者需求，讓用餐成為一個無彈性需求（inelastic demand）。不過，這恰恰是 IKEA 做得巧妙之處，把這種無彈性需求放大，甚至形成一種壁壘，這樣跨界咖啡才成了不是那麼違和的事情。

上海的愛馬仕之家也提供付費的香檳以及咖啡甜點，只是沒有用特別明顯的店鋪形式。

全球最大的 Innisfree（悅詩風吟）旗艦店，位於成都，店內一共有兩層，一層是化妝品和護膚品區，二樓是咖啡甜品區。通透的落地玻璃窗、原木色的桌椅配上品牌標誌性裝飾 —— 綠色植物牆，讓人眼前一亮。

2015 年，著名社交平臺 LINE 借助旗下布朗熊、可妮兔等卡通形象的超高人氣，也將 LINE FRIENDS CAFÉ & STORE 開至上海，與熊本熊主題咖啡館類似，LINE FRIENDS CAFÉ & STORE 的主要經營內容也是咖啡、甜品以及 LINE 旗下卡通周邊商品，到 2018 年在上海已擁有兩家門市。更早的還有以著名卡通形象 Hello Kitty 為主打的主題餐廳以及眾多擁有龐大追隨者的動漫形象跨入餐飲領域，都在業界掀起一陣熱潮。

2016 年 9 月，以星座文化起家，粉絲總數超過 3000 萬人的同道大叔打造的第一家網紅線下實體店「同道咖啡館」在上海的正太廣場開業，同時搭配「時尚高顏值輕餐飲＋玩趣的空間風格＋讓人忍不住剁手的周邊產品購物區＋大叔領銜一眾大 V ＋每日店長」的服務。

2017 年 1 月 1 日，中國首家以美影廠經典 IP 題材為主題的咖啡館 MEIN FRIEDNS COFFEE AND STORE 在上海正式開業。這

家位於上海大悅城五樓的主題咖啡館占地數百平方公尺，擁有吧檯區、產品售展區、文化體驗區三大營業區域。

　　2017 年 5 月，以繪本起家的中國知名卡通形象「阿狸」主題咖啡館也在北京中關村食寶街開業。「我們不擅長咖啡，但會找擅長的人來合作。」以咖啡的供應鏈為例，阿狸與紐西蘭最大的連鎖咖啡品牌 Esquires 進行合作。阿狸背後的營運者，夢之城執行長于仁國表示，早在五六年前他就開始考察臺北「芭比餐廳」，籌劃創建咖啡館的事宜。但怎麼去創造好的消費體驗，讓粉絲願意過來，他認為，不是將一個咖啡館簡單進行 IP 包裝就可以的。咖啡館開業後，于仁國也經常在這裡與合作夥伴見面或觀察消費者對阿狸咖啡館的態度，他笑稱：「除了自己，沒人會來阿狸咖啡館辦公。」

　　2017 年，地鐵創意 IP「阿紫」主題咖啡廳誕生了，位於南京 T80 園區的 7 棟，屬於華澤傳媒公司，但它也對外開放。設計師朱文林（GMD 國際設計首席設計師）表示，在辦公處植入咖啡廳，打開原有的封閉空間，為了讓員工可以在咖啡廳裡工作，也可以在露臺工作，不用像普通辦公場所一樣刻板束縛。

　　2018 年 8 月 11 日，雕刻時光與中國商飛 - 翼客空間合作的全生態航空體驗主題咖啡館正式對外營業，這是雕刻時光對外宣傳的第一家主題店。從進門的飛機頭端開始慢慢有點感覺，設計師把轉角的樓梯換成了銀色板鋪設，小心構建出來類似登機通道，通道與二層粉色通道銜接，意在提醒乘客進機艙了，這時一臺衝擊人眼球的飛機殘骸占滿了整個牆角，座位上方備有救生圈，燈、書架等設計使用的也是飛機模型。置身於這樣的環境中，喝一杯咖啡，點一份

專為頭等艙設定的餐點，無處不在向客人科普航空文化知識。

## 第二類：跨界行銷「快閃店」

2017 年 4 月，香奈兒「快閃」咖啡店上海 Chanel Coco Café，設有吧檯、卡座，擺放咖啡杯和甜點，店鋪整體裝飾充滿了粉嫩的少女情懷，還設有互動裝置，可以讓使用者隨意拍照並現場製作成動畫。店裡的「Juice Bar」是賣香水的，「Bubble Bar」是做護理的，模樣可人的糖果點心都是用唇膏等美妝產品偽裝的。香奈兒「快閃店」只營業了 12 天就「閃」了。

2017 年 5 月，雅詩蘭黛集團旗下的彩妝品牌 BOBBI BROWN「快閃」店取名為「膠囊氣墊咖啡館」，選址在上海市人民廣場商圈的來福士廣場。開業期間，顧客不僅能喝到「黑科技」3D 列印拉花奶泡咖啡，還可以享受專業級的美妝諮詢和 BOBBI BROWN 一整排的明星產品。3D 列印咖啡機結合 3D 列印技術和噴墨技術，能列印出顧客喜歡的圖案，甚至能列印照片、大頭照。咖啡館提供四款咖啡，分別對應四種彩妝服務：氣墊底妝、口紅、黑眼圈和夏季輕妝。這家「快閃」店營業了七天。

2017 年 8 月，為配合網路劇宣傳《鬼吹燈之黃皮子墳》，Costa 在三里屯開了一家限時主題「快閃」店，主打古墓風格。

2017 年 9 月，雀巢咖啡聯手全新形象代言人 —— 人氣偶像李易峰，在北京潮流中心三里屯太古里，重磅推出了在中國的第一間「快閃」咖啡館 —— 雀巢咖啡感 CAFE。這家咖啡館正是以「感覺」為切入點，希望所有來到咖啡館的人，找到自己內心最渴望的感覺，

或是找回曾經失去的那些感覺，如自我感、安全感、新鮮感、歸屬感，以及成就感。這家店營業了僅僅七天。

2017 年 11 月，職場脈脈挑選了高消費族群最常去的五道口，與雕刻時光咖啡館聯名推出職場奇遇記，製造了一個奇遇場景，與此同時，製作了五款不同職位的奇遇咖啡，將咖啡館打造成不同職位的辦公區，為使用者營造充分的沉浸式體驗。顧客透過暖心揪心的故事，奇遇了另一種職場人生，同時業配的脈脈故事，讓顧客真實感受了一把脈脈。這家店營業了七天。

什麼樣的「快閃」才能夠跟消費者產生共鳴？以咖啡館為主導做的「快閃店」，與品牌聯合咖啡館做的「快閃店」，訴求的共同點，還是要在「共鳴」上呈現。

「快閃」是品牌線上下和消費者建立聯繫的最有效手段之一。

近兩年，咖啡館線上發展得越來越規模化，投入成本相對也越來越高，並且流量呈現觸頂狀態，與線下咖啡館結合起來，更有利於實現導流和提升互動黏度。

咖啡館跨界行銷，與咖啡館本身具備可塑造性有關。

作為舶來品，咖啡也很早就被賦予了浪漫主義色彩，嫁接會帶來新的成長。同時由於中國消費者的消費習慣依然沒有成型，消費者數量呈逐步上升趨勢，「咖啡＋」消費市場還有很大的空間。

而營運一家成功的咖啡館，營運者會努力讓四個制勝法寶並駕齊驅：產品、服務、管理、行銷。

做好咖啡館跨界行銷，可以為咖啡領域爭取更多的機遇。

 第四章　咖啡館跨界才能活

# 第五章
## 讓企業咖啡館回歸員工幸福感的創造區

# 第五章　讓企業咖啡館回歸員工幸福感的創造區

　　貓叔領銜進駐了騰訊北京希格瑪大廈的咖啡館，預示著雕刻時光走進企業，走在行業前面，把咖啡館開在了喝咖啡最密集的人身邊。貓叔以騰訊公司內部咖啡館的運作模式分解為例，講講咖啡細分市場之戰中企業咖啡館的位置。

　　貓叔給一些一邊上班一邊想開咖啡館的人，一些已經開了咖啡館的人，和一些想有咖啡館氛圍的公司，提供一些有趣的資訊 —— 重新定義一下咖啡館。這裡主要是指企業咖啡館，不只是喝一杯咖啡，還有很多有趣的「功能」，等待被發現和創造。

　　怎麼理解咖啡館本身的功能？怎樣挖掘企業對咖啡館的需求？為什麼說幸福感是企業咖啡館最有必要營造的？如何打造一家企業咖啡館的獨立營運模式？這些問題，貓叔將以騰訊北京內部的咖啡館為例，在本章為大家一一解答。

# 1
# 企業咖啡館普遍現狀

　　曾經有人做過一些調查研究，問一些互聯網公司的員工，你們有咖啡館嗎？幾乎很多人回答：沒有。

　　或者他們會說這樣的資訊：

A. 我們公司有一臺膠囊咖啡機，我們老闆很喜歡喝。

B. 我們公司有一個 3 坪的吧檯，提供粉泡果汁和三合一的袋裝咖啡。

C. 我們有一間可以供休息、提供食品加熱的 9 坪左右的自助茶水間，提供開水，有紅茶、綠茶，有阿姨負責打掃，偶爾會為我們切一盤水果。

D. 我們只有 3 坪的「一鍵式咖啡」吧檯，每天下午 2 點後可以使用。

　　E. 我們老闆有一間茶室，平時他不用的時候，我們可以用。

　　他們所說的這些僅僅是企業範疇的一項，稱為「企業咖啡」服務，並不是企業咖啡館。接下來，貓叔會帶大家一起看看企業咖啡館是什麼樣子的，以及企業咖啡館應該擁有什麼樣的功能和定位。

# 2
# 企業咖啡館的定義

日常生活中，我們繞不開「吃什麼」這個話題，於是就有了各類餐飲的存在，咖啡館就是眾多餐飲服務中的一項，企業咖啡館是咖啡館細分的一個分支。

企業咖啡館應當滿足企業的三種需求：商務名片的需求，商務交接場地的需求，企業員工的生活和精神需求。

企業咖啡館，顧名思義，開在企業內部，專供企業內部使用的商務、休閒、餐飲為一體的空間，也可以稱為企業的「另一個外場」、「新名片」。

我們來分析一下，之前針對「企業咖啡」服務的一些誤解。

**A. 我們公司有一臺膠囊咖啡機，我們老闆很喜歡喝。**

A 公司僅僅是滿足了喝咖啡的需求，準確來說是老闆的需求，

不能算是咖啡館。操作簡便的膠囊機器，25秒鐘即可製作成一杯Espresso。這樣的咖啡並不見得適合每個人的口味。如果需要製作成義式咖啡，掌握不好量，就會變成咖啡牛奶混合飲料，至於好不好喝，自己入口就能感受一二。

A公司滿足了「喝咖啡」的餐飲需求，卻沒有滿足商務和休閒的需求。

**B. 我們公司有一個3坪的吧檯，提供粉泡果汁和三合一的袋裝咖啡。**

咖啡在中國一、二線城市流行起來，這些城市中的互聯網公司，員工數量達到一定的規模的話，公司基本上會把某個角落弄成吧檯，請一些公司承包服務，提供一些粉泡果汁和三合一袋裝咖啡，供員工免費使用。其中一部分公司，會擺放幾張桌子，或者幾把高腳椅，形成員工吧檯，多數是為了滿足員工自己喝的需求的吧檯形式；面對商務需求時，基本上很難拿得出手，處於將就一下還不如遞上一瓶礦泉水的尷尬局面。

B公司滿足了「喝咖啡」的餐飲需求、局部休閒需求，滿足了普通商務需求，卻無法滿足高級商務需求。

**C. 我們有一間可以供休息、提供食品加熱的9坪左右的自助茶水間，提供開水，有紅茶、綠茶，有阿姨負責打掃，偶爾會為我們切一盤水果。**

我去過一家互聯網金融企業參觀，發現進門需要刷卡，刷卡進入之後是一個大大的吧檯，各種列印設備、試算表資料夾一應俱全。斜對面有一個空置的房間關著門，總經理介紹說那是公司特意

為員工騰出來的茶水間，讓員工可以自己熱飯，沖泡咖啡，沖泡紅茶綠茶，有專人打掃，天氣炎熱時還打算為員工提供各種水果。

總經理打算邀請我進去參觀一下的時候，我拒絕了，說要不去參觀一下他的辦公室。對於眼前這個一目了然的員工茶水間，其實看一眼就看全了。

當我進到他的辦公室時，發現了一個大大的茶臺，茶臺後面是一個恆溫透明冰櫃，裡面是高級茶葉。跟剛才的員工茶水間一對比，我大致就明白了剛才外場女孩皺眉的原因。

的的確確，剛才沒有參觀的地方，就是一個普通的員工使用的茶水間，裝水喝水，熱飯，或者外場員工累了進去休息，不具備接待商務夥伴的基本條件。

C 公司滿足了休閒的需求，其他都沒有滿足，需要員工自己創造。

### D. 我們只有 3 坪的「一鍵式咖啡」吧檯，每天下午 2 點後可以使用。

這個資訊來自一家上市公司，員工每天加班加點是正常的，咖啡被他們稱為「續命」的良藥。「一鍵式的咖啡」設備，他們使用了一年，每次都會排隊。被限制在兩點後使用，有點不太合理，所以他們上午的時候會自己帶一杯咖啡來，下午再排隊接一杯。當有客戶來的時候，他們只能提供礦泉水給對方，預訂會議室的時候，礦泉水可以提前跟祕書申請關照一下。他們很希望能夠讓客戶挑選，是來一杯咖啡，還是喝水。

D 公司滿足了餐飲需求和局部的商務需求，無法滿足休閒需求。

**E. 我們老闆有一間茶室，平時他不用的時候，我們可以用。**

我沒有去過 E 這家公司，就我自己和身邊的夥伴而言，我們一般不會隨意進出老闆的辦公室。

一般的老闆也不太允許員工隨意進出自己的辦公室，這不僅僅是面子問題，也是規矩問題。很少有人能做到像暴風影音的馮總那樣，把面朝西山的辦公室布置得簡簡單單，倒是很樂意叫上一些夥伴喝茶、研究咖啡。雖然我沒有去過，但是聽暴風影音內部的員工說，這樣的企業文化很好，畢竟是少數派。

企業沒有準備「新名片」給員工，也就不能怪員工接待客戶的時候拿不出手，更別說讓員工很有底氣地與客戶交流了。

E 公司滿足了局部商務需求，無法滿足休閒需求，以及「喝咖啡」的餐飲需求。

企業咖啡館到底可以提供什麼功能？或者說，我們應該要求企業咖啡館滿足我們什麼需求？這裡的需求，僅僅是滿足於初級需求，還是高級需求？

初級需求僅僅是指餐飲需求、休閒需求、商務需求。那麼，隱藏起來的高級需求是什麼？如果沒有高級需求的支持，那麼初級需求是否太平凡，又顯得不成系統？

關於企業咖啡館的需求問題，開始引起一、二線城市越來越多的企業高管的重視。

從他們本身出發，他們平時的習慣是早上喝咖啡，下午喝咖啡，商務約談喝咖啡。

很多時候，他們把更多的部門小會議，放在咖啡館的包廂裡或

者大桌子區域舉行，從公司擁擠的會議室掙脫出來，聽著音樂，喝著咖啡，換換腦袋，換換空氣，換換環境，把一整天的會議議程以一種全新的形式輕鬆解決，效率更高，效果更好。

還有一些重要的會議，在訂不到公司有限的會議室空間，也擔心會議內容的保密性問題的情況下，怎麼辦？

騰訊北京在自己的大廈裡開了自己的形象店，除銷售公仔 QQ 禮品之外，還有一個空間用於替員工辦部門活動，或者用於福利組在節假日舉行活動，邀請大樓內的員工參加。咖啡只是其中一項，後來公司發現需求越來越大，開始尋求與更專業的咖啡館合作，於是我作為交接人，在競標中脫穎而出，承接了騰訊影片大樓內的咖啡館專案，這也是我接觸企業咖啡館的第一步，也就是我常常提起的騰訊店。

騰訊店總體面積比較大，開業之後，分割成了幾個小區域，計劃讓騰訊員工開會使用，這個計畫很快就實現了，每天上午 10 點開始，到下午 5 點，騰訊員工幾乎輪班次地把咖啡館坐滿。

騰訊店的店面營運一直由我來負責，從日常經營收集的資料來看，騰訊影片大樓內無論大小型的節目、前期或中期企劃會、影片業務、電影業務、員工福利等都放在了店裡某個區域舉行，每次都會持續半天或者一整天。

其實，類似這樣頻繁的會議，對於他們來說，不太方便去外面隨便找一家咖啡館進行，主要是保密性不好，還浪費時間成本。

我認為，企業咖啡館需要滿足隨時分割性、保密性、餐飲服務性的需求。

# 3
# 企業咖啡館的目標

初次接觸企業的時候，企業的要求一般較為明確，基本就是這
幾個需求：

A. 讓員工有一個喝咖啡的地方。

B. 讓員工有一個咖啡館氛圍的空間。

C. 讓員工跟合作夥伴介紹的時候，可以說「這是我們公司的
咖啡館」。

企業咖啡館存在於企業裡面，首先需要解決企業「新名片」的展
示需求，讓員工在商務談判過程中，遞給對方自己的新名片 —— 專
屬咖啡，再進行談判。

一杯滿足作為企業名片的需求、滿足員工開展商務活動的需
求、滿足員工自己的需求的咖啡，才能稱為「專屬」咖啡。

　　我接到過一次活動，活動方的需求是，一個部門季度會議，想要把部門的口號印在咖啡杯上，把某個字在咖啡奶泡上呈現，給員工打氣鼓勵，問我能不能實現。其實是可以實現的，只是時間有點趕，我和團隊夥伴思考之後，斷然拒絕了。這裡是斷然，不是委婉，對於從事互聯網工作的人，給最準確的資訊，有助於他們做別的打算。不過這個沒有成形的案例，倒是給了團隊一些靈感，用於以後的騰訊店裡。

　　企業讓員工最近距離喝咖啡，其實是可以提高工作效率的，這一點也許有的老闆想到了，於是他們也做了自己的企業咖啡館。

　　目前企業員工的年齡越來越年輕化，很多企業大部分員工為「90後」。受到影視文化和周邊人的生活，以及網路文化的浸染，他們對咖啡文化多少有點了解，也有一小部分人是跟風。他們對咖啡的需求越來越大，他們更喜歡在咖啡館裡工作，而不喜歡在格子鋪類型的辦公區域工作。

　　當他們帶著合作夥伴來到自己公司樓下的咖啡館，或許他會直接說：就到我們公司樓下的咖啡館談吧。這時候，對方很明顯能夠感受到，他的語氣是自豪的，這家咖啡館自帶他們公司的屬性。雖然他不知道，這是公司對外合作自負盈虧類型的一家企業專屬咖啡館，但是對於他們來說，其實無所謂。

　　上面的經歷是我的一個朋友親身體驗後告知我的。有一次，我的這位朋友託人找影片部門的人對自己工作室製作的影片內容進行分級指導。我其實不懂這些，但是透過一杯咖啡認識了負責人，於是告訴了他。我跟他站在大樓外面，聽到他跟我朋友通電話，他就

這麼跟我那位朋友說：

「這樣吧，電話裡說不清，一小時後我有時間，就約在我們公司的咖啡館見吧。」

我朋友來了之後才發現，其實咖啡館是我們負責營運的，馬上就心領神會了。

# 4

# 企業咖啡館與普通的咖啡館的區別

　　企業咖啡館和普通咖啡館應該是怎麼樣的，很多人是分不清的，我在介紹給他人的同時也經常需要附帶一些解釋。

　　一開始，我經營騰訊店的時候，也進入了一個誤區，主要問題集中在產品方面。我把常規門市咖啡館的產品全部挪到這裡來了。當時我想的是，不要太搞怪太特殊，而是走飽滿風格。比如說，保證咖啡種類豐富，這樣顧客選擇的機會比較多。

　　可是，這恰恰忽略了一個問題 —— 這是上班的地方，上班的地方是不能喝酒的，但是菜單上展現了酒，所以酒類的產品基本上都應該去掉。

　　普通咖啡館，更多的是在產品種類上做加法，企業咖啡館則多在產品種類上做減法。種類減少了，並不是產品都減少了，可以把

每一種類的產品體系做全一點，比如普通咖啡館也許只有 2～3 種果汁，在企業咖啡館裡，可能就會有 6～7 種果汁。

　　但是，這些只是從產品角度來分析，還不足以形成完整的區別。接下來，我們細分為幾個方面來看一看企業咖啡館與普通咖啡館的區別。

## 從功能上分

　　一家普通的咖啡館，需要服務為了來這裡放鬆休息的顧客、商務人士、自由辦公人員、附近社區住戶、咖啡愛好者、文藝工作者、同行等等。

　　企業咖啡館的功能相對單一，僅僅只是滿足於單一的企業客群，以企業商務需求為主導。

## 從經營上分

　　一家普通的咖啡館，銷售的產品會更加多樣化一些，因為他們面向的客群不同，有老人，有孩子，有上班族、自由職業者、文藝工作者等，可能還會有一些滿足社交需求的活動。普通的咖啡館大概是這個樣子。

　　企業咖啡館，有洽談業務的商務需求，其實更專注於企業的主管和員工，有一對一或者是一對一個團隊的感覺。

## 從區域劃分

　　一家普通的咖啡館，可以開在購物中心裡，面向來逛購物中心的人；也可以開在社區裡面，面向社區的住戶；還可以開在特色旅遊

區，針對旅遊客人。此外，普通的咖啡館也可以開在街邊，獨立的透天厝裡，廢棄的舊工廠裡，辦公大樓裡。

　　企業咖啡館的範圍相對狹窄，僅僅服務於這個企業，說明白點，就是在這個企業擁有的合法範圍內的場地。

# 5

# 判斷一家企業是否需要專屬咖啡館的幾個因素

第一個因素：跟人有關

企業咖啡館所承載的依然是第三空間的需求，是社會流行文化的一種展現，也是企業文化的一種構建形式。

首先，一家企業的經營者是否接受現下的流行文化及接受的程度，決定了企業是否能夠擁有這樣的咖啡館。

其次，負責交接的人，一般是企業的行政部，或者監管這一塊業務部門的人，是否有這樣的想法並且能夠在企業負責人做出決定之前做一波企業內部調查研究，從喜歡的品牌到喜歡的產品等，給企業負責人一個側面的參考意見。

最後，員工的各種組成也很重要：小資族群、海歸族群、高學

歷族群、頻繁對外商談族群、員工文化素養相對高的族群，他們更加容易在文化層面上認可咖啡。

第二個因素：跟規模有關

企業規模是否達到一定的程度，業務上有沒有這種直接交接商務合作的無彈性需求，能否承擔這筆相應的費用，除了第一筆建店費用，還要有持續的月費（如果是找人提供服務的話），這些都是企業為員工買單的必要條件。

開一家企業咖啡館到底需要多少錢？這一點接下來會細說，貓叔有經驗。首先剛才說到的建店費用，其實只是租金部分，意味著能夠騰出多大的空間給員工作為咖啡空間，這也是一筆固定投入。

第三個因素：再次強調，咖啡專案企業的營運者們

認可開一家專屬咖啡館的事情，與咖啡服務商探索好合作的模式，無論是代營運還是專業的自負盈虧服務模式，都需要營運者積極的探索與配合。

特別是企業的一些需求，比如騰訊店就明確溝通過，不能有酒這樣的產品出現，避免員工上下班期間喝酒鬧事。

趕在合作敲定之前整理出來，第一時間表達清楚，這樣便於咖啡營運方在第一時間準確判斷哪一種模式才是最適合這個企業的。

如果你們的企業具備了上面的三種因素，就可以開始思考企業咖啡館這件事了，從最實際的地方開始，也就是剛才提到的「趕在合作之前整理出來的東西」，有四個方面：

## A. 企業開咖啡館的第一條件是什麼？

確認企業負責人想要做咖啡館這件事，首要條件是企業達到一定規模，能夠承受相應的費用預算，調整出合適的空間，找到合適的人，去尋找合適的咖啡供應商。

## B. 節約企業成本。

做好預算，根據預算來做事。用預算去幫助自負盈虧的企業咖啡館第一時間達到盈虧平衡點，這樣他們更能積極配合企業的各種需求，否則就會出現咖啡營運商提前離開戰場，需要再次更換的局面，這可能會再次出現問題，如此頻繁更換咖啡營運商的做法會導致企業商務交接需求得不到滿足，影響企業正常業務收人，一定程度上也是直接浪費了企業的成本。

## C. 幫助企業做真假需求的區分。

在這裡，關於企業咖啡館的咖啡銷售價格是定市場最低價，甚至更低價，還是定用預算去做補貼的超低價，先不要急著這樣考慮。要不要實際做，可以透過調查研究來進行決策。

我走訪過一些打著給員工折扣的「超低價」企業咖啡館，去喝的員工反而不多，甚至有大批的員工專門點外送 28 ～ 35 元（約新臺幣 120 ～ 150 元）一杯的咖啡來喝。這讓我很好奇，問過之後，我得到的答案是：企業咖啡館裡的咖啡豆不好，服務也不好。

這說明一件事 —— 不是員工沒有需求，而是靠壓縮成本製作出來的咖啡口感不太好，產品的更新也慢，失去了吸引員工的資本。

這樣的企業咖啡館成了一種擺設，還不如在產品品質上投入適

合的成本，用以培養員工消費咖啡的意願。只有這樣等價的消費，才能換得真實的需求。

## D. 增加企業員工的幸福感，降低離職率。

當我聽到某企業的員工小聲說，如果不是因為這家公司有自己的咖啡館，能夠在受夠老闆訓話的時候有個地方放鬆一下，我早就離職了。

很多時候，現代職場人生活節奏過快，壓力過大，確實需要這麼一個「空間」放鬆，調整情緒，培養小興趣。

公司在這方面為員工考慮，滿足員工的一些精神補給的需求，比如現在社區附近少不了的健身房、咖啡館、證件照拍照機器。如果公司也能夠擁有這些，那麼的確是一件讓員工感到無比幸福的事情。員工感到幸福，離職的事情就可以往後放一放了。

如果你沒有感覺到幸福，就到我們的企業咖啡館來坐坐，感受一下。

# 6

# 企業咖啡館的功能都有哪些

企業咖啡館需要滿足企業的一些基本功能，這個在前面簡單提過。為了更好地幫助企業咖啡館做一下定性的探索，我們從初級需求到高級需求，一一來說明。

## 初級需求

**A. 滿足吃喝。**

從餐飲產品入手，細分為咖啡品項、茶飲品項、優酪乳類、果汁類、甜點類、水果沙拉類、輕食沙拉類、下午茶類等。

從產品的時間段供應入手，早上有麵包和咖啡的早餐組合，中午有果汁和輕食，下午有下午茶。

從族群入手，有滿足女生「顏值」要求的消費產品，滿足個人品質追求的精品消費產品，滿足多人組團的惠利消費產品，滿足熬

夜的公司職員「續命」需求的消費產品，滿足情侶打卡需求的消費產品等。

滿足吃喝是咖啡館提供的最基本需求，任何類型的咖啡館都能滿足。企業咖啡館的產品滿足的是更精準化、更準確的需求。

B. 體驗互動。

企業咖啡館的互動，從人與人的交流開始。

企業咖啡館的互動，是借助物品，如檯燈、留言本、明信片的互動。

企業咖啡館的互動，是借助科技手段的互動，比如引入 VR 體驗、重塑一個空間，是脫離現實的超級互動。

企業咖啡館的互動，意在提供平臺交流，把交流當成一種「輕產品」，這種「輕產品」是無形、無價的。

### C. 商務談判。

商務談判放在咖啡館進行，有幾個便利：其一，這是「公司名片」的展示；其二，是公司增強自信的措施。公司可以根據商務需求調整場地的配合、專業咖啡服務的配合、辦公設備的配合……這些配合，其實都是公司增強自信的措施。商務談判，最大的勝利者終究來源於自信的一方。

### D. 幫助員工減壓。

企業咖啡館是有別於上班的地方，當我們在打造空間和環境的時候，應盡量考慮咖啡館的屬性，削弱企業辦公的屬性，這樣才能讓員工深深感覺到 —— 這其實只是一家咖啡館，不是另一個上班的地方。

當員工壓力大的時候，企業咖啡館在打造空間時還要能配合相關減壓部門對員工進行心理疏導。比如騰訊內部針對有需求的員工設定的白極熊服務，需要我們在特定的位置擺放一個白極熊娃娃，有需要幫助的騰訊員工可自行取走放在自己身邊，專家老師看到了就會走過去，就在咖啡館裡進行疏導，不做特殊化，就像平時面對朋友一樣，讓員工放鬆下來。

### E. 提供休息的最佳場所。

以前出差的時候，我們經常說到飯店後需要休息一下，現在我們可能已經不自覺改口了：我們在樓下的咖啡館喝杯飲品休息一下吧。

咖啡館已經成了很多人休息的地方。

咖啡館不只提供咖啡飲品，也有合適的座椅沙發，還有音樂。

當我們遠離工作區域的時候，沉浸在音樂當中，本身就是一種休息。

當咖啡館做到這一點時，其實也就提供了辦公室和家之外的另一個空間——可以讓員工放鬆的場所。

企業咖啡館，常常被加班的人稱為最佳的休息場所。

**F. 部門活動的場地。**

就在一週之前，我收到騰訊行政部門人員的活動預約——週六全天一個部門的半年總結會。面對企業這類型的團隊建設活動，我們的咖啡館需要準備場地，還要備好話筒、音響設備，做好人員服務，或者設計一些小互動。

企業咖啡館的特點是週末兩天客人少，所以這類團隊建設活動放在週六，再合適不過了，那麼就可以少收取，甚至不收取費用，大力支援這個活動，趁機收穫因為這次活動聚集過來的同一個部門的所有人員的好評。

類似這樣的活動其實很多，在支援還是收費之間如何取捨，就需要我們多多溝通了。

**G. 企業文化客製禮品。**

有一次，我在出差的高鐵上，接到了一張客製咖啡禮品的單子。我簡單詢問了一下，了解到其實對方的需求不算大，只是部門的需求。因為快到節日了，這個部門想為奮戰在一線的員工準備一份禮物，需求是咖啡豆和杯子的組合。

我給他們的建議是：做一個設計提包，把包裝盒、小故事卡片及每個人的名字貼紙整合在一起，但從外表來看就是一個普通的盒子。外面設計過腰帶，打開之後裡面有客製咖啡豆和貼著每個人

名字的杯子，以及由部門主管親手寫的發生在他們身上的小故事卡片。員工一打開這份禮物，就能感受到滿滿的同事情誼。

如果企業咖啡館可以滿足這一部分初級需求，既能為企業省去很大一部分時間和精力，又能第一時間與咖啡館進行深層次的聯絡。

初級需求，僅僅是滿足了一些企業咖啡館空間裡面的需求，做好初級需求的配合，才能有更深的需求。

## 高級需求

可以這麼說，初級需求是雙方磨合的過程，磨合好了，企業才會放心進行更深的合作探索。

初級需求就是進入高級需求的敲門磚。

高級需求是滿足了初級需求的升級版，具有一定特殊性的需求。

**A. 興趣培養。**

生活中的每個人都願意在興趣這件事上多花時間和精力。

這是咖啡館的機會點。

當騰訊店經營到一定程度的時候，貓叔和團隊的夥伴向公司申請開發出了「週末咖啡師」、「手沖體驗課」這樣的小課程，面向騰訊的員工授課，邀請專業的咖啡師夥伴作為老師，開啟了幫助騰訊員工找到「另一個自己」的路。

第一期活動做得很成功，招募了四個人。

我們慢慢又開發了其他手工課程，如花藝課、木工課、繪畫課。開發手工課的時候，邀請專業花藝老師，木工工作坊、美術學院的老師們來授課，他們對各自領域都有不同的專業見解，這也在

某種程度上拓寬了企業咖啡館所能帶來的服務項目。

手工課是自己與自己的對話，用心參與的話，其實是一個很好的放鬆過程。

當迷你 KTV 興起的時候，貓叔又聯合行政部的同事，引進了電話亭 KTV，平時放在角落，讓喜歡唱歌的同學付費唱歌。沒有時間去傳統 KTV 不用擔心，在企業咖啡館裡也能做到想唱歌的時候就唱歌。

當大家發現這家企業咖啡館不只是喝咖啡時，他們就願意來一探究竟了。

**B. 員工福利的展現。**

很多企業會有這個福利，即帶著員工一起過生日，如果有條件，大家可能會坐在一起，購買蛋糕、水果等，一起為同事過一個有意義的生日。

部門人多的話，還可以按月來過，把各個部門的人聚集在一起，大家一起過，這樣就更加有意思了。這需要一個足夠大的空間，而企業咖啡館就是可以承接這種生日會的場所。

企業咖啡館的營運商還可以結合員工生日提供一項福利，比如雕刻時光對於會員生日當天的福利是：憑身分證可以領取一塊蛋糕。

當然，還可以有別的形式，雙方可以多多溝通。

**C. 其他福利交接。**

不同企業設定的員工福利不同，相對而言，騰訊公司給員工的福利相對多而且靈活，這一點貓叔也學習到了，當然，羨慕嫉妒恨都用上了。

經營騰訊店的這幾年，與騰訊行政部一起為他們的員工舉行過農場到店的水果節活動，餓了麼送火鍋活動，有機米內購會活動，樂純酸奶（優格）進企業活動，內部設計師服裝訂製集市活動等等。

企業咖啡館此時扮演的是平臺的角色，也就是電影中的「綠葉」配角。

### D. 接待企業貴賓。

2017 年 5 月 12 日，郎平與騰訊體育獨家互聯網媒體合作發表的時候，沒有選在演播廳，而是選在了騰訊店內。接到交接需求的時候，我在外地出差，雖然這不是第一次配合企業做他們高度重視的活動，但我還是全程遙控跟進，從確定交接協力廠商，到落實細節，見證了協力廠商超強的執行力，同時也見證了咖啡團隊的成長。

咖啡團隊的夥伴見到郎平教練時展現出來的專業，也被騰訊體育的工作人員和協力廠商大力稱讚。

企業願意把這麼重量級的活動放在企業咖啡館裡進行，其實很大程度上是對咖啡館營運團隊的專業性的認可，其次是充分利用就近原則的優勢。此外，配合頻繁所形成的默契，可以很大程度節省溝通的成本。

面對這樣重量級的活動，有一個小祕訣 —— 提前在門市內部成立「活動小組」，比如負責餐飲品的，負責布置的，負責設備的，負責接待的，機動調配的，平時化整為零的，在各自職位上，有活動的時候，各自完成各自的部分，提前演練，一次一次總結上次的問題。

E. 宣傳企業文化。

洛陽禮物研究院提到，「文創」在當下是一個熱門詞彙，文創產品是「文化＋創新＋產品」，但如果進一步解讀就會有完全不一樣的理解，倒過來解釋就是，首先是一個產品，再是有創新價值的產品，然後再附加上有文化內涵的創新性產品。

騰訊集團於 2018 年春提出了「新文創」策略構思。新的網路文化下，創新也是必不可少的。

騰訊店是設計上比較貼近上班族格子鋪文化的咖啡館，有一面牆都是白色的木格子鋪，空置的格子鋪裡平時放著作為企業文創產品的如公仔、筆記本、瓷器等。

這類文創產品相對符合咖啡館的氛圍，占據了店面一小部分區域，不僅可以很好地作為企業文化的一部分，而且能展現企業形象，帶來一部分內銷收益。

騰訊的員工在交接商務洽談業務時，在企業咖啡館，可以實現最近距離把自己公司的文創產品展示給合作夥伴，或者作為禮物贈送給合作夥伴。

# 7

# 花最少的錢開企業專屬咖啡館的流程

那麼我們怎麼打造一家企業咖啡館呢？跟在外面開一家普通的咖啡館一樣嗎？如果你這麼問我，我只能告訴你，其實大同小異。

「大同」是指同是咖啡館屬性，「小異」就是擁有更強的企業屬性。這種屬性，更多是帶著企業元素和咖啡館營運商的元素，把它們超完美地結合起來呈現給顧客。

## A. 企業元素融合。

各行各業的企業單位或經營團隊，都有屬於符合自己行業或企業的文化和形象，而能展現這些的公司元素不只是一個 logo 標誌和文字制度，還有很多，比如企業創始團隊本身。

這裡說的企業元素，更多是表現在企業 logo 色調、企業創始人對於企業經營模式的定位、企業未來發展展望的結合上。

比如騰訊店結合的是騰訊格子鋪文化，創業社群為主的科技寺內的咖啡館假天花高度讓創業者擁有寬鬆的環境，魔秀科技內的咖啡館顯得「桌面」很有特色，雅昌藝術中心的咖啡館油墨書香味會更重一點。

## B. 根據企業需求來開，減少溝通成本。

充分了解企業的需求，這裡所說的是具體的需求，可以參照初級需求和高級需求來羅列，盡量落實到書面上。

前期在做騰訊店的籌建之前，貓叔就跟騰訊的交接人有過多次詳細、深入的溝通。本著合作的原則，除了實際操作的部分，也可以去做一些嘗試性的設想。

針對羅列的需求，不一定每一項都會實現，盡量先羅列，隨著溝通的深入，慢慢去做刪選。

每次溝通秉承的原則是：先敲定能敲定的，把不確定的記上，下次解決，抱著解決問題的態度來溝通。

## C. 減少選址成本。

企業咖啡館開在企業租賃的整體空間當中的某個局部區域。

這就是一種優勢。不用實際選址、實際去測算客流量，也不用調查研究附近的租金和測算是否合適，可以說企業咖啡館開在企業的特定區域，可以減少多次選址測算造成的人力、財務成本，當然更多的是選址期間的時間成本。

減少了選址的時間，就可以更快速地進入建店和磨合期，為打造更好的專屬咖啡館做準備。

## D. 減少房租成本。

如果企業要開一家咖啡館，要去外面租賃一個場地，價格應該是附近的基本價格，而從企業整租下來的空間中去分割投入的實際租金成本，其實更便宜一點。另外，可以考慮整合空間資源，更加多元地滿足兩種需求，增加價值感，無形當中就把有限的空間變得更有價值。

## E. 合理利用能源。

企業咖啡館與常規咖啡館，從整合產品的角度出發，就可以減少沒必要的「常規」，變得精準。別怕煩瑣，做好前期的計算，只是為了實際操作時更加精確。

根據初級需求和高級需求確定設備，設備決定了使用多大功率，這樣就能準確計算出能源使用量；其次，在實際的使用過程當中，制定出有效的開關表，這樣就能最有效合理地利用能源了。

當然，企業咖啡館還是需要前期設計、裝修、吧檯、桌椅、物料、水電、薪酬、其他費用等投入。

對於以上的流程，我稱為前期企劃。

開一家企業咖啡館，需要了解企業咖啡館到底是什麼，了解其是否具備開的條件，了解具體的功能需求，了解開企業咖啡館的具體流程。

實際執行的時候，需要確定的事情其實也不少，不過整體而言，一些無法確定的問題，算是有深入進展的必要了。

問題一：企業提供的空間怎麼計算？

免費，提供的目的只為呈現咖啡空間。

租賃，具體核算後租賃出去。

折算，測算一個數值，折算在投入當中，最後置換（咖啡和服務）。

問題二：前期建店怎麼計算？

免費提供場地和折算場地這兩種，可以商量著來，誰來負責建店都可以，最後都會算在總投入裡面，前期商量好就行。

租賃場地的，咖啡營運商一般都會使用自己的團隊來完成建店，由企業配合。

問題三：企業咖啡館合作有幾種模式？

第一種 —— 品牌歸企業，將日常經營管理承包給協力廠商管理，給固定的管理費。

第二種 —— 品牌歸咖啡營運商，有相應的補貼和資源扶持，自負盈虧。

問題四：最適合的企業店一般需求面積是多少？

30 ～ 100 平方公尺（約 9 ～ 30 坪）。

問題五：投資資金區間如何？

除租金成本外，投資在 50 萬元（約新臺幣 217 萬元）以內。

問題六：合作年限如何規定？

一般是三年起步，每年根據評估結果決定是否繼續合作。

# 8
# 做好咖啡館與企業之間的互動

這裡說的互動，主要展現在溝通上，即與交接人的溝通。

A. 前期溝通：

確認好合作模式；

確認投入（資金、資源）；

確認開業時間；

確認合作年限；

確認雙方交接人；

確認溝通頻率。

B. 中期溝通：

根據進度進行溝通；

根據現場狀況進行溝通；

根據開業活動進行溝通。

## C. 日常溝通：

固定溝通的時間；

根據經營狀況溝通；

根據活動溝通。

剛開始接觸騰訊店這個專案的時候，我和騰訊的夥伴都屬於「新手」。

前期我們做了很多次溝通，中期是比較細碎的接觸，正式進入營運過程的前一個月，幾乎不約而同地「每週一約」，針對經營狀況、滿意度、扶持計畫等進行溝通，後來一切順暢了，溝通就減少了。

現在回想一下，當初的溝通是很有必要的。雖然關於前期的細則，時間戰線拖得很長，但正因為這樣後期才會那麼順暢。

# 9

# 如何協助企業提高員工對企業的成就感

　　經過騰訊店的籌建和營運，之後也去了其他企業咖啡館進行交流，我發現企業對於咖啡館的訴求其實很簡單。他們一開始都只是想要一個空間，這個空間可以讓員工聊聊天、喝喝咖啡、吃份甜點，上班之餘有一個休息放鬆的場所。

　　除了餐點、飲品的服務之外，企業咖啡館還會有一些不一樣的設定，比如提供音樂欣賞、免費充電、圖書借閱、耳機試音、雨天借傘、免費檸檬水等可以體驗的服務項目。

　　當企業咖啡館滿足了休閒空間的設定，隨之可以開發出員工感興趣的咖啡製作、甜品製作、沙拉製作等動手體驗的小課程，讓他們感受體驗的樂趣。

　　體驗能激發人的創作欲望，企業要鼓勵員工把自己的技能分享

出來。他們有想法，企業要幫助他們實現，讓他們參與進來，變成活動的主角，讓他們充分地化被動為主動，享受企業咖啡館帶來的成就感，也是間接從企業找到成就感。

　　企業咖啡館，需要完成休閒空間、體驗空間、互動空間、參與空間等多維空間的搭建，健康運作，才算是一家有趣且合格的咖啡館，才能實現企業咖啡館的終極目的 —— 回歸到幫助企業創造員工幸福感這條路上。

# 後記

## 1 我們都是「雕光」人

1997 年 11 月 28 日，雕刻時光咖啡館開業，選址於北京成府路、北大附近的一條小胡同裡。

2001 年 6 月 12 日，雕刻時光魏公村店開業，繼而成為主店。同年的 10 月 1 日，北大老店改造拆遷。

2002 年，北京藝豐雕刻時光咖啡有限責任公司（英文簡稱：S.I.T. Café）正式成立。

2007 年，雕刻時光在西安開出第一家外地店 —— 西安師大店。

之後很多人走進雕刻時光咖啡館，享受專注咖啡精神下的時光，一杯咖啡、一份簡餐、一次文化活動帶來的片刻「自我」。很多人被雕刻時光所吸引，跟雕刻時光一起成長。其間有人離開，有人還繼續在咖啡館行業工作，也有人在來的路上。

這些都被大家稱為「雕光人」，散落在每一個行業裡，傳達專注、專業的態度。

## 2 溫暖「風雪中的追夢人」 —— 林金豹的雕刻時光

我畢業後，去一家北京的咖啡館面試，就是現在知名的雕刻時

光。面試路程遇到一些波折，那年大雪紛飛，我在寒冷的風雪中找了30分鐘，才找到那家店。雕刻時光位於號稱「地球村」的五道口，客人來自世界各地，沿街是一個小小的門頭。我順著樓梯走上二樓。

「哇，溫暖！」

「暖色的燈光，綠色的桌椅，棗紅色的窗簾，香水味，咖啡研磨的香氣，雪茄的香氣，一些外國客人⋯⋯。」十幾年後林老師與我們聊起時，依然清晰記得當年的場景。

「當你從一個特別冷的空間進入這樣的氛圍，大家很融洽地在裡面閒聊，屋裡滿滿的人，你一下子就被感動了。」

而初到陌生空間手足無措的我，也受到店員很暖心的接待。那時我心裡就想：「對，我一定來這邊上班，太棒了！」而他這一待就是十一年。

在雕刻時光工作了十一年後，我決定帶著出生不久的女兒回廈門，之後「硯咖啡」誕生。「她（雕刻時光）是我的全部，它（硯咖啡）是我的舞臺，是我的一份很重要、要精心準備、設計很久的送給閨女的禮物。」

—— 原雕刻時光咖啡學院院長，第六屆中國國際百瑞斯塔（咖啡師）
競賽冠軍，現「硯咖啡」品牌創始人林金豹

## 3 內向者笑容和真誠的魔力 —— 王程勝的雕刻時光

在咖啡的圈子一待就是七年，很多人問我：你為什麼能做那麼久？這是你的第一份工作嗎？

其實我想說這都是事實。記得，那是2010年的9月，跟所有大學生一樣，我畢了業也不知道要做什麼工作。那時候我在家待著天

天要面對父母。雖然父母從來沒有問過，或者對我嘮叨過工作的事情，但是到了自力更生的年齡，我的心裡實在是五味雜陳。其間，我在網路上投了一封履歷給雕刻時光咖啡館，從此跟咖啡結下了不解之緣。

我記得，第一次面試是在雕刻時光咖啡館的五道口店。第一次走進雕刻時光面試，跟子佳姐聊了很多，對雕刻時光咖啡館也有了基本的了解。後來，我被分到雕刻時光咖啡館北航店，開始了自己的咖啡生涯。這其中有一個小插曲，記得面試完剛來北航店，我不知道店面在哪。相信很多人剛認識雕刻時光咖啡館的時候也有這樣的感覺吧 —— 感覺太隱祕了。

在校園裡晃了好久，我總算找到了店面。踏進店裡前，我還在考慮自己要不要來這裡，最後在店門口待了好久然後回家了。第一天，我沒有進入店裡。第二天，我又來到這裡，進了店裡找了當時的店長，後來我們成為很好的朋友和工作夥伴。

我跟店長第一次見面聊了很久，主要還是談自己的人生理想規劃。後來我就去辦理了健康證（預防性健康檢查證明），正式上班就到9月了。記得我第一天上班很興奮，店長帶我認識了店裡所有的工作夥伴（只有6人）。就這樣，一天的工作開始了。其實第一天下來還是很吃不消的，因為上班都是站著，第一次站了八個小時，下班後我在公車上睡著了，被乘務員叫醒時已經到了終點站，暈沉沉的，也不知道東南西北了。不過我很開心。

第一天工作的時候，內場的一位阿姨很熱情，跟我聊天時，問道：「你來這裡做什麼？」

## 後記

她的這句話猛然觸動了我的神經，因為我也不知道自己來這裡做什麼，或者說我也沒有想過。就是這次簡單的聊天，讓我覺得自己已經工作了，要給自己定一個小小的目標，不能只是混日子。那時候的我性格內向，不善言辭，以為做服務業很丟臉，內心總是難免有那種放不下自尊心的小想法在作怪，但是真的要服務顧客時，其實也沒有想得那麼複雜。

剛開始，我的工作心得就是：不會說話就多笑，對每一個來店裡的客人都真誠相待，其實客人是能感受到的。就這樣，我在雕刻時光咖啡館北航店，開始了自己漫長的咖啡學習之旅。

—— 雕刻時光北航店店長王程勝

## 4 你的名字，我的愛情 —— 夏傑的雕刻時光

2014 年 8 月下旬，在家裡待了一個多月的我因為年初在北京實習，又來到了北京尋找一份自己想做的工作 —— 當然是在先解決吃住的情況下。儘管家人苦口婆心勸我留在家鄉發展，我還是出來了。因為朋友的推薦，我輾轉來到了雕刻時光咖啡館，這一待就是將近四年。完全出乎意料，我的第一份正經八百的工作是在咖啡館。後來我在五道口店見到推薦我來雕刻時光的朋友，他說：「這裡的氣質很適合你。」我不禁想：是我被改變了還是我改變了什麼？

三年九個月，我們互相給予了對方什麼？

做咖啡是一項了不起的技能，做一杯標準的咖啡能讓你學會一種變化裡的制式。「咖啡科學五定義」就是所有濃縮咖啡的基礎，但是這裡面好玩的不止這些，好玩的其實在於人，跟人才會摩擦出故事來。

我在這裡遇到了愛情，不刻意的愛情。那年冬天，魏公村店招聘了幾個新夥伴，三個女孩，兩個是新疆人，另一個是東北女孩。這個東北女孩是一個攝影師，這是後來很長一段時間之後我才知道的。當時開例會的時候做自我介紹，她說她叫米蘭，我問：「米蘭，妳姓米嗎？」她「啊」了一聲，臉上透著驚奇。後來我才知道她不姓米，我只記得自己當時驚奇居然有這麼稀奇的姓氏。我說我姓夏，也是比較少見的姓，然後還說了三大姓什麼的。

　　本來我以為事情就這樣順著發展下去了，培訓接著監督，然後就是平時的吃吃喝喝，日子很平淡，直到不平淡的那天到來。她帶著美味的午餐來找我，一份便當，一顆水煮蛋，還有其他小吃。當時我單純地以為，她這樣的舉動就是為了感謝我這個師傅。我在東北待了四年，喜歡東北女孩那股直爽性格。在一個人來人往的地鐵換乘通道裡上電梯時，人貼著人，她害怕，自然而然地勾住了我的手。

　　後來我問她，當時介紹自己的時候為什麼不說自己的全名，她說她爸爸喜歡足球，於是替自己取了一個足球隊的名字，她媽媽吵著要幫她改一個更時髦的名字，用東北話說出來很搞笑，後來因為嫌麻煩就沒有改。

　　我想告訴好奇的人，我們還在一起，而且我們不在咖啡館，就是在去咖啡館的路上。

<div align="right">—— 原雕刻時光夥伴夏傑，現從事銷售工作</div>

## 5　辣媽的職場進階 —— 君君的雕刻時光

　　2013 年的秋天，在我的寶寶九個月大的時候，我開始重新出來

找工作。一個偶然的機會，正好結束了上一場面試後回家的路上，我接到雕刻時光咖啡館的面試通知。之前我並沒有聽說過這家公司，抱著試試的心態去面試了。

當時的辦公室是在清河小營，環境是這樣的——暖色的燈光，黃色的桌椅，棗紅色的窗簾，滿屋的綠籮，咖啡研磨的香氣，最特別的是天花板沒有假天花設計。我感覺這裡的環境很舒適、清新，跟之前面試的公司有著不一樣的感覺，心想這裡就是我要的工作環境！沒想到我真的通過了初試，複試結束一個星期後到職了！

到職第一天，在展春園店，我見到了我的第一任主管朱淑豔經理，然後去了五道口店實習了三天。了解了咖啡館的運作，從此，我和雕刻時光咖啡館結下不解之緣，一做就是四年。從一開始的菜鳥級的人事專員到離職時的華北區人事經理，我覺得最要感謝的還是雕刻時光這個平臺給予我很多歷練的機會，還要感謝我任職期間的三個主管，在我這四年中給予我很多支持和幫助！還有一起工作的夥伴，曾經因為工作的事我們爭得面紅耳赤，但都是為了把工作做得更好！還有一群可愛的店長和門市的夥伴們，沒有你們就沒有後來的我！

—— 原雕刻時光華北區人事經理君君

## 6　好基礎＋好夢想 —— 穆峰的雕刻時光

2004 年，也許是厭倦了常年一成不變如機械一樣的工作吧，沒有多麼清晰的思考，也沒有多麼清晰的人生規劃，甚至沒有考慮接下來該怎麼做，我辭去之前的工作去報了一個在西直門地下室開辦的調酒學習班（還包含免費的咖啡學習……很無語）。也許只是因為

那時喜歡喝著酒吹吹牛，之後我就惶惶然決定了去魏公村的一間咖啡館面試，門面不好找……但走上樓梯後，我卻實實在在被吸引了。

咖啡館裡的人很多，每個被燈光籠罩的小區域，都像一個獨立的空間，每個人都在安靜忙著自己的事情。這些空間融合在一起很和諧，正是這個感覺引導我走入了雕刻時光。後來，我去了五道口店，也開始真正接觸咖啡這一舶來文化。

2006 年，我代表中國在日本東京參加 WBC（世界咖啡師大賽），獲得冠軍。後來，得到公司的支持，我企劃和籌建了雕刻時光咖啡學院，承擔了大量的課件編寫及課程的講授工作。看到今天的雕刻時光咖啡學院已經成長壯大，我特別高興。

說真的，經歷了自己比賽和作為教練培養了冠軍選手之後，我對比賽規則的理解更加準確，對技術的控制更加精準，特別是在國際賽場上看到了更多更好的創意能幫助我拓展思路，可以借助更多的物理化學方法來展現咖啡的魅力。

好基礎永遠是最重要的，當然我更希望自己首先是一個熱愛咖啡的人，這樣才會在夢想的路上走得更遠。

—— 原雕刻時光咖啡學院創始院長，
現北京海豚灣咖啡有限責任公司總經理穆峰

## 7 遵從內心，遇見一份寧靜 —— 海燕的雕刻時光

2017 年 3 月，為了準備 4 月分的自考（中國一種對自學者進行以學歷考試為主的，個人自學、社會助學和國家考試相結合的高等教育制度），我找到了人生中的第一份兼職 —— 雕刻時光香山店服務員。

## 後記

　　雕刻時光香山店有些年頭了，這一點從掉漆的木質房子、地板可以看出來。正是這樣，它才會給人一種古樸又清雅的感覺。

　　咖啡館一般都很閒，每天來的人都不會太多，他們或安靜喝著咖啡看著書，或靜靜敲著鍵盤，或三五成群討論著某個方案……有一個德國女士是這家店的常客，來中國很久了，說一口流利的中文，每次來她都帶著她的愛犬——妞妞。妞妞跟店裡的小貓很熟，牠很調皮，會偷吃貓糧，還會跟貓咪打架。有很長一段時間，只要妞妞一來，我們就會趕緊將貓咪關到小屋裡，以免牠們見面又大動干戈。

　　這家店還有一個露臺，春天的風太大，還沒有人願意在露臺上吹風喝咖啡，所以直到夏天到來的時候才會開放。開放後，我們每天下午都會上去打掃一番。露臺上的視野很寬廣，雖然初夏的太陽照得桌子、地板都在發熱，但是我們幾個服務員都覺得打掃露臺是個美差。在「老苗醫泡腳，十元一位」的廣告聲中，我們慢悠悠地擦著桌子，聊著天，然後感慨下：「唉，還是山上的空氣好啊。」我們還在露臺上種了爬牆虎，期盼它能在盛夏來臨時爬得高高的，遮住陽光，同時又留一些光影的斑駁。

　　幾個月後，我找到了全職工作，離開了這間小小的咖啡館。我還記得離開前不久，店長帶我們去看了一場電影，關於雕刻時光老闆與另外幾個夥伴創業的故事。其實隔了這麼久，故事究竟是怎麼開始又是怎麼結束的，我都快忘光了，唯獨記得的就是每個創業者都經歷了內心掙扎，仍然遵從內心，認真雕刻著自己人生的時光。

　　我喜歡雕刻時光，這個名字很有深意，能夠讓人從浮躁變得安

靜。遇見雕刻時光，遇見一份寧靜。

—— 原雕刻時光夥伴海燕，現在正在尋找「另一個自己」的路上

## 8 專注，不負相遇的緣分 —— 蒙海的雕刻時光

2012 年的陽春三月，經朋友推薦，在心裡糾結了很久，我選擇來雕刻時光咖啡館面試。起初，我只知道雕刻時光是做咖啡的，但下定決心要去面試是因為喜歡這個充滿詩意的名字，我的選擇是因為自己喜歡。就這樣，我和雕刻時光的相遇開始了。

有一天，剛剛結束了上午的培訓，我接到朋友的電話，她說有一家咖啡館在招募，主打咖啡產品的，問我現在的工作怎麼樣，我回覆說都還不錯，上手很快。我們聊了 10 分鐘左右，中間她沒有和我提是哪家公司，資訊也很少，快要掛電話了我才想起來問她，電話那頭傳過來清晰的四個字「雕刻時光」，這是我第一次聽到這麼富有詩意的咖啡館名字。現在回想，我只記得當時非常期待，也很興奮。

上海的最快交通永遠是地鐵，因為除了停站幾乎是暢通無阻。中午的客流量相對上午的尖峰好了許多，雖然沒座位但不用人擠人，換了四趟地鐵搭了接近 20 站，橫跨了大半個上海，我終於來到了位於光復路的雕刻時光上海總部。乘車時我大致從網上了解了這家公司的一些基本資訊，為面試做準備。出了地鐵站，走過蘇州河上的橋，右轉 50 公尺，我來到了公司大門處。在樓下，我大致整理了一下自己的衣服和頭髮，臉上保持微笑。對於我來說，這是一次選擇，也是一個儀式，每一個儀式都要展現自己最好的狀態，不負自己，不負他人寶貴的時間，也不負相遇的緣分。

## 後記

推開門，映入眼簾的是擺得很整齊的吧檯，陽光暖洋洋地透過窗戶玻璃照在地板上，顯得很溫和，明亮的空間總會給人很舒適的感覺。空間不算大，裡面坐了三桌客人，咖啡師正在專注地做咖啡，我進門時他拉花拉到一半，我冒昧和他打了招呼，此時他雖然沒有抬頭，卻很熱情地和我說「等等」。這是我第一次看到一個咖啡師對咖啡的專注，當時他眼中更多的應該是手中那一杯咖啡吧，想著把最好的手藝和作品展現給每一個客人。後來，我到職以後認識的大多數咖啡師都是如此。這次經歷也讓我養成了一個小習慣——在以後的工作中盡量不去打擾正在專注做咖啡的夥伴。雖然我現在自己也做咖啡，偶爾也會一邊做咖啡一邊和客人交流，但我更喜歡那種專注，喜歡那種追求完美和對自己有要求的態度。雕刻時光給了我學習專注的過程。

—— 雕刻時光東南區營運助理蒙海

## 9 懷念靜謐，感受「王者」之美妙 —— 潘睿的雕刻時光

總是懷念咖啡館裡的那一份靜謐，於是我發瘋似的推掉了家裡的安排，遠離了高薪的工作。七年青春，給了法國，也感謝法國給了我七年的快樂，回國之後似乎什麼都不順利，我選擇了一家叫「雕刻時光」的咖啡館開啟自己的另一段人生。我對自己說，這就是我新的開始。

紅色的窗簾，木質的桌椅地板，棕色的絨布面沙發，這是每一家雕刻時光最溫馨的標配。每天來上班的時候，走進吧檯的那一刻永遠都是雄糾糾的，似乎自帶背景音樂。記得那時候我和夥伴說過，從站在吧檯裡那一刻開始，我就是這裡的「王」，我愛死了那

種感覺。另一個我最愛的時刻，就是每天下班之後，窩在大熊沙發裡，所有的骨頭都散了，在那裡就像被輕輕抱著，無比溫暖。

感謝雕刻時光。從那時開始，對於咖啡我永遠無比自信，因為我知道我經歷過的和我學過的都是正統和純粹的，我知道什麼是對的。即便現在做到了某餐飲集團的飲品研發總監，我也深刻記得自己的根在哪裡，我的每一項飲品裡都有雕刻時光的烙印。

—— 原雕刻時光夥伴潘睿

## 10 你的鼓勵，我的福分 —— 唐信的雕刻時光

我並不是一開始就成長於咖啡館的。

最早進入咖啡世界，源於我在工廠裡默默烘焙咖啡豆，也很享受那種安靜與純粹。做了幾年之後，忽然，我很想要去見見喝到用我的豆子磨出來的咖啡的人，於是我開始在雕刻時光咖啡館為客人們沖煮咖啡。

在咖啡館裡，我與客人的關係保持著一種節制的親密 —— 相識、相熟、友好、認同，我們互相分享著美好的東西，也只發生在咖啡館之內。也許我們在路上碰到，只是點頭微笑而已，但是在咖啡館裡，距離會一下子被拉近，這種感覺很奇妙。我開始試著多去了解每一個人，試著把咖啡做成他們喜歡的味道，在逐漸懂得他們的過程中，也更懂得自己所做的事。

有一天，一對年輕人過來點了兩杯 Espresso，喝爽快了，臨走前留下了一對雄壯威武的黑白武士，說是剛坐在店裡拼好的，留給我們了，順道謝謝我們煮的好喝的咖啡。總是能遇到這樣可愛的客人當然是福分，他們用這樣簡單輕快的方式表達對我們所做的

事情的認同，讓我們覺得平日裡想要把咖啡做好的努力算是沒有白費，每一份認同都是鼓勵與成就，也讓我們更加相信送出的每一份咖啡，都是確切的美好。我知道自己會遇見更多的人，我也會做得更好。

<div align="right">

—— 原雕刻時光烘焙師、咖啡講師、咖啡師，
現 ORIGO Coffee 烘焙經理唐信

</div>

## 11　歸屬感 —— 李娜的雕刻時光

如今我已經是一個五個月大的孩子的媽媽了。時光回到 2013 年夏天，24 歲的我加入了雕刻時光，起初不過是待業在家尋得一份工作罷了。那時，我只知道總部在北京，老闆是個臺灣人……對公司不了解也就無法有歸屬感。

那年秋天，原來萬科店吧檯的主管離職，我需要去總部培訓並任職吧檯主管，我才了解到雕刻時光品牌背後的故事。原來這隻小貓的背後有一段這麼美好的愛情故事。回到太原後，我便順利接手了太原的吧檯管理工作，直到 2018 年初，其間還一同見證了雕小貓的 18 歲生日。

五年間，我已為人妻為人母，希望將來有機會還能成為雕刻時光的一員，與雕刻時光共同成長，也祝願雕刻時光大家庭越來越好！

<div align="right">

—— 原太原萬科專案夥伴李娜

</div>

## 12　遇見「另一個自己」 —— 潘志敏的雕刻時光

我還記得是 2015 年 3 月的某一天，我在網路上尋找哪裡有咖啡

館在招募，被一家咖啡館的環境照片深深吸引——簡約的桌椅、暖暖的燈光、溫馨的牆畫，還有種滿綠植的露臺。吸引我的正是雕刻時光東大橋店。沒有看待遇如何，我就投遞了履歷，因為當時我已經迫不及待要加入咖啡的行列了。

我也非常順利地加入了雕刻時光大家庭。在這裡我進步得很快，因為這裡有成熟的培訓體系和友愛的同事。

到後來，我也意識到自己對咖啡的理解到了一個瓶頸期，決定離開雕刻時光去尋找更加專業的咖啡環境，開啟我的競賽之旅，一直到 2017 年取得了 WBC（世界咖啡師大賽）中國賽區的冠軍。

現在回想起來，在雕刻時光的那段時間，感覺就像昨天才發生一樣，是開心的，是幸福的，是清晰的。

—— 2017 年 WBC 中國賽區冠軍
2016 年、2017 年世界咖啡師大賽北京分賽區冠軍
2016 年阿瑪菲杯中國咖啡師拉花爭霸賽亞軍
CQIQ-Grader 咖啡品質鑑定師潘志敏

透過雕刻時光接觸到咖啡的人，在全國各地不計其數，他們喜歡咖啡，從事咖啡工作。走在不同的路上，貓叔希望大家能夠堅持自己最初的夢想，多走幾年，就會找到自己的另一條路。

加油，雕光人！

貓叔

電子書購買

## 國家圖書館出版品預行編目資料

那些年，我開咖啡館知道的事：一個咖啡師的自白：即使累得精疲力竭，也要親手為顧客端上一杯熱騰騰的咖啡 / 貓叔毛作東著 . -- 第一版 . --
臺北市：崧燁文化事業有限公司 , 2021.08
　面；　公分
POD 版
ISBN 978-986-516-723-3( 平裝 )
1. 咖啡館 2. 創業
991.7　　110009393

## 那些年，我開咖啡館知道的事：一個咖啡師的自白－即使累得精疲力竭，也要親手為顧客端上一杯熱騰騰的咖啡

作　　者：陳樹文 著
編　　輯：柯馨婷
發 行 人：黃振庭
出 版 者：清文華泉事業有限公司
發 行 者：清文華泉事業有限公司
E - m a i l：sonbookservice@gmail.com
粉 絲 頁：https://www.facebook.com/sonbookss/
網　　址：https://sonbook.net/
地　　址：台北市中正區重慶南路一段六十一號八樓 815 室
Rm. 815, 8F., No.61, Sec. 1, Chongqing S. Rd., Zhongzheng Dist., Taipei City 100, Taiwan (R.O.C)
電　　話：(02)2370-3310　　傳　　真：(02) 2388-1990
印　　刷：京峯彩色印刷有限公司（京峰數位）

定　　價：380 元
發行日期：2021 年 8 月第一版

臉書

蝦皮賣場